戰鬥機描繪攻略

U0050176

機翼與機體—以十字結構描繪戰鬥機的技巧

橫山AKIRA／瀧澤聖峰／野上武志／安田忠幸／田仲哲雄
松田未來／松田重工／AIRA戰車／Zephyr／中島零

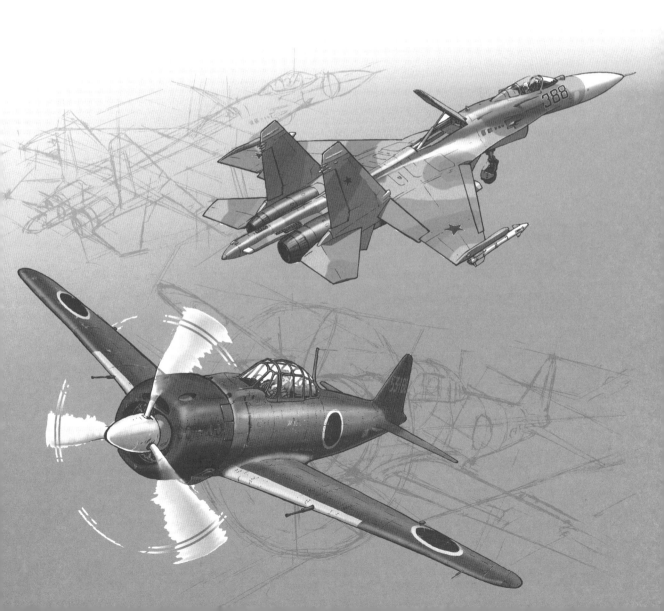

戰鬥機描繪攻略

機翼與機體—以十字結構描繪戰鬥機的技巧

目 錄

第Ⅱ章　應用篇　繪圖作家的實踐技巧

第 I 章

How To Draw Fighters

基礎篇
以十字結構描繪戰鬥機

【橫山 AKIRA】

01 掌握戰鬥機的基本要素

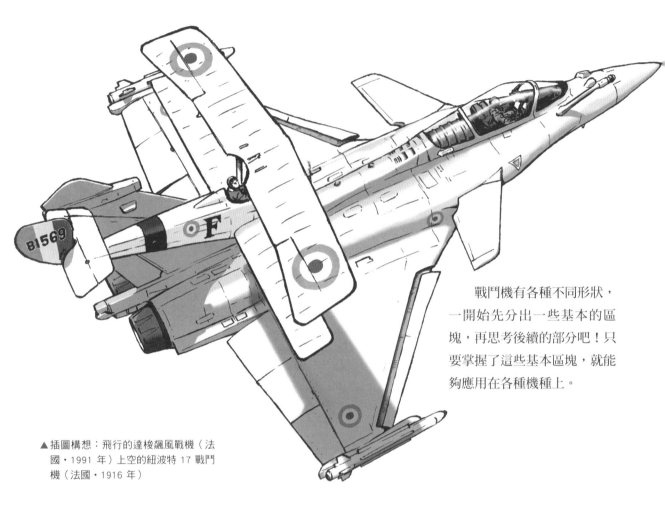

戰鬥機有各種不同形狀，一開始先分出一些基本的區塊，再思考後續的部分吧！只要掌握了這些基本區塊，就能夠應用在各種機種上。

▲插圖構想：飛行的達梭颱風戰機（法國・1991 年）上空的紐波特 17 戰鬥機（法國・1916 年）

戰鬥機的形狀是透過「機翼」決定的！

在第一次世界大戰時，以一種新武器身份登場的航空器，將原本二度空間的戰場，提升到了包含高度在內的三度空間，並改變了戰爭形態。其後100年在戰術與技術上的進步，大大改變了飛機、戰鬥機的形狀。可是，從誕生後到現在，一直都沒有改變的就是「機翼」了。

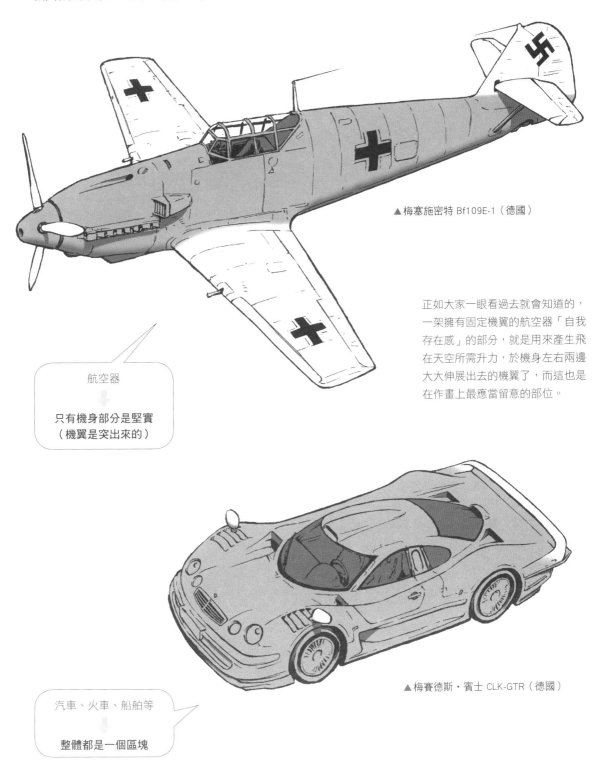

▲ 梅塞施密特 Bf109E-1（德國）

正如大家一眼看過去就會知道的，一架擁有固定機翼的航空器「自我存在感」的部分，就是用來產生飛在天空所需升力，於機身左右兩邊大大伸展出去的機翼了，而這也是在作畫上最應當留意的部位。

航空器
⬇
只有機身部分是堅實
（機翼是突出來的）

▲ 梅賽德斯・賓士 CLK-GTR（德國）

汽車、火車、船舶等
⬇
整體都是一個區塊

🌐 戰鬥機的3個基本要素

戰鬥機有各式各樣不同的翼型,但其實無論是哪一種戰鬥機(即使是運輸機跟轟炸機),描繪時應當留意的基本要素是相同的。順著各個機體的形狀,用自己想描繪的視角將這3個基本要素進行搭配組合,就能夠描繪出包括戰鬥機在內的所有航空器。

《基本要素① 機翼》

產生升力的板子(主翼),以及用來穩定機體
的板子(垂直、水平尾翼)。

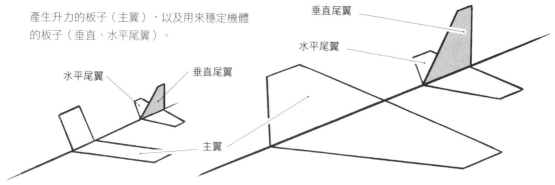

《基本要素② 機身》

用來固定主翼、垂直與水平尾翼的機身,以及
用來進行操縱飛機的小房間(駕駛艙)。

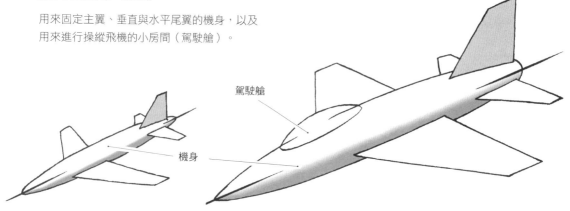

《基本要素③ 推進裝置》

用來獲得推進力的裝置
(螺旋槳跟噴射引擎)。

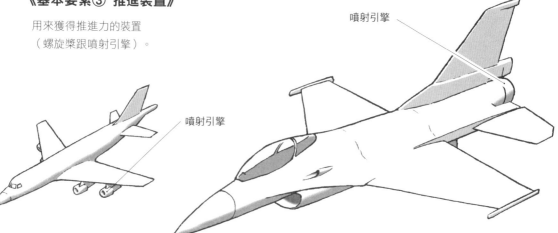

透視法基本的 3 項定律

遠近圖法（透視法）不只在描繪戰鬥機方面，連在描繪一幅畫時，也都是一定得理解不可，一個基本中的基本。對有在畫畫的人而言，這是無需贅言的部分了，但無論如何，接下來要解說的這3項定律，希望大家至少都要先掌握起來。

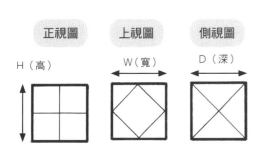

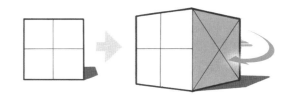

高（H）、寬（W）、深（D）長度相同的正方體，若用三視圖來看，就只會是一個單純的正四邊形，但如果試著保持原本的視點並讓正方體轉動到側面，看上去就會像上圖那樣，接著再試著改變視點高度的話，就可以看出 3 項定律。

《透視法定律①》

即使是相同大小的箱子，只要位於遠處，看上去就會比較小。

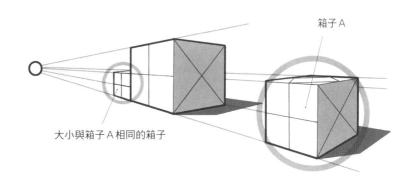

《透視法定律②》

位於遠處，大小為箱子 A 的 2 倍箱子，就算外觀的大小與箱子 A 相同，但呈現方式上還是會有所不同，比如會看不見上邊諸如此類的。a 邊的外觀長度雖然一樣長，但箱子的呈現方式還是會不同。

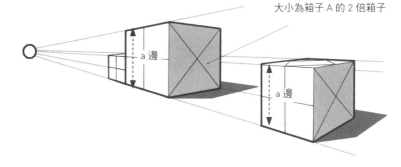

《透視法定律③》

兩個箱子如果是放在同一個平面上，消失點就會聚合在幾乎同一點（圓）上。

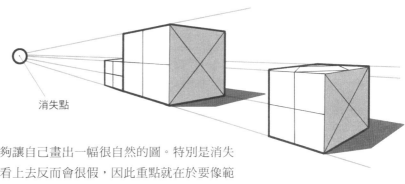

只要記好這 3 項定律，就能夠讓自己畫出一幅很自然的圖。特別是消失點，如果是聚合在**一點**上，看上去反而會很假，因此重點就在於要像範例圖一樣，讓透視線收攏在一個**大小適中的圓內**。

02 描繪往復式引擎戰鬥機：找出基準線

透過戰鬥機中人氣最高的往復式引擎戰機「零戰」，說明描繪方法的基本事項。只要描繪得出一種機種，那剩下的機種就只是應用了。一起學習這些描繪時要有的基本想法吧！

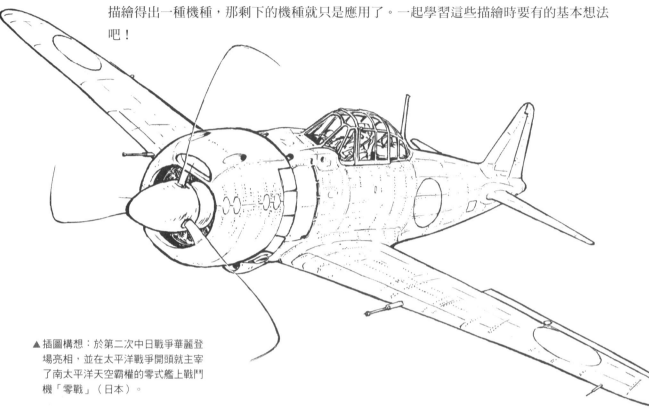

▲插圖構想：於第二次中日戰手華麗登場亮相，並在太平洋戰爭開頭就主宰了南太平洋天空霸權的零式艦上戰鬥機「零戰」（日本）。

▲以鉚釘呈現出圓筒機身的質感、立體感。鉚釘並不單純只是用來作為圖紋而已（P.21）。

▲機首。螺旋槳作畫時，要使其看上去是位在中心。螺旋槳是會旋轉的，考量到還要進行最後的修飾，在這個階段就只有畫上大略的線條而已。

▲水平、垂直尾翼。水平尾翼的另一側，到底會不會呈露出來是很微妙的，因此要一面確認與主翼之間的關係，一面藉由構圖進行預估。

⊕ 描繪草圖時不要在意扭曲跟錯位

在描繪構圖時，順著自己「想要呈現出這個部分！」的作畫意圖，一面觀看機翼與機身的協調感，一面進行描繪是比較實際一點的，但是要是一開始就一直很在意各部位的位置關係，畫起來會很不順。因此一開始就算畫起來有扭曲跟錯位也不要在意，先按照自己認為看起來最帥的視角，將草圖描繪出來吧！

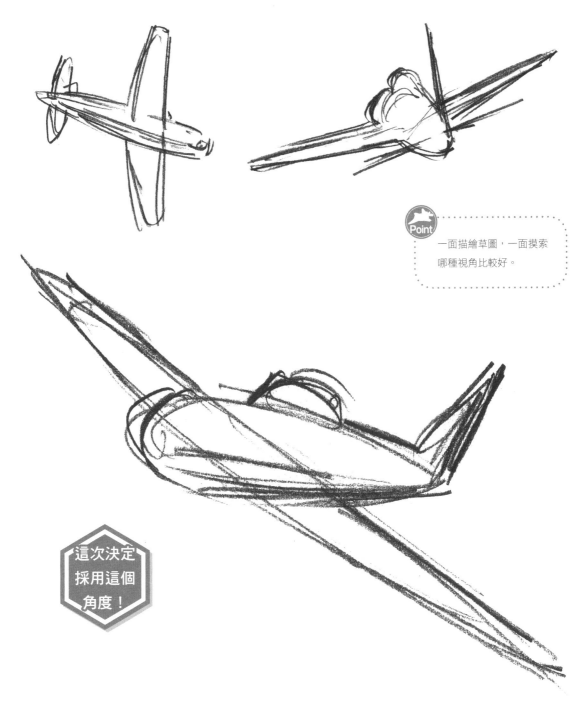

Point

一面描繪草圖，一面摸索哪種視角比較好。

這次決定採用這個角度！

構圖～大略的草稿

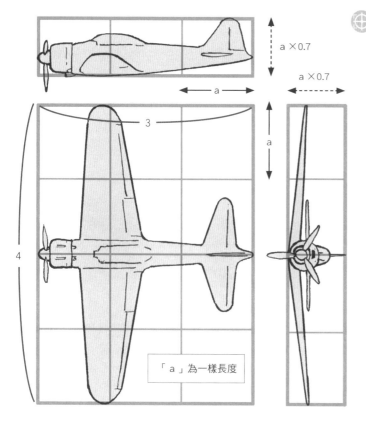

a×0.7

a×0.7

a

3

4

「a」為一樣長度

⊕ 透過三視圖掌握 各個部位的位置關係

在草圖階段確定好大略的視角後，接著描繪構圖。因此，這裡就試著透過三視圖，掌握機身、機翼與螺旋槳等部位之間的位置關係吧！這次是從擁有數種機型的零戰當中，挑選出「二二型甲」為例。

全長：全寬：全高的比例約是3：4：1.5。而收起起落架的狀態下，其比例則會變成3：4：0.7。
這將會成為掌握「整體機體大小比例」的參考基準。

◀以正方形的網格確認 全長：全寬：全高的比例。

⊕ 找出「基準線」避免扭曲

要是以機身的外圍線（輪廓）為基準進行描繪，會陷入「有地方歪掉了，可是不知道是哪裡歪掉」的狀況。
試著找出「作為整體基準的線條（基準線）」與「輔助基準線的線條（輔助線）」吧！

《錯誤範例》

水平尾翼不正常

主翼不正常

螺旋槳不正常

零戰的機身會從駕駛座往尾部越來越窄，但若是將螺旋槳機頭罩（螺旋槳軸心遮蓋罩）前端的中心往後方延伸，是會連結到水平尾翼的微下方。將這條線當作是**前後基準線**吧！

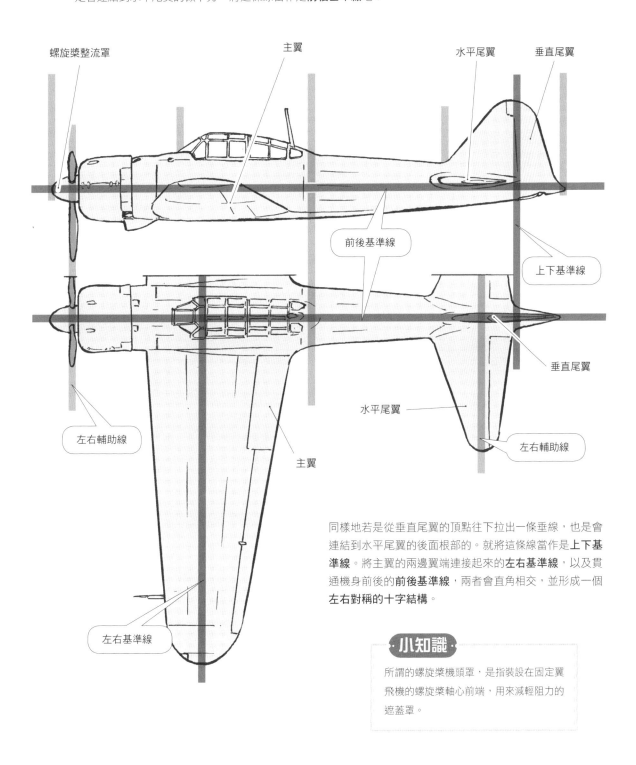

螺旋槳整流罩

主翼

水平尾翼

垂直尾翼

前後基準線

上下基準線

左右輔助線

垂直尾翼

水平尾翼

主翼

左右輔助線

左右基準線

同樣地若是從垂直尾翼的頂點往下拉出一條垂線，也是會連結到水平尾翼的後面根部的。就將這條線當作是**上下基準線**。將主翼的兩邊翼端連接起來的**左右基準線**，以及貫通機身前後的**前後基準線**，兩者會直角相交，並形成一個**左右對稱的十字結構**。

·小知識·

所謂的螺旋槳機頭罩，是指裝設在固定翼飛機的螺旋槳軸心前端，用來減輕阻力的遮蓋罩。

同樣地，水平尾翼也連接翼端的**左右輔助線**與前後基準線且形成垂直相交（如果是一架往復式引擎戰鬥機，「螺旋槳的旋轉面」也會與機身形成一個十字）。這個**左右對稱的十字結構**不只零戰，所有的時代、所有的航空器，從雙翼機到最先進的匿蹤戰鬥機，都是一種很普遍的形狀結構＊。

＊雙尾翼戰機的話，會在 P.33 開始的「雙尾翼 Su-27 戰鬥機的描繪方法」中進行解說。

接著也會發現，座艙罩（擋風玻璃）的最後部位會是機身全長的中間點，而且座艙罩整體長度與中間點到垂直尾翼，這兩者的間距幾乎會是一樣長。這個部分就會成為一條用來**決定位置的輔助線**。

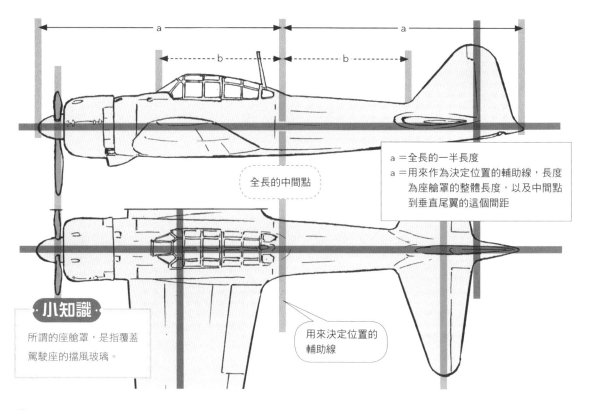

全長的中間點

a＝全長的一半長度
a＝用來作為決定位置的輔助線，長度
　　為座艙罩的整體長度，以及中間點
　　到垂直尾翼的這個間距

·小知識·

所謂的座艙罩，是指覆蓋
駕駛座的擋風玻璃。

用來決定位置的
輔助線

將找出來的基準線套用到草圖裡

找出基準線後，就要套用到草圖裡。試著以十字將左右對稱的基準線套用到草圖裡，然後輔助線也疊上幾條看看吧！

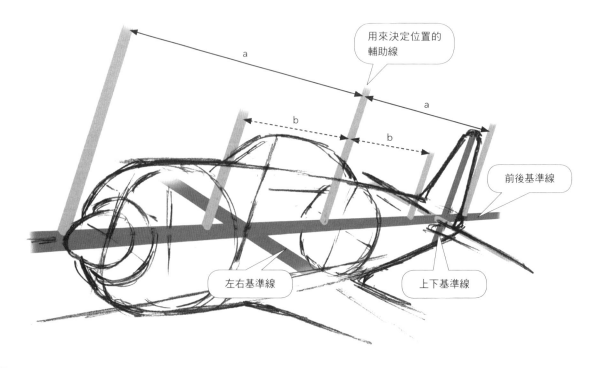

用來決定位置的
輔助線

前後基準線

左右基準線

上下基準線

座艙罩最後面部位與主翼根部後面部位的填角，幾乎會在同一個位置上，因此只要以**前後基準線**為基準，就能夠抓出主翼左右的中心位置了。引擎整流罩這些部分也同樣試著加入**輔助線**吧！

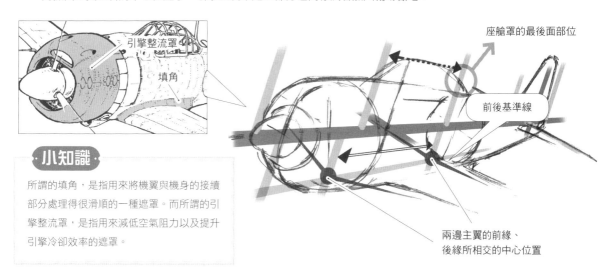

引擎整流罩

填角

座艙罩的最後面部位

前後基準線

兩邊主翼的前緣、後緣所相交的中心位置

小知識

所謂的填角，是指用來將機翼與機身的接續部分處理得很滑順的一種遮罩。而所謂的引擎整流罩，是指用來減低空氣阻力以及提升引擎冷卻效率的遮罩。

運用輔助線推算出角度與高度

因為已經成功掌握到駕駛座與主翼根部、垂直、水平尾翼之間的大略位置關係了，接下來試著推算出主翼的上反角與垂直尾翼的高度吧！

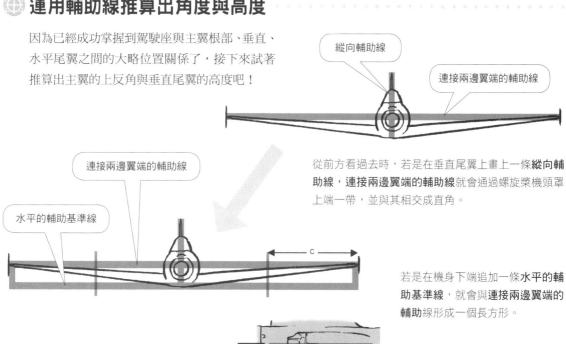

縱向輔助線

連接兩邊翼端的輔助線

從前方看過去時，若是在垂直尾翼上畫上一條**縱向輔助線**，**連接兩邊翼端的輔助線**就會通過螺旋槳機頭罩上端一帶，並與其相交成直角。

連接兩邊翼端的輔助線

水平的輔助基準線

c

若是在機身下端追加一條**水平的輔助基準線**，就會與**連接兩邊翼端的輔助線**形成一個長方形。

主翼可以分解成像範例圖一樣，以翼端 "A" 這個位置為基準，讓機翼有一個角度。

c ＝機翼長的 4 分之 1 長

小知識

所謂的上反角，是指從前方觀看飛機的主翼時，如果主翼的根部往翼端是上揚的，此時機翼基準面與水平面的夾角。

C

1　1　1

3

C

翼端 "A"

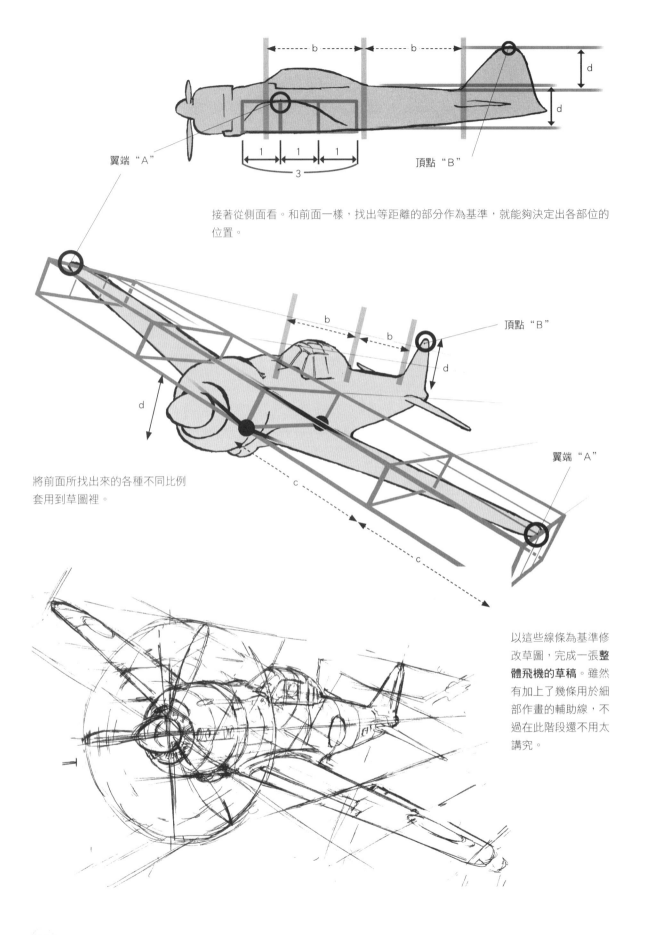

翼端 "A"

頂點 "B"

接著從側面看。和前面一樣，找出等距離的部分作為基準，就能夠決定出各部位的位置。

頂點 "B"

翼端 "A"

將前面所找出來的各種不同比例套用到草圖裡。

以這些線條為基準修改草圖，完成一張**整體飛機的草稿**。雖然有加上了幾條用於細部作畫的輔助線，不過在此階段還不用太講究。

⊕ 加入屬於自己的輔助線抓出形體

如果是從範例作品這樣的視角觀看飛機，那就算要以輪廓為基準決定位置跟對齊角度會有難度，也只需要透過**十字結構**、**左右對稱**決定**基準線**，並加入屬於自己的**輔助線**，就可以在機體的各部位當中找出數之不盡、用來抓取形體的參考基準。接著只要再將這些複數的點、線、面相互進行比較，形體就會變得更加正確。

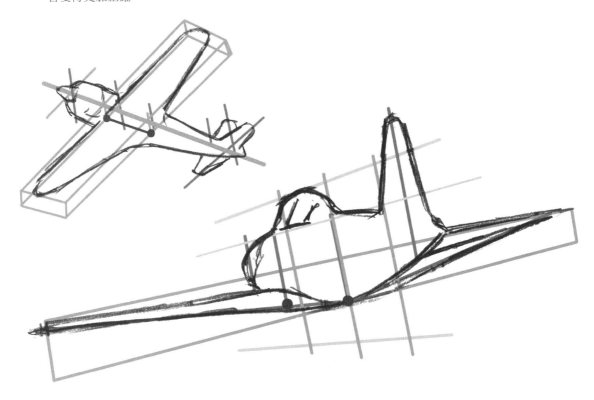

不過，若是只看一些局部部位，然後被這些部分的**相對大小**、**長短**吸引注意力的話，有時整體形體會扭曲，因此在描繪草圖～草稿的這段期間，記得要重新審視協調感，有需要就動手進行修改。

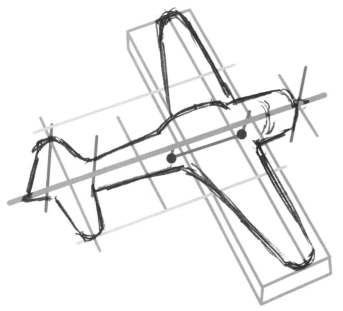

Point

《可以用來作為抓取形體之
參考基準的事物》

◆相同長度的部分

◆比某個地方稍微長（短）一點的部分

◆角度與某個部分相同（不同）的線

◆將某個點與點連結起來並延伸出來的線

◆與某條線相交的線所結合起來的面

◆與某個面相對的面

17

草稿（細部的描繪方法）

機翼

若是試著將航空器的機翼縱向切下來看的話，會發現上面是比下面還要稍微膨脹一點點的。這個上下曲率的不同會產生出升力，但零戰為了延緩大攻角時的翼端失速，是採用了越往翼端，其攻角就越小的下扭機翼。要從正面以特寫進行描繪的話，記得要留意一下。

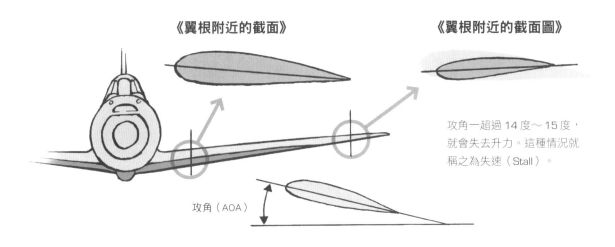

《翼根附近的截面》　　　　　《翼根附近的截面圖》

攻角一超過 14 度～ 15 度，就會失去升力。這種情況就稱之為失速（Stall）。

攻角（AOA）

機身、駕駛艙

若是從正側面看，機身上面從駕駛艙後端到垂直尾翼這一段線條會有些許的圓弧感。這條線條一旦太筆直或是曲率太大，飛機的模樣就會跑掉，是一個很重要的關鍵處，但也沒有那種所謂的參考基準。就試著畫出大量線條，再用自己的感覺去選擇自己能夠接受的線條吧！

駕駛艙有很多橫梁，但因為整體形狀是一個泡狀的座艙罩（淚珠狀擋風玻璃），所以要先抓出整體座艙罩的形體，接著將透視線對齊基準線，再把橫梁描繪進去。

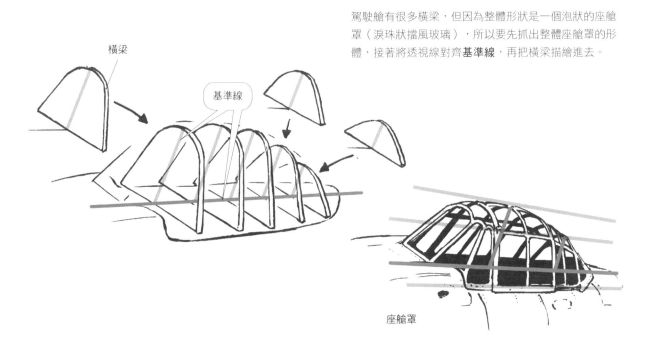

橫梁

基準線

座艙罩

✛ 引擎整流罩、螺旋槳

引擎整流罩因為下半部是正圓形，而上半部有進氣口和 7.7mm 機槍用的「退彈孔」，所以會形成一種鬆垮垮的蛋狀。螺旋槳軸心並不是將引擎整流罩上下連接線條的對半點上，而是在下半部圓的中心上。

退彈孔

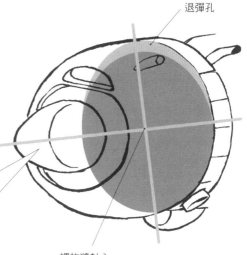

螺旋槳整流罩是一個圓形。這個圓形也要對齊機身的透視線。

螺旋槳軸心

螺旋槳的旋轉面也別忘記要以**基準線**為準，對齊機體的透視線。

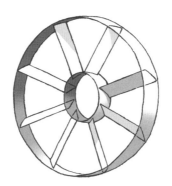

螺旋槳的根部是一個圓形，且葉片是一種越往前端，扭曲就越大的翼截面，這部分就看照片資料作為參考吧！

Point 零戰的螺旋槳直徑是 2.9 公尺，因此幾乎等同於是全寬 12 公尺的 4 分之 1。

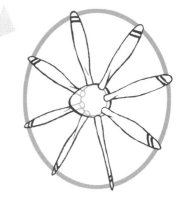

✛ 國籍標誌

因為機身是橢圓形，所以機身側面的國籍標誌，也要注意到會是一種稍稍扭曲掉的形狀。如果描繪對象不在平面上時，也只需要描繪上十字與 × 字的**基準線**，就可以當成一種抓取形體的參考基準。

標誌的形狀也會配合機身的形狀而扭曲。

× 字的基準線

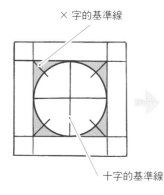

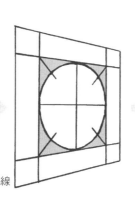

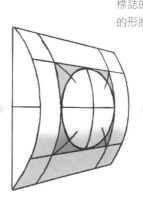

十字的基準線

⊕ 起落架

如果要描繪有放下起落架的場景，也要注意緩衝裝置的伸展方式。仔細看的話，會發現那只是一個**筒狀物**，然後像注射器那樣可以伸縮，一種很單純的機構，因此不要被周邊的零件給迷惑了，一開始就先以**前後、左右的基準線**為基準，將主要零件的**筒狀物**和**輪胎**位置對齊透視線吧！接著對齊起落架的支點位置和長度，並留意起落架在收起時，會完整容納在主翼內。

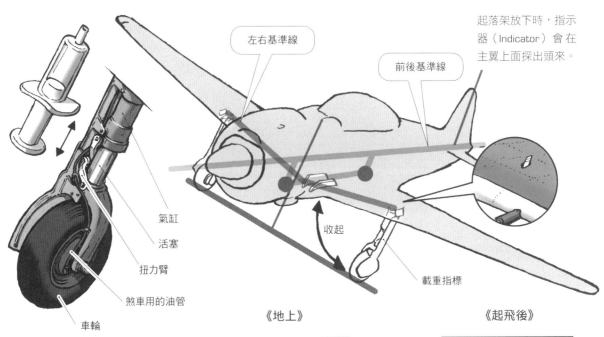

左右基準線

前後基準線

起落架放下時，指示器（Indicator）會在主翼上面探出頭來。

氣缸

活塞

扭力臂

煞車用的油管

車輪

收起

載重指標

起落架是由支柱側的**氣缸**和輪胎側的**活塞**兩者所構成的，而防止轉動的**扭力臂**則會隨著車輪的上下＝活塞的進出改變角度。緩衝裝置在地上時會縮起來，並在起飛後伸出去。緩衝裝置的下沉量會因機體的重量而有所變化。

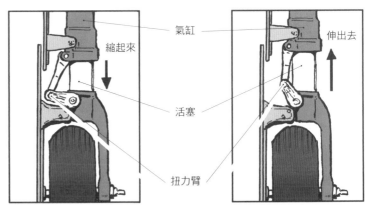

《地上》

《起飛後》

氣缸

縮起來

活塞

扭力臂

伸出去

紅黃藍的色帶（二一型是以紅、藍顏色組成 3 色色帶）

零戰的起落架保護蓋是 2 塊一組，而且上側起落架保護蓋的上面會畫上**紅黃藍**的色帶。

Point

車輪並不是單一的零件，而是一種將輪框與輪胎組合起來的零件，因此要注意會有厚度。

上墨線～著色

草稿上墨線

像這樣描繪成線稿的狀態就會是 P.10 的圖了。用沾水筆描繪線稿。絕大多數的作畫都是以徒手作畫，沒有用尺，唯有機翼前緣是先用尺畫上底線，再徒手作畫重現出機翼的**下扭部分**。

機身的截面要意識到的是「畫成蛋狀」的。

如果正在側滾中，副翼是有在動的。

《線稿整體圖》

零戰的椅面是在**前後基準線**稍微下面一點。

Advice!

如果看得見駕駛員，那觀看者的視線就很重要。此外，為了掌握駕駛員的身材大小，也要把被擋住看不到的身體給描繪出來。

螺旋槳會在圖檔掃進電腦後才進行處理，因此只要有構圖線抓出位置就可以了。

細部刻劃要適度而為

不只零戰，所有機種的外殼接合處跟鉚釘要刻劃到什麼程度，都是要看版面大小的。像範例這個尺寸，若是要將所有細部都描繪進去，看上去可能會有些繁雜，但若是不進行任何細部刻劃，卻又會顯得太過簡單，因此要適度地描繪。

《刻劃得密密麻麻的範例》

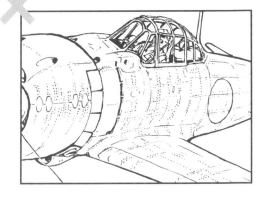

《完全不進行刻劃的範例》

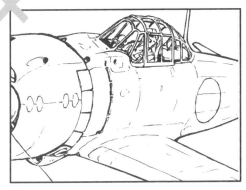

⊕ 著色

為了呈現出代表著拉包爾航空隊形象的暗綠色，以及連日出擊所造成的疲憊、消耗那種感覺，將塗裝的剝落重現出來，並以此完成著色作業（部隊記號為第253海軍航空隊／160號機）。試著刻意不將水平線描繪成水平方向，呈現出零戰看到眼下的美軍攻擊機部隊後，背對著太陽下降，並一個側滾準備施與一擊的動作場面。

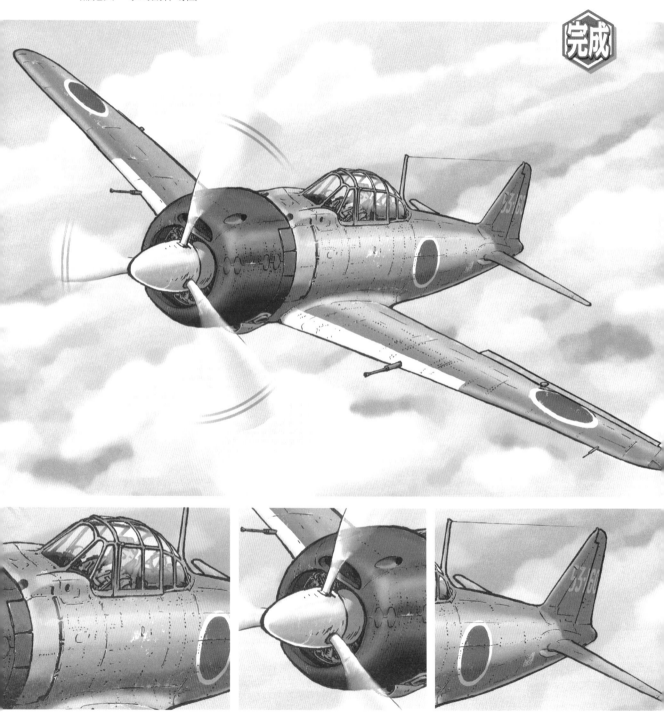

▲零運用了微妙曲線的外形輪廓是很美麗的，也因此會如實地呈現出少許的扭曲，是一種難易度略為高的素材，但能夠成功照自己想法描繪出來時的成就感也會很大。

各種不同翼型的描繪方法 ❶

常見翼型篇

戰鬥機（航空器）隨著技術跟理論的進化，不斷地改變了其形狀。就以 P.8 中所舉出的戰鬥機 3 項基本要素為基準，看看那些建構出一個時代的代表性翼型吧！

第一次世界大戰時期的往復式引擎戰鬥機的翼型

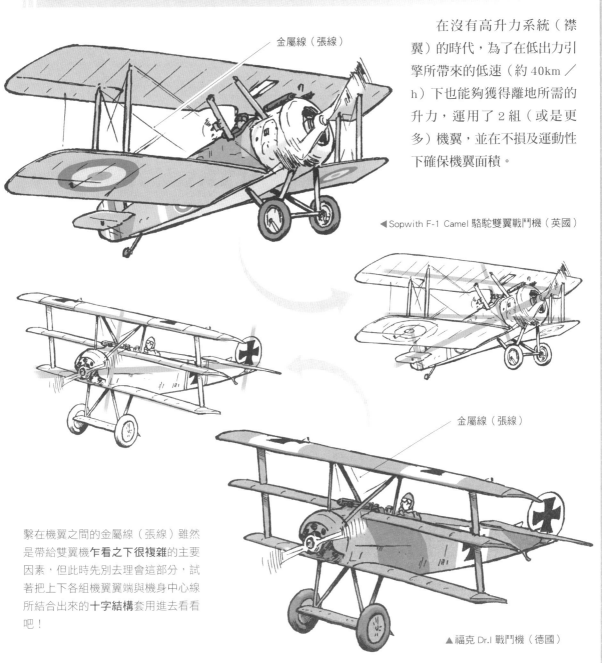

金屬線（張線）

在沒有高升力系統（襟翼）的時代，為了在低出力引擎所帶來的低速（約 40km／h）下也能夠獲得離地所需的升力，運用了 2 組（或是更多）機翼，並在不損及運動性下確保機翼面積。

◀Sopwith F-1 Camel 駱駝雙翼戰鬥機（英國）

金屬線（張線）

繫在機翼之間的金屬線（張線）雖然是帶給雙翼機**乍看之下很複雜**的主要因素，但此時先別去理會這部分，試著把上下各組機翼翼端與機身中心線所結合出來的**十字結構**套用進去看看吧！

▲福克 Dr.I 戰鬥機（德國）

⊕ 基本上只是個長方形

雖然會有用來保持強度的張線（金屬線）跟一些為了確保視野的缺角，但基本上翼型就只是個長方形，機身也沒有太過複雜的面結構，因此這個**橫長狀的箱子**應該很容易描繪。只不過，大多數雙翼機其上翼與下翼的大小跟裝設位置都會不一樣，所以記得要注意這部分。

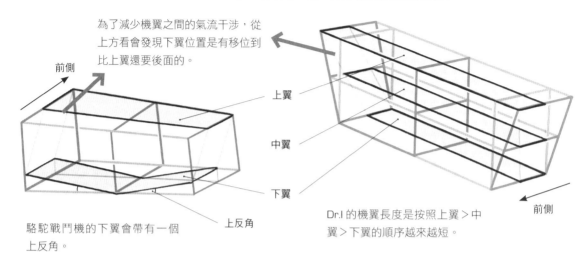

為了減少機翼之間的氣流干涉，從上方看會發現下翼位置是有移位到比上翼還要後面的。

前側

上翼

中翼

下翼

上反角

前側

駱駝戰鬥機的下翼會帶有一個上反角。

Dr.I 的機翼長度是按照上翼＞中翼＞下翼的順序越來越短。

⊕ 金屬線是有規則性的

看起來好像拉得亂七八糟的金屬線，只要仔細一看就會發現也是有規則性的。因為基本上是拉在**四邊形（有時也會是三角形）**的兩個角上，所以只要注意與機體中心這個支柱之間的間隔，然後找出金屬線的**起始與結束**部分，相信就不會有所疑惑。

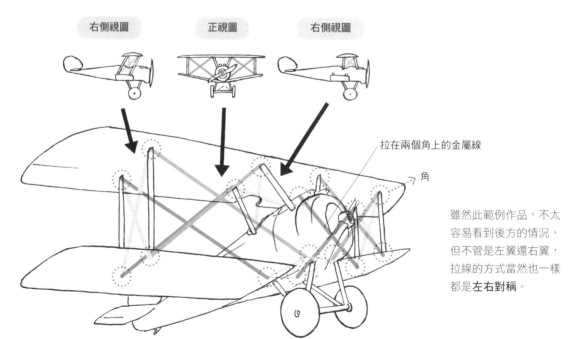

右側視圖

正視圖

右側視圖

拉在兩個角上的金屬線

角

雖然此範例作品，不太容易看到後方的情況，但不管是左翼還右翼，拉線的方式當然也一樣都是**左右對稱**。

第二次世界大戰時期的往復式引擎戰鬥機的翼型

全金屬製的硬殼式（應力蒙皮）結構的單翼機，在「零戰的描繪方法」中已經有詳細介紹過了，另外這個時代的主流引擎是氣冷式星型引擎和水冷式直列（V型）引擎。兩者的差異，只在於機首形狀與有無冷凝管（散熱器），而機翼和機身的十字結構與左右對稱則沒有差別。

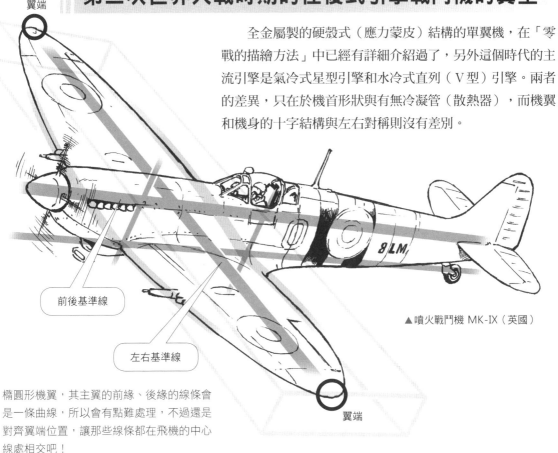

翼端

前後基準線

左右基準線

翼端

▲噴火戰鬥機 MK-IX（英國）

橢圓形機翼，其主翼的前緣、後緣的線條會是一條曲線，所以會有點難處理，不過還是對齊翼端位置，讓那些線條都在飛機的中心線處相交吧！

·小知識·

引擎形式與機首形狀

引擎形式的差異，會直接反映在機首形狀上。可是，也是有那種雖然是氣冷式（星型）引擎，卻將螺旋槳延長至前方，看起來是水冷式引擎的例子，如「雷電」；又或者雖然是水冷式（倒立V12）引擎，機首卻裝有環狀冷凝管，看起來像是星型引擎的例子，如「Fw190 D／Ta152」。

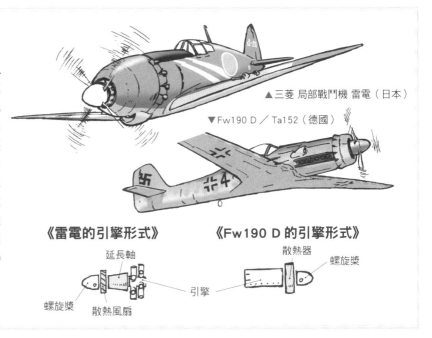

▲三菱 局部戰鬥機 雷電（日本）

▼Fw190 D／Ta152（德國）

《雷電的引擎形式》

延長軸

螺旋槳

散熱風扇

引擎

《Fw190 D 的引擎形式》

散熱器

螺旋槳

引擎

第 1 ～ 2 世代噴射引擎戰鬥機的翼型

來到渦輪噴射引擎與後掠翼飛機的時代後，外觀形狀雖然看起來和往復式引擎戰鬥機大為不同，但其實就像下圖，只不過是兩個翼端連結起來的連接線會通過機體的後側，可是基本的十字結構並沒有變。

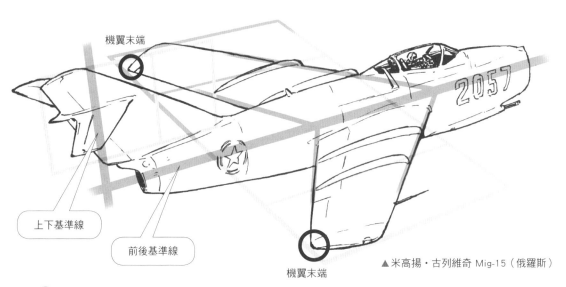

機翼末端

上下基準線

前後基準線

機翼末端

▲ 米高揚・古列維奇 Mig-15（俄羅斯）

🌐 有後掠角的機翼

有後掠角的機翼，特別如果是從半側面觀看的情況，也有一些時候會很難看出兩邊機翼**前緣**與**後緣**的角度。在這種時候一樣只要以**前後基準線**和**看不到的連接線**對齊透視線，打造出一個「長方形」，就可以知道翼端的長度跟角度了。

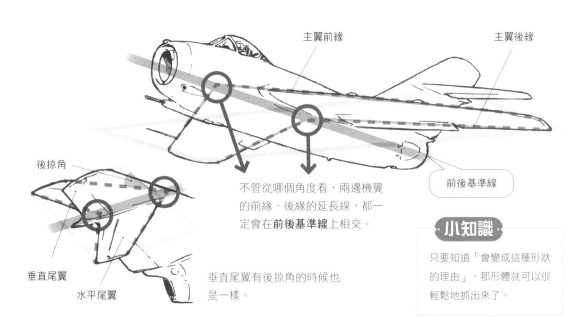

主翼前緣

主翼後緣

後掠角

不管從哪個角度看，兩邊機翼的前緣、後緣的延長線，都一定會在**前後基準線**上相交。

前後基準線

垂直尾翼

水平尾翼

垂直尾翼有後掠角的時候也是一樣。

小知識

只要知道「會變成這種形狀的理由」，那形體就可以很輕鬆地抓出來了。

三角翼戰鬥機

當然**十字結構**也可以反映到三角翼（Delta）戰鬥機。多數的三角翼戰鬥機，主翼後端相對機身幾乎是呈直角相交，因此只要看作這是一種將矩型翼的前後邊加長後，再切成斜狀的翼型就可以了。

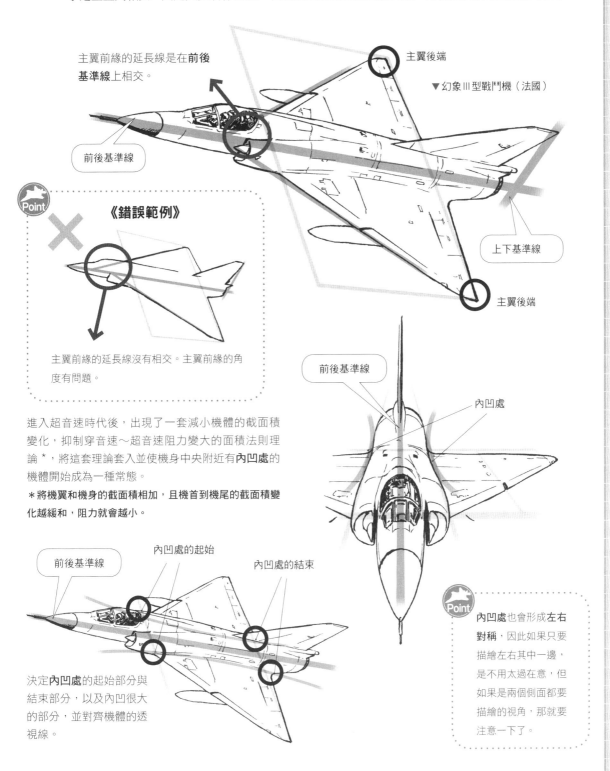

主翼前緣的延長線是在**前後基準線**上相交。

前後基準線

主翼後端

▼幻象III型戰鬥機（法國）

上下基準線

主翼後端

Point

《錯誤範例》

主翼前緣的延長線沒有相交。主翼前緣的角度有問題。

進入超音速時代後，出現了一套減小機體的截面積變化，抑制穿音速～超音速阻力變大的面積法則理論＊，將這套理論套入並使機身中央附近有**內凹處**的機體開始成為一種常態。

＊將機翼和機身的截面積相加，且機首到機尾的截面積變化越緩和，阻力就會越小。

前後基準線

內凹處

前後基準線

內凹處的起始

內凹處的結束

決定**內凹處**的起始部分與結束部分，以及內凹很大的部分，並對齊機體的透視線。

Point

內凹處也會形成**左右對稱**，因此如果只要描繪左右其中一邊，是不用太過在意，但如果是兩個側面都要描繪的視角，那就要注意一下了。

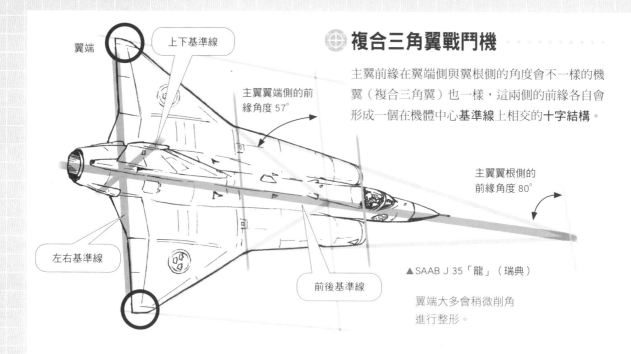

翼端

上下基準線

主翼翼端側的前
緣角度 57°

◎ 複合三角翼戰鬥機

主翼前緣在翼端側與翼根側的角度會不一樣的機翼（複合三角翼）也一樣，這兩側的前緣各自會形成一個在機體中心**基準線**上相交的**十字結構**。

主翼翼根側的
前緣角度 80°

左右基準線

前後基準線

▲SAAB J 35「龍」（瑞典）

翼端大多會稍微削角
進行整形。

第 3 世代噴射引擎戰鬥機的翼型

◎ 鴨式前翼三角翼戰鬥機

被稱為鴨式前翼三角翼戰鬥機 2 組三角翼會相鄰重疊的機體，也一樣從**前後基準線**，抓出各組三角翼的**十字結構**。機翼的角度如果像下圖的雷式戰鬥機一樣，**輔助線**也會跟著變多，因此要仔細觀看參考資料，免得陷入混亂。

主翼前緣會是一個在末端側，角度
比較大的複合三角翼。

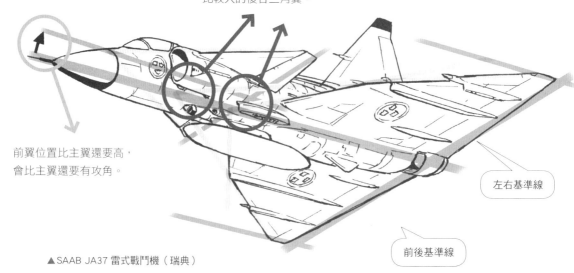

前翼位置比主翼還要高，
會比主翼還要有攻角。

左右基準線

前後基準線

▲SAAB JA37 雷式戰鬥機（瑞典）

第 4 世代噴射引擎戰鬥機的翼型

◉ 翼身融合戰鬥機

戰鬥機高速化與空氣力學理論進步後，就誕生了機翼與機身在成形上沒有分界的 Blended Wing Body ＝翼身融合戰鬥機。線跟面的起始處很曖昧不清，在抓取形體上很不容易找出作為分界的線條，不過在這種情況，只要當作沒有邊條翼 *，並加長主翼前緣的延長線這些作為參考基準部分的**輔助線**，相信就能夠比較容易掌握到形體了。

＊從主翼前緣根部延伸出來的部分。也稱之為 LERX ＝ Leading Edge Root eXtension。

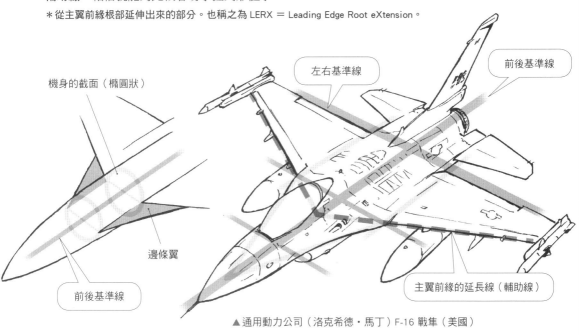

機身的截面（橢圓狀）

左右基準線

前後基準線

邊條翼

前後基準線

主翼前緣的延長線（輔助線）

▲ 通用動力公司（洛克希德・馬丁）F-16 戰隼（美國）

《從斜下方進行觀看的示意圖》

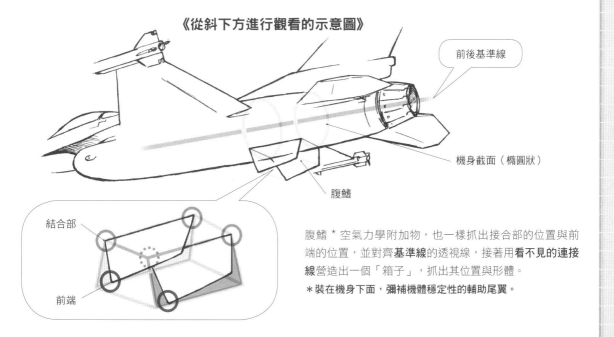

前後基準線

機身截面（橢圓狀）

腹鰭

結合部

前端

腹鰭 * 空氣力學附加物，也一樣抓出接合部的位置與前端的位置，並對齊**基準線**的透視線，接著用**看不見的連接線**營造出一個「箱子」，抓出其位置與形體。

＊裝在機身下面，彌補機體穩定性的輔助尾翼。

如 F-16 Block 50/52 Advanced 配置了適型油箱 * 這一類大型後續加裝裝備的機種，最好先暫時描繪沒加上這些裝備的原本狀態，等到後面再加上這些裝備，這樣描繪起來應該會比較容易。

＊沿著機體機身裝設上去的外部油箱。與拋棄式油箱不同，並無法在飛行中拋掉。

Advice!

和面積法則（截面積分布法則）一樣，對齊起始的部分與結束的部分，營造出一個「箱子」。

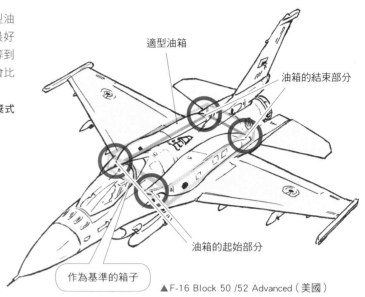

適型油箱

油箱的結束部分

油箱的起始部分

作為基準的箱子

▲ F-16 Block 50/52 Advanced（美國）

截角三角翼戰鬥機

主翼的基礎雖然是三角翼，但卻切除了前端跟翼根的翼型，就稱之為**截角三角翼戰鬥機**。雖然名稱貌似形狀很特殊，但描繪方法和一般的三角翼戰鬥機沒有什麼不同。如果描繪的是 F-15，那只要將主翼後緣的內側當作是**左右基準線**，就會是一個參考基準。

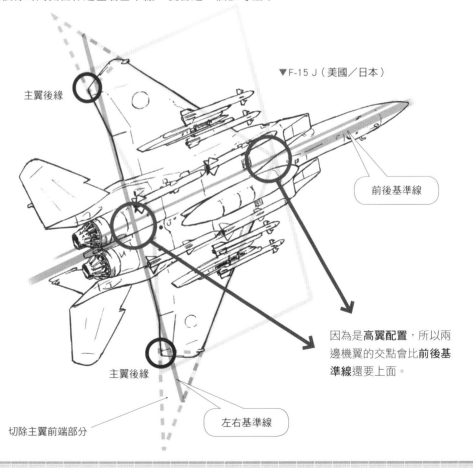

▼ F-15 J（美國／日本）

主翼後緣

前後基準線

因為是**高翼配置**，所以兩邊機翼的交點會比**前後基準線**還要上面。

主翼後緣

切除主翼前端部分

左右基準線

🌐 雙尾翼戰鬥機

如果描繪的是並列 2 片垂直尾翼的雙尾翼戰鬥機，而且 2 片垂直尾翼都是垂直狀態的話，就以根部的位置為參考基準對齊高度，並對準**基準線**，然後一樣用**看不見的連接線**，營造出一個「箱子」（詳細內容請參考從 P.33 開始解說的「Su-27 的描繪方法」）。

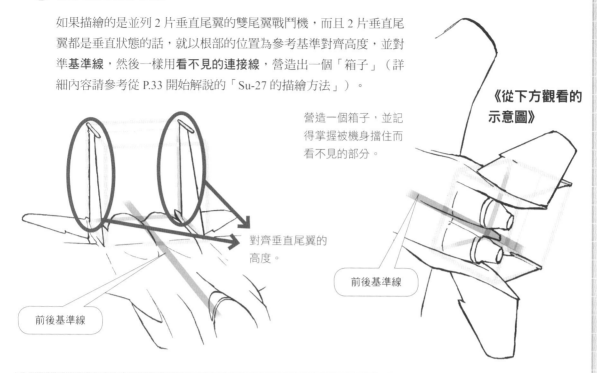

《從下方觀看的示意圖》

營造一個箱子，並記得掌握被機身擋住而看不見的部分。

對齊垂直尾翼的高度。

前後基準線

前後基準線

第 5 世代噴射引擎戰鬥機的翼型

🌐 匿蹤戰鬥機①

現代的匿蹤戰鬥機也是在這個流線的延長線上進化出來的機種。其特徵在於為了將敵方的雷達波移到單一方向，機體跟機翼這些部分以平面圖形來看，會是對齊成相同角度的。所以只要當成是一個**線條的集合體**來看，機翼的形狀就能夠很輕易抓出來。只不過，若是**非對齊不可的線條**卻沒有確實對齊，整個就泡湯了，記得要注意。

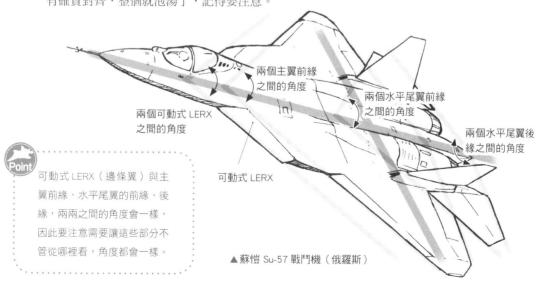

兩個主翼前緣之間的角度

兩個水平尾翼前緣之間的角度

兩個可動式 LERX 之間的角度

兩個水平尾翼後緣之間的角度

可動式 LERX

Point
可動式 LERX（邊條翼）與主翼前緣、水平尾翼的前緣、後緣，兩兩之間的角度會一樣，因此要注意需要讓這些部分不管從哪裡看，角度都會一樣。

▲ 蘇愷 Su-57 戰鬥機（俄羅斯）

✈ 匿蹤戰鬥機②

機身部分很有分量的機體，機身本身就會形成一個「箱型」，因此在 Su-27 的項目中所解說的「虛擬的箱子」，就會直接變成是機身的輪廓，相信應該很容易看得出來。如果是一架 F-35，那從正面觀看這個「箱子」的話，會變成一個變形的五角形。

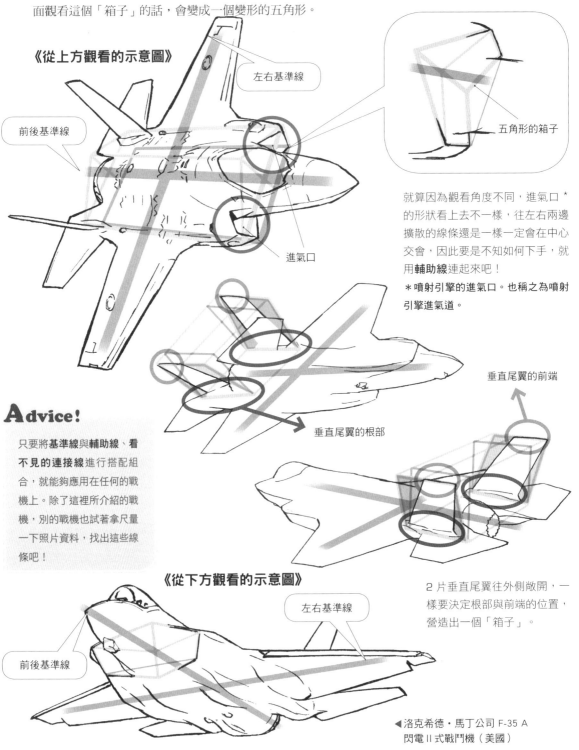

《從上方觀看的示意圖》

左右基準線

前後基準線

五角形的箱子

進氣口

就算因為觀看角度不同，進氣口 * 的形狀看上去不一樣，往左右兩邊擴散的線條還是一樣一定會在中心交會，因此要是不知如何下手，就用**輔助線**連起來吧！

＊噴射引擎的進氣口。也稱之為噴射引擎進氣道。

垂直尾翼的前端

垂直尾翼的根部

A**dvice!**

只要將**基準線**與**輔助線**、**看不見的連接線**進行搭配組合，就能夠應用在任何的戰機上。除了這裡所介紹的戰機，別的戰機也試著拿尺量一下照片資料，找出這些線條吧！

2 片垂直尾翼往外側敞開，一樣要決定根部與前端的位置，營造出一個「箱子」。

《從下方觀看的示意圖》

左右基準線

前後基準線

◀洛克希德・馬丁公司 F-35 A
閃電 II 式戰鬥機（美國）

03 描繪噴射引擎戰鬥機：用箱子來思考

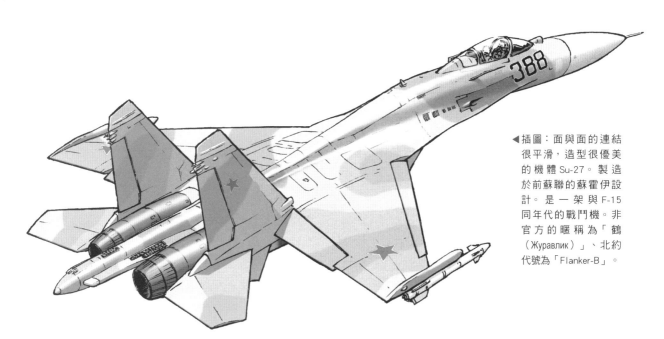

▶插圖：面與面的連結很平滑，造型很優美的機體 Su-27。製造於前蘇聯的蘇霍伊設計。是一架與 F-15 同年代的戰鬥機。非官方的暱稱為「鶴（Журавлик）」、北約代號為「Flanker-B」。

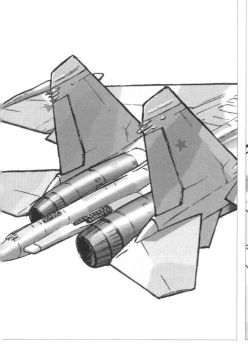

▲水平垂直尾翼有兩組，且是雙座噴射引擎。

▲帶有角度的翼身融合。並且還是下垂機首。能夠用直線進行作畫的地方不是很多。

描繪前需進行機體觀察

　　採用翼身融合的機身很有分量，從駕駛艙隆起處到往前垂的整流罩 * 這一帶的形狀，彷彿一隻鶴伸出了脖子，給人一種機如其名的印象，乍看起來會像是一種難以捉摸的形狀。

＊包覆機首雷達的圓錐型保護蓋。也稱之為鼻錐。

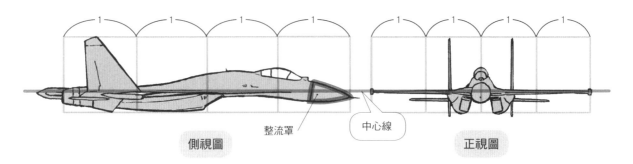

整流罩

中心線

側視圖　　　　　　　　　　　　　　　　　　　正視圖

　　可是，如果從側面看，並將**中心線**從整流罩前端延伸出去，就會發現其實能夠透過包含駕駛艙在內的機體前面部分與引擎部分的上下，將機體以機翼的稍下方一帶為界分割出來。接著若是再試著加入幾條「等距分割的線條」……，好像比外觀給人的感覺還要容易描繪。

草圖

◈ 不要在意扭曲並以十字結構為基礎描繪草圖

　　雖然前面也提過了，在草圖的階段不要在意些許的扭曲跟細部，首先還是要先以**十字結構**為基礎，決定粗略的機翼與機身視角。

Advice!

若是縱橫與上下的比例錯誤，整體形體也會跟著錯亂掉，因此記得要透過三視圖以及照片等參考資料進行比對。

構圖～大略的草稿

以基準線、輔助線營造出箱子

如果是範例作品這個視角，引擎只會看見噴嘴的部分，不過這邊暫時別管座艙罩的隆起處跟垂直尾翼，一樣先描繪基準線、輔助線，營造出一個「箱子」。

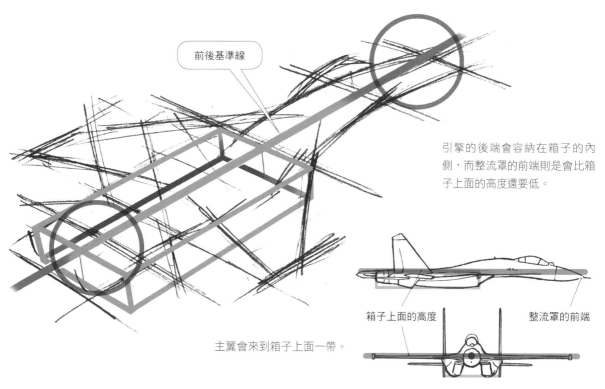

前後基準線

引擎的後端會容納在箱子的內側，而整流罩的前端則是會比箱子上面的高度還要低。

主翼會來到箱子上面一帶。

箱子上面的高度

整流罩的前端

加上機首部分

接著試著把機首部分加上去看看吧！只要如右圖這樣加入**輔助線**，就會發現連接機身的主翼根部所營造出來的四角形，與左右的垂直尾翼根部所營造出來的四角形，**幾乎會是相同大小的正方形。**

Point

機體前後長度的中間位置，會在箱子的前端位置還要再稍微前面一點，因此只要往前延伸一個相同長度，就可以抓出整流罩前端位置的參考基準。

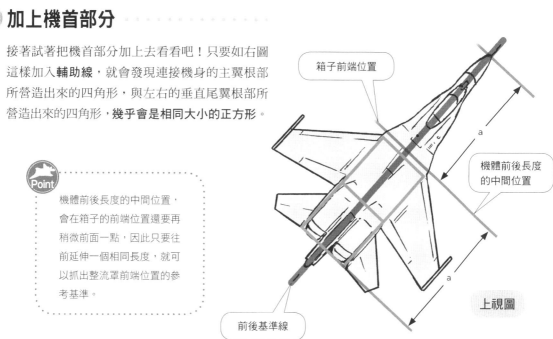

箱子前端位置

a

機體前後長度的中間位置

前後基準線

a

上視圖

會形成大小相同的
正方形箱子。

箱子的前端位置

機體前後長度
的中間位置

a

Advice!

Su-27 的機首部分是往前垂
的，不過在這個階段還不用
太過在意。

a

前後基準線

前後兩個箱子
的中心線

b

b

b

上視圖

⊕ 決定主翼的角度與大小

機身部分與機首部分的大致位置已經抓出來了，就以此
為參考基準決定主翼的角度與大小吧！

從上方觀看時，主翼根部的位置
也能夠從箱子推算出來，因此要
從根部位置看一下比例決定機翼
長度。

前緣的翼根

前緣的翼端

b

b

後緣的翼端

b

後緣的翼根

後緣的翼端

前緣的翼端

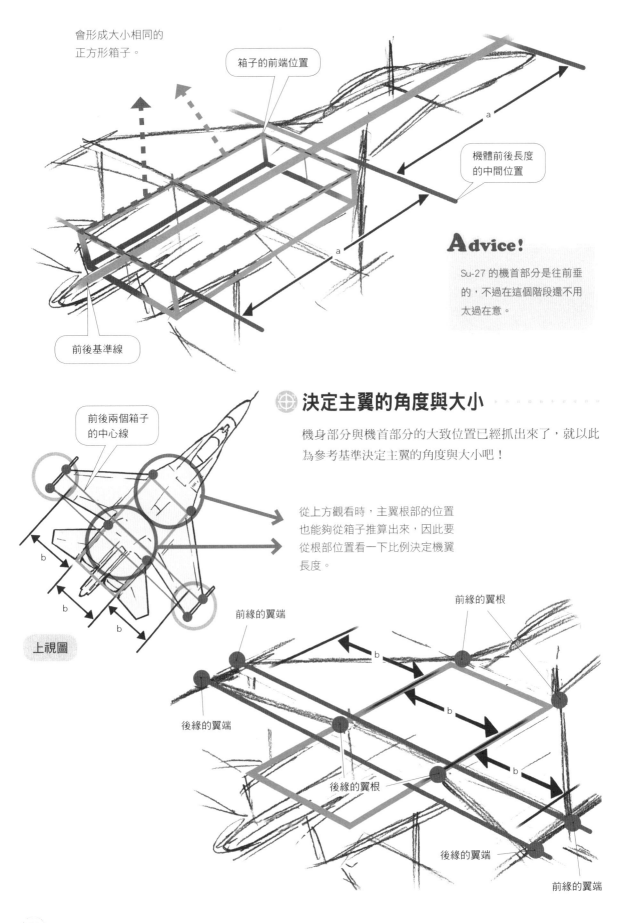

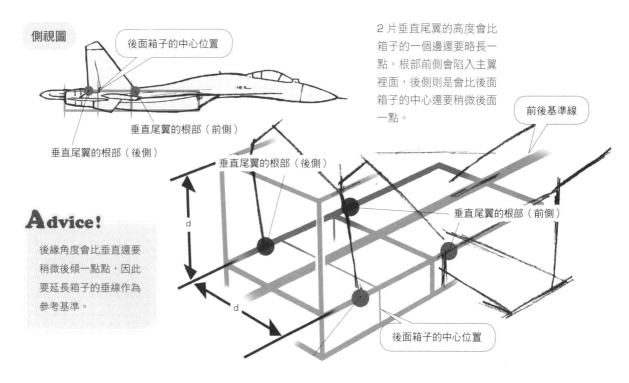

側視圖

後面箱子的中心位置

垂直尾翼的根部（前側）

垂直尾翼的根部（後側）

2 片垂直尾翼的高度會比箱子的一個邊還要略長一點。根部前側會陷入主翼裡面，後側則是會比後面箱子的中心還要稍微後面一點。

前後基準線

垂直尾翼的根部（後側）

垂直尾翼的根部（前側）

Advice!

後緣角度會比垂直還要稍微後傾一點點，因此要延長箱子的垂線作為參考基準。

後面箱子的中心位置

決定機首部分的前垂角度

Su-27 機首部分的中心線是下傾 7.3 度，決定其前垂程度吧！如下圖所示，因為**從整流罩前端延伸出去的輔助線**會一直延伸到垂直尾翼的正中央，所以以**垂直尾翼所營造出來的箱子**為起始處，從其**中心點**上拉出一條線來，通過**引擎部分所營造出來的箱子**微上方一帶這個**中間點**，最後一直延伸到之前已經推算出來的整流罩前端，這條線條的角度就會是**約略的前垂角度**。

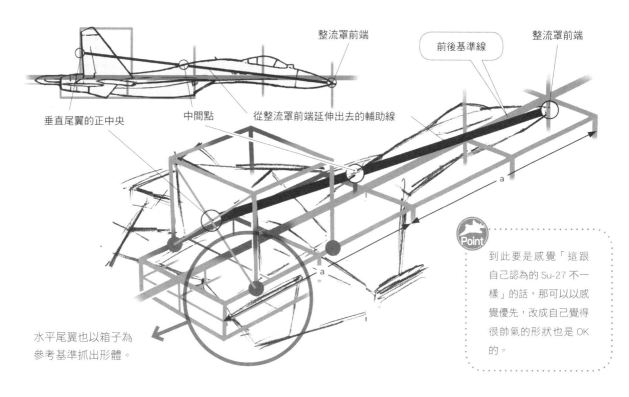

整流罩前端

前後基準線

整流罩前端

垂直尾翼的正中央

中間點

從整流罩前端延伸出去的輔助線

水平尾翼也以箱子為參考基準抓出形體。

Point

到此要是感覺「這跟自己認為的 Su-27 不一樣」的話，那可以以感覺優先，改成自己覺得很帥氣的形狀也是 OK 的。

⊕ 決定座艙罩、引擎噴嘴的位置

座艙罩的位置也能夠從箱子推算出其位置來，不過要注意到座艙罩是放在圓柱狀的機首上面的，接著決定支柱（Pillar）的頂點位置，並找出圓中心是朝著哪個方向，然而對齊機體的透視線。

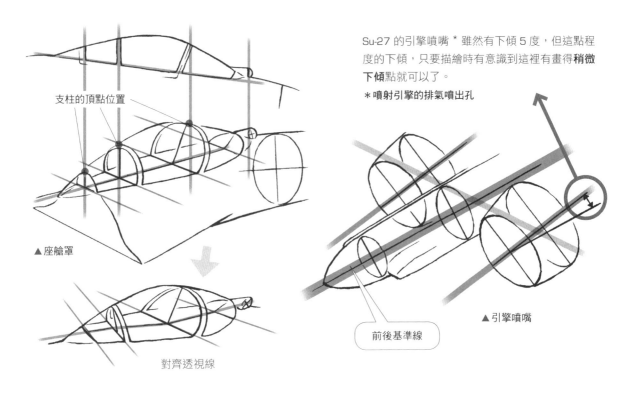

支柱的頂點位置

▲ 座艙罩

對齊透視線

Su-27 的引擎噴嘴 * 雖然有下傾 5 度，但這點程度的下傾，只要描繪時有意識到這裡有畫得**稍微下傾**點就可以了。

＊噴射引擎的排氣噴出孔

前後基準線

▲ 引擎噴嘴

草稿（細部的描繪方法）

整體形體確定之後，再來就是細部了。範例作品描繪的是降落姿態，因此要把起落架（降落裝置）放下，且主翼後緣的襟副翼跟前緣襟翼會是全放狀態，空氣煞車也是打開來的。像這樣子的運作部分跟飛彈等等細部，記得也要對齊**基準線**的透視線。

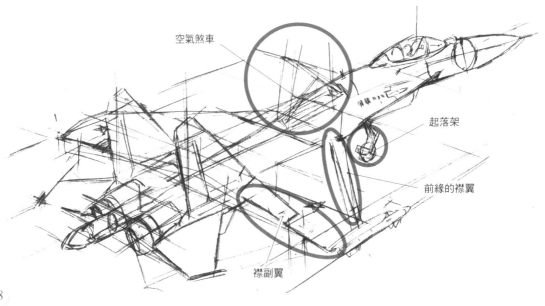

空氣煞車

起落架

前緣的襟翼

襟副翼

垂直尾翼的天線跟航行燈也把它描繪出來吧！要注意裝在左右尾翼上面的東西是不一樣的。

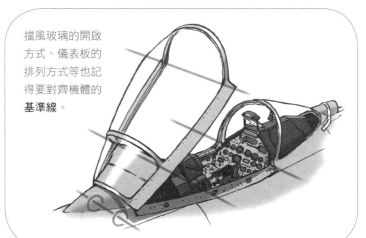

擋風玻璃的開啟方式、儀表板的排列方式等也記得要對齊機體的**基準線**。

空氣煞車是一種將長方形的角去掉變形六角形。轉動部分要注意一下支點的位置。

旋轉部分

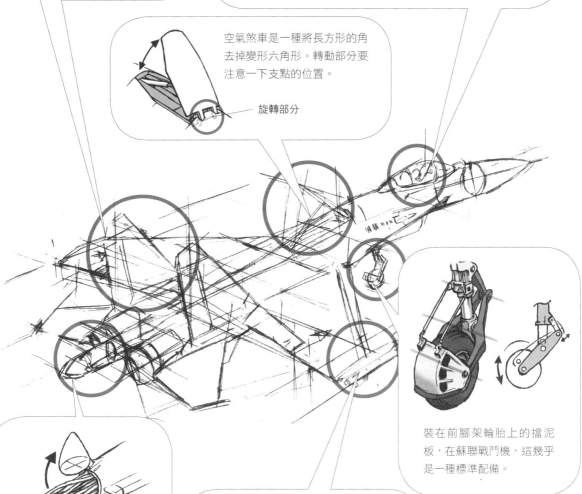

裝在前腳架輪胎上的擋泥板，在蘇聯戰鬥機，這幾乎是一種標準配備。

尾桁架收納著用來輔助煞車的減速傘，要開傘時，會把後端往上彈並打開。

Su-27 的翼端飛彈與西側不同，是垂吊式的。

R-73 短程紅外線導引飛彈

就算是從下方觀看的視角，也記得還是要應用箱子，一樣在各個部位加入輔助線決定位置。Su-27 的引擎若是從正面觀看，進氣口會形成一個八字形，並一面朝著兩邊機翼根部擴散開來，一面連向引擎的中央部。記得要注意別讓引擎偏離整體機體的透視線太多。

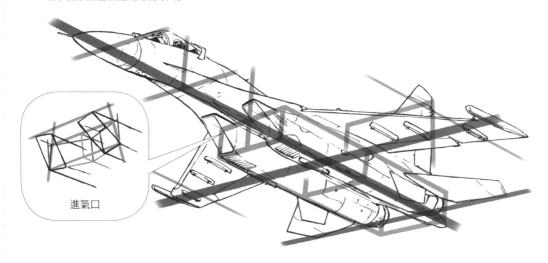

進氣口

上墨線～著色

⊕ 上墨線 ·

終於要來上墨線了。不擅長徒手作畫的人，駕駛艙周遭就用**雲形尺**，而主翼跟尾翼這些地方就用**三角尺**吧！

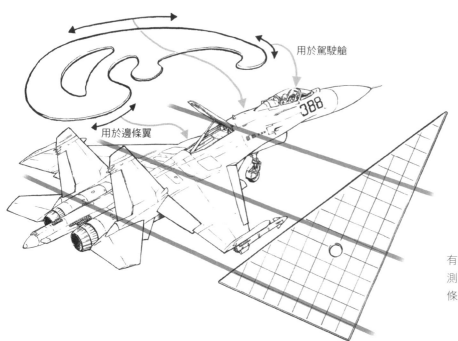

用於駕駛艙

用於邊條翼

Advice!

如果是這種視角，上面看起來會顯得很平坦，但只要描繪出**外殼的縫合線**，就能夠呈現出曲面模樣。用塑膠模型製作來講的話，這就像是在**上墨線**一樣，而要刻畫到什麼程度，可以照個人喜好即可。

有加上刻度的三角尺能夠一面測量透視的延伸，一面畫上線條。

🎯 著色

用掃描器將線稿掃進電腦，並用 Photoshop 的灰階進行完稿處理。

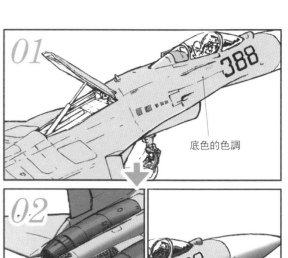

底色的色調

01. 雖然書中是灰色的看不出來，不過範例作品是用明亮藍色系顏色的偽裝塗裝進行完稿處理，因此首先要先決定好作為底色的色調，再透過圖層重疊出那種微妙的濃淡區別。

02. 鼻錐跟引擎噴嘴部分要用另一張圖層營造出陰影，並意識著圓潤感進行模糊處理。

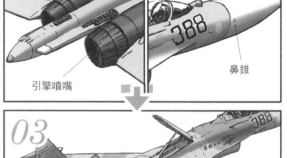

引擎噴嘴

鼻錐

03. 偽裝處理的上色區分，其基本模式是一樣的，但因為分界線會隨著機體不同而有所不同，所以可以不用那麼嚴謹。

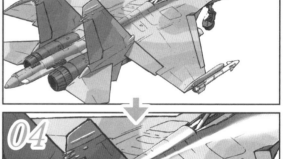

04. 考量太陽的位置，並呈現出圓形物體朝向觀看者這邊時的線條，跟多面體在其尖角上的光亮感。在範例作品當中，太陽是幾乎位於正上方。

入射角與反射角相同

05. 範例作品描繪的是降落的前一刻，因此地面上會有機體的影子。而因為機首抬高，所以記得也要留意地面與影子之間的間隔。

Advice!

在同一個畫面中有其他對象物時，記得要對齊影子的落下方向。

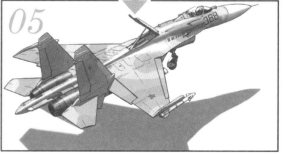

⊕ 完稿處理

最後，將傳送到軟體中並經過處理的背景重疊上去，完稿處理就完成了。Su-27 系列也有改良型、發展型、衍生型，種類非常多，但只要在線稿上加入**每個機種其不同部分的變更處**，那要改畫成其他機種相信也不難吧！

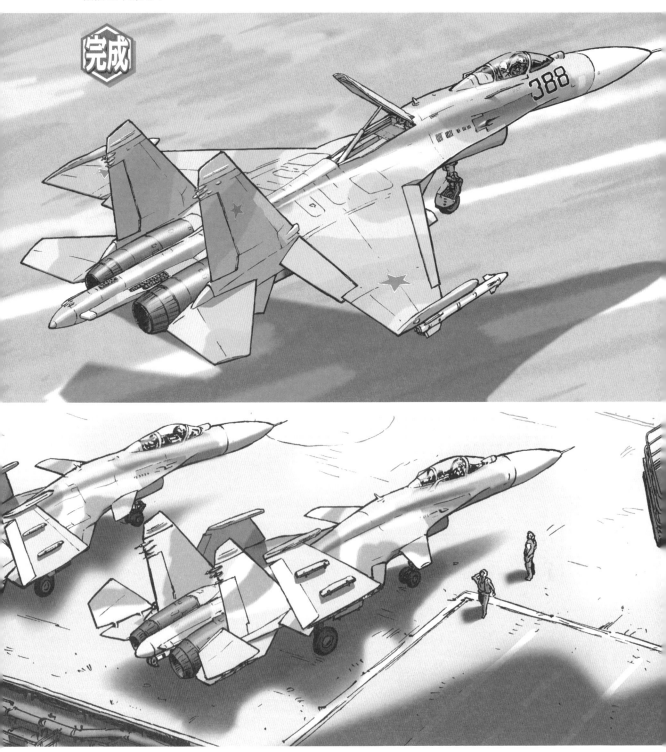

▲ 艦載型 Su-33／側衛 D 型，在外觀上是前翼、前輪雙輪胎、短尾錐與著艦尾鉤這些部分有所差異。

04 不同角度、不同場景的區別描繪

在描繪前建議要事先注意的重點

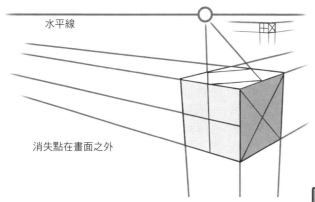

水平線

消失點在畫面之外

在雜誌跟網路上看到的那些飛行中的戰鬥機照片,多數是攝影者與對象物離得很遠的情況下,用望遠鏡頭拍攝下來的,因此看上去會好像幾乎沒有透視感,但其實現代的戰鬥機若是在很近的距離觀看,會發現其實比想像中的還要大。

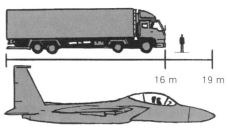

16 m 19 m

F-15 鷹式戰鬥機一類的機種會比在路上看到的 40 噸聯結車還要大,因此根據視點位置的不同,有時不只水平方向,就連垂直方向也會帶有透視效果。

✦ 透視法要注意二個重點

水平方向透視法的基本定律在 P.9 有進行過解說了,但不需要水平、垂直兩個方向全都把消失點(圓)抓在超出畫面之外。這裡非注意不可的重點有二個。參考下圖這個錯誤範例,來提醒自己吧!

消失點在畫面之外

《重點①》

透視線的延伸方式有無相反?

《重點②》

透視線的比例有無支離破碎?

注意這兩個重點,且整體的透視線在以**基準線**為基準的情況下有吻合就 OK 了。

·小知識·

不只飛機,只要是在描繪一幅畫,「幾乎」、「大致」跟「大約」都是**最至關重要的重點**。與其被侷限在嚴謹的形狀正確度裡,還不如優先描繪出躍動感跟氣氛感覺這一類的帥氣度。

如何捕捉從各種不同視角觀看到的形體

◉ 在廣角視角下觀看停機中的機體

若是在航空展一類的活動中，接近機體到數公尺之內，並用智慧型手機的相機（廣角鏡頭）進行拍攝，機體的扭曲會變得很大（＝帶有很強烈的透視效果）。在這種時候，只要像「Su-27 的描繪方法」當中所解說的一樣，以基準線、輔助線營造出一個「箱子」，就可以用來作為對齊機體各部位透視線的參考基準。

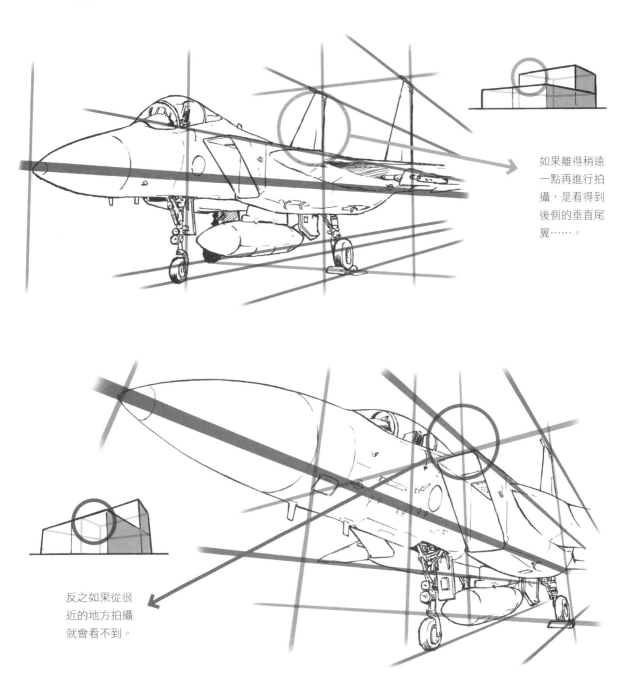

如果離得稍遠一點再進行拍攝，是看得到後側的垂直尾翼……。

反之如果從很近的地方拍攝就會看不到。

將機體上突出來的部分對齊透視線

機體上有突出一部分的飛機，描繪時就先暫時無視這些部分，並配合機體的**基準線**對齊大小。

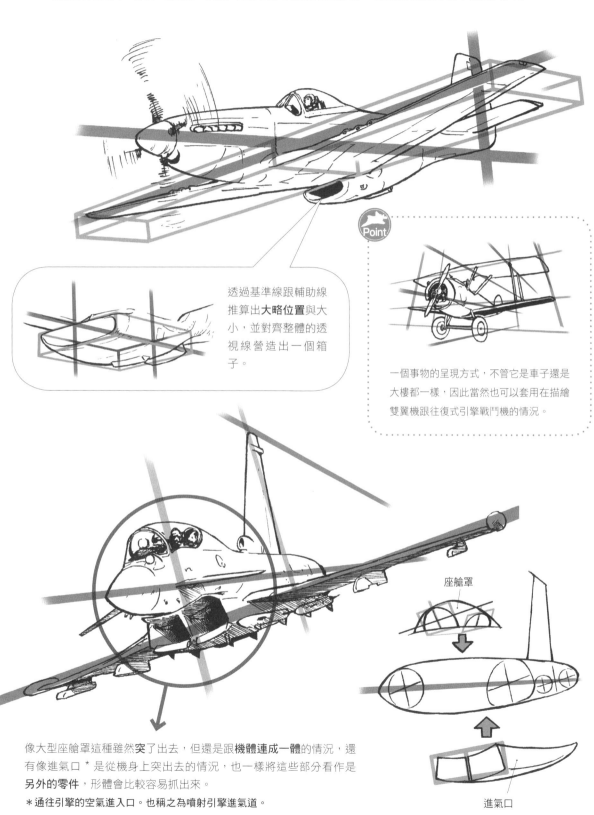

透過基準線跟輔助線推算出**大略位置**與大小，並對齊整體的透視線營造出一個箱子。

Point

一個事物的呈現方式，不管它是車子還是大樓都一樣，因此當然也可以套用在描繪雙翼機跟往復式引擎戰鬥機的情況。

座艙罩

進氣口

像大型座艙罩這種雖然**突**了出去，但還是跟**機體連成一體**的情況，還有像進氣口 * 是從機身上突出去的情況，也一樣將這些部分看作是**另外的零件**，形體會比較容易抓出來。

＊通往引擎的空氣進入口。也稱之為噴射引擎進氣道。

不同場景的表現內容：描繪武器

現代戰鬥機上不可或缺的，就是飛彈跟炸彈這一類的武器了。只要在掛點 * 上描繪出這些透過派龍跟發射器吊掛在下面的武器，就會一整個很有戰鬥機的感覺。

*重量強化點。因為要吊掛拋棄式油箱跟軍用武器，所以會是在構造經過強化的機身跟主翼下面。

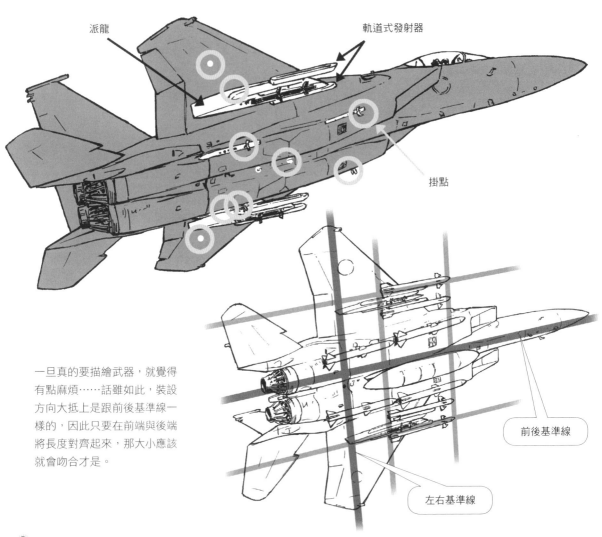

派龍

軌道式發射器

掛點

一旦真的要描繪武器，就覺得有點麻煩……話雖如此，裝設方向大抵上是跟前後基準線一樣的，因此只要在前端與後端將長度對齊起來，那大小應該就會吻合才是。

前後基準線

左右基準線

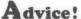dvice!

武器的形狀大致上都是有前後翼的筒狀物，因此只要一開始先在筒狀物的周圍描繪出四角形，並描繪出將四個角連結起來的「×」，就能夠統一辨別出中心、位置、大小。

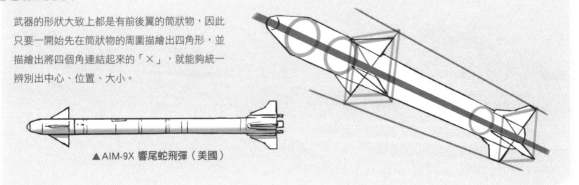

▲AIM-9X 響尾蛇飛彈（美國）

按照不同場景選擇各式各樣不同的武器

現代戰鬥機都會因應用途，選擇各種不同的武器。比方說，明明是一次對地攻擊任務，那挑選武器時就記得要配合所需情境，不要全部都是空對空飛彈。

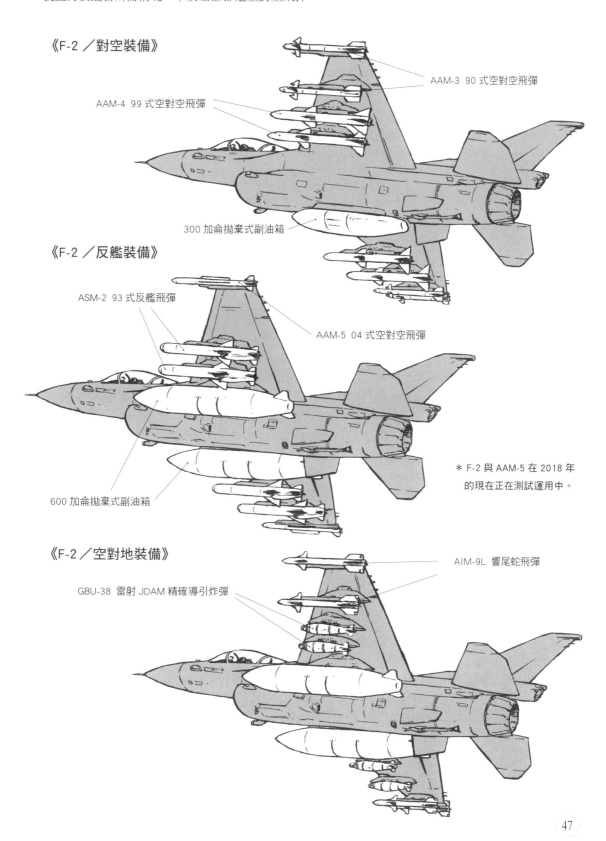

《F-2／對空裝備》

AAM-3 90 式空對空飛彈

AAM-4 99 式空對空飛彈

300 加侖拋棄式副油箱

《F-2／反艦裝備》

ASM-2 93 式反艦飛彈

AAM-5 04 式空對空飛彈

600 加侖拋棄式副油箱

＊ F-2 與 AAM-5 在 2018 年的現在正在測試運用中。

《F-2／空對地裝備》

AIM-9L 響尾蛇飛彈

GBU-38 雷射 JDAM 精確導引炸彈

不同場景的表現內容：描繪數架戰機

　　說到戰鬥機，每個人都會浮現在腦海裡的，相信就是 Dogfight ＝空中格鬥（也稱之為纏鬥）了吧！在戰鬥機的主要武器裝備還是機槍跟無誘導火箭砲彈的時代，都是在跟自己眼睛看得到的敵人交戰並彼此占據對方的後方位置，因此是一個很有描繪價值的場景，不過在現代的空戰，就變成是要與眼睛看不見的敵人，以及雷達上的光點進行交戰了，因此這種情況要描繪一個敵我雙方交錯其中的空中格鬥場景就不現實了。

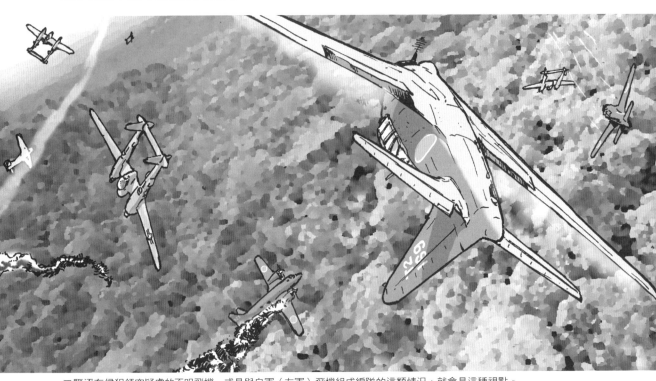

▼驅逐有侵犯領空疑慮的不明飛機，或是與自軍（友軍）飛機組成編隊的這類情況，就會是這種視點。

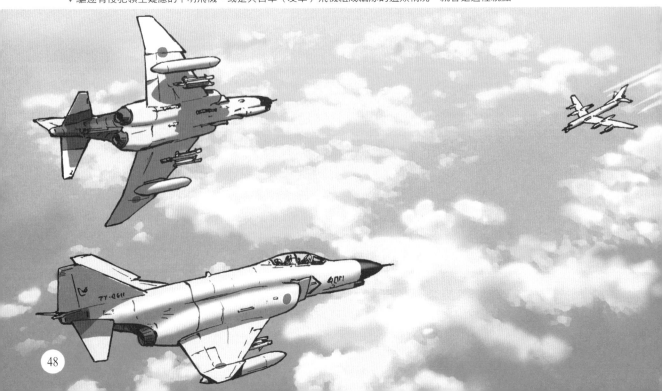

要留意複數戰鬥機之間的大概距離感

如果是要描繪複數對象物，大家都會煩惱到底要以哪一架飛機為基準才好，但以 3 次元方向進行移動的航空器，每架航空器都會擁有其各自的基準面，因此只要留意各架飛機的大概距離感就可以了。

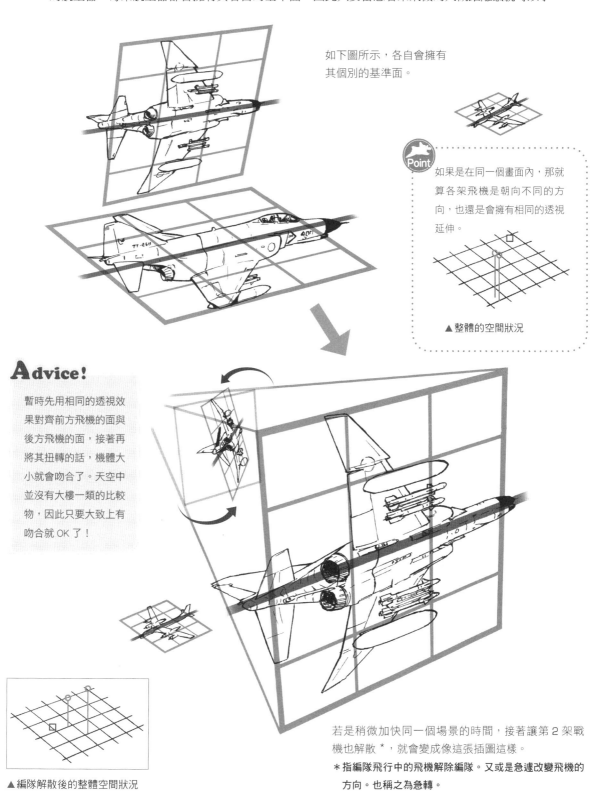

如下圖所示，各自會擁有
其個別的基準面。

Point
如果是在同一個畫面內，那就
算各架飛機是朝向不同的方
向，也還是會擁有相同的透視
延伸。

▲ 整體的空間狀況

Advice!

暫時先用相同的透視效
果對齊前方飛機的面與
後方飛機的面，接著再
將其扭轉的話，機體大
小就會吻合了。天空中
並沒有大樓一類的比較
物，因此只要大致上有
吻合就 OK 了！

若是稍微加快同一個場景的時間，接著讓第 2 架戰
機也解散 *，就會變成像這張插圖這樣。

＊指編隊飛行中的飛機解除編隊。又或是急遽改變飛機的
　　方向。也稱之為急轉。

▲ 編隊解散後的整體空間狀況

不同場景的表現內容：與人物進行搭配

　　只要不是無人戰鬥機，那飛行中的戰鬥機當然就會有飛行員。只要想要描繪的視角，有包含駕駛艙周遭在內，那就得把飛行員也描繪出來。大抵上飛行員只看得見上半身，因此只要注意和飛機的大小相比之下，不會顯得過大或過小，應該就不會變得很極端奇怪。

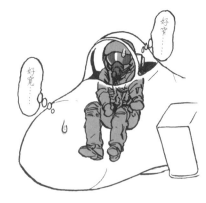

駕駛艙的描繪方法可以參考「零戰的描繪方法」的「機身、駕駛艙」（P.18）。

▲ 就算機體大小改變了，人的大小還是不會改變。

要注意最高速度極端不同的兩架飛機

　　表現內容上既然有「複數飛機」與「飛機和飛行員」的合體技，當然也會有像 P.6 的紐波特 17 雙翼戰鬥機與達梭・疾風戰鬥機這樣，兩架最快速度極端不同的戰鬥機比翼而飛的表現內容，不過這種表現內容想用真正的飛機重現的話會很困難。

前緣縫翼

Point

攻角抓得很大的情況下，疾風戰鬥機其主翼前緣的縫翼 * 會展開。像這種部分也留意一下的話，那種實際上不可能存在的情境，也是有辦法呈現出真實感的。

＊前方展開式的高升力裝置。曲折式的是前緣襟翼。

最高速度達 2 馬赫等級的噴射引擎戰鬥機，在速度上如果想要配合時速不足 200km 的雙翼機比翼而飛的話，要是不像在降落時那樣，把攻角抓得大一點，就會失速。

將人物放進畫裡

如果是停機中的情況，那周圍不只會有飛行員，也會有技師（維修人員），因此要對齊大小的難易度就會變高，但只要注意站立的位置，就可以找出大略的參考基準。

Advice!

讓自己想要描繪的人物先暫時站在（放在）駕駛艙的位置上看看，並找出大小的參考基準，接著透過參考基準配合透視線進行調整，讓兩者間不會有不協調感。

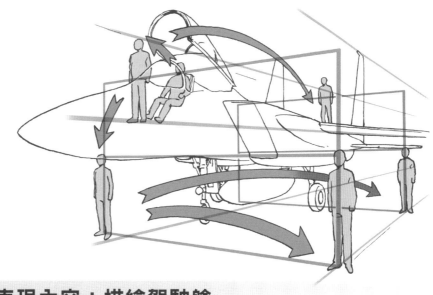

不同場景的表現內容：描繪駕駛艙

從塞好塞滿機械式指針儀表板的 F-4，到全玻璃駕駛艙 * 的 F-35，這一個飛行員的工作場所，會有各式各樣不同的顯示器與開關。

＊是指一種主體為能夠進行各式各樣顯示的多功能顯示器，而沒有指針儀表板的駕駛艙。

小知識

在各種修改下經過長時間使用的機體，就算在外觀上幾乎沒有差別，也還是會有初期型＝指針儀表板的機體。不過也有些機體是改成了最新型＝玻璃駕駛艙，因此描繪的機種不同時，記得要注意這部分。

顯示器跟開關，只要不是用特寫在描繪，就不會知曉哪個計量表是顯示成什麼樣子，因此描繪時用氣氛感覺帶過也 OK。

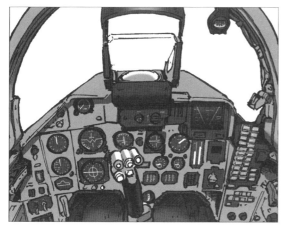

▲ Su-27 B

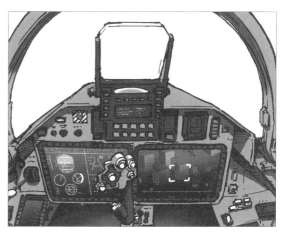

▲ Su-35 S

各種不同翼型的描繪方法 ②
非常規翼型篇

因時代不同而有各種不同翼型的戰鬥機裡，也有很多因為一時的流行，之後就過時，或是束之高閣的機體。這裡就來介紹其中幾種吧！

單機身的雙引擎戰鬥機

第二次世界大戰時，各國為求高速所開發出來的，就是單機身的雙引擎戰鬥機了。這種機體就在螺旋槳軸心的延長線上，確實讓左右兩邊的引擎透視線與螺旋槳的旋轉面對齊。

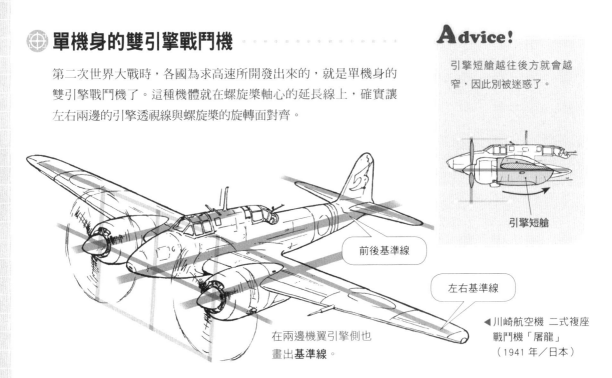

Advice!

引擎短艙越往後方就會越窄，因此別被迷惑了。

引擎短艙

前後基準線

左右基準線

在兩邊機翼引擎側也畫出基準線。

◀川崎航空機 二式複座戰鬥機「屠龍」（1941 年／日本）

三機身的雙引擎戰鬥機

機身有 3 組，並從引擎將結構梁（延長梁）延長出去的，一種三機身的雙引擎戰鬥機。在駕駛艙所位在的中央部雖然沒有辦法將**前後基準線**抓得很長，但只要用延伸到引擎後面的桁條代用，那麼連接到左右兩邊結構梁的水平尾翼就會直接成為**左右基準線**。

▼洛克希德 P-38 閃電式戰鬥機 I（1939／美國）

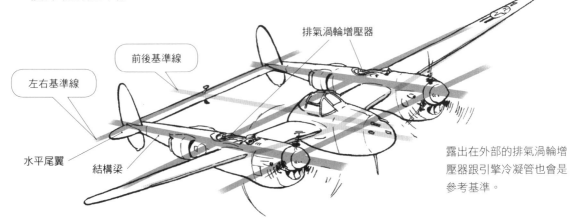

排氣渦輪增壓器

前後基準線

左右基準線

水平尾翼

結構梁

露出在外部的排氣渦輪增壓器跟引擎冷凝管也會是參考基準。

⊕ 逆鷗翼戰鬥機

逆鷗翼一開始會受到其特異外表的迷惑，不過只要在機體的**前後基準線**下面，用**看不見的連接線**將一個「菱形的箱子」描繪出來的話，那曲折部的角度也一樣能夠對準。

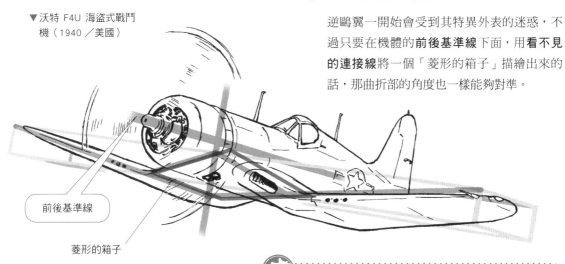

▼沃特 F4U 海盜式戰鬥機（1940／美國）

前後基準線

菱形的箱子

Point

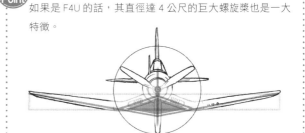

如果是 F4U 的話，其直徑達 4 公尺的巨大螺旋槳也是一大特徵。

⊕ 後掠翼戰鬥機＋上反角

主翼是後掠翼，且從途中開始帶有上反角的飛機，只要暫時先將機翼描繪成沒有上反角，之後再將左右兩邊凹折起相同角度，就能夠辨別出翼端位置跟後掠角，而不會被外表上的角度給迷惑。

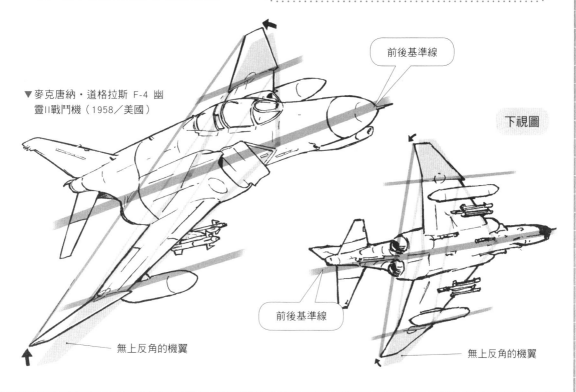

前後基準線

下視圖

▼麥克唐納・道格拉斯 F-4 幽靈II戰鬥機（1958／美國）

前後基準線

無上反角的機翼

無上反角的機翼

🞉 單機身後推式螺旋槳戰鬥機

也稱之為「鴨翼型」、「前置翼型」。機翼配置很具有特徵的單機身後推式螺旋槳戰鬥機，看習慣**前拉式**這種螺旋槳位於前方的人其眼裡，會顯得很奇特，不過其實只要想成是讓**前拉式飛機逆向飛行**的一架飛機就可以了。

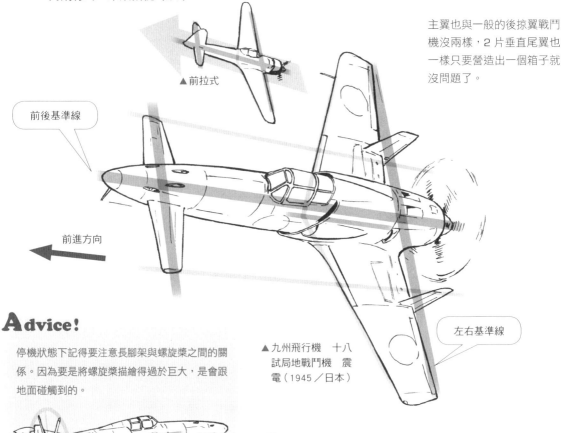

▲前拉式

前後基準線

前進方向

主翼也與一般的後掠翼戰鬥機沒兩樣，2片垂直尾翼也一樣只要營造出一個箱子就沒問題了。

左右基準線

▲ 九州飛行機　十八試局地戰鬥機　震電（1945／日本）

Ａdvice！

停機狀態下記得要注意長腳架與螺旋槳之間的關係。因為要是將螺旋槳描繪得過於巨大，是會跟地面碰觸到的。

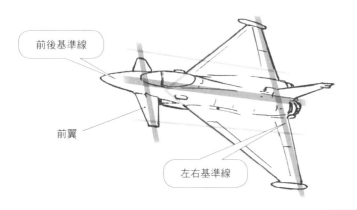

腳

🞉 前翼戰鬥機

前翼擁有的功能是會不一樣的，但颱風戰鬥機跟疾風戰鬥機這一類的前翼＊戰鬥機也只是位置跟大小不同，並沒有多大的差別。

＊前翼：裝置位置比主翼還要前方的輔助翼，以及輔助副翼。

前後基準線

前翼

左右基準線

Point

關於前翼帶有上反角、下反角的機體，就跟描繪主翼跟水平尾翼時一樣，營造出一個箱子來吧！

⊕ 後掠翼＋下反角的高翼機

如果是一架「擁有後掠翼的高翼機，而且還帶有下反角的飛機」，寫成文字雖然很繁瑣，不過只要想成是一架倒置的「低翼機且帶有下反角的戰鬥機」就 OK 了。

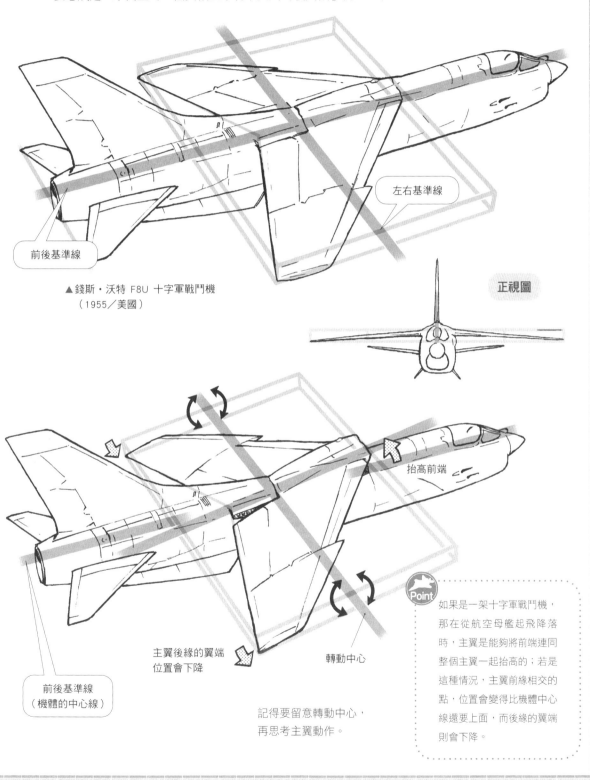

左右基準線

前後基準線

▲ 錢斯・沃特 F8U 十字軍戰鬥機
（1955／美國）

正視圖

抬高前端

主翼後緣的翼端
位置會下降

轉動中心

前後基準線
（機體的中心線）

記得要留意轉動中心，
再思考主翼動作。

Point
如果是一架十字軍戰鬥機，那在從航空母艦起飛降落時，主翼是能夠將前端連同整個主翼一起抬高的；若是這種情況，主翼前緣相交的點，位置會變得比機體中心線還要上面，而後緣的翼端則會下降。

⊕ 飛翼型飛機

為了避免在低速下的失速，也有人想到了用全部機身來執行機翼用處的戰鬥機。它就是被稱之為「飛行薄餅」的試作飛翼型艦載戰鬥機，雖然有著一種難以捉摸的形狀，但若是將左右兩邊螺旋槳軸心的根部與最尾端部分連結起來，就會形成一個幾乎是正三角形的線條，因此只要注意螺旋槳軸心的透視線條，接著將這3個點很滑順地連接起來，相信就不會扭曲得很大了吧！

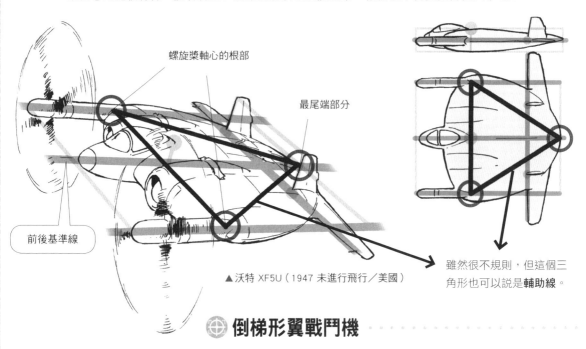

螺旋槳軸心的根部

最尾端部分

前後基準線

▲ 沃特 XF5U（1947 未進行飛行／美國）

雖然很不規則，但這個三角形也可以說是**輔助線**。

⊕ 倒梯形翼戰鬥機

帶有後掠角的漸縮機翼＊，在高速區域會產生翼端失速。因此也有一種很奇特的試作機，是將機翼設計成倒梯形翼，作為回避這情況的方法。

＊漸縮機翼：翼弦長會隨著往翼端呈直線變化（一般而言是會減少）的機翼。尖尾機翼。

因為是一種如振袖般的翼型，所以會導致透視上很混亂，但除此之外就是個很普通的後掠翼飛機。

與漸縮機翼相反，是一種越往前端就越寬的機翼，但前緣後緣都會在**前後基準線**上相交仍然是一樣的。

前後基準線

▲ 共和航空 XF-91 雷霆攔截機（1949／美國）

▲ 普通的後掠翼飛機

⊕ 可變後掠翼

可變後掠翼，就只是**後掠角很小的狀態下**與**後掠角很大的狀態下**，其**前緣後緣**各自有交叉點而已，因此先描繪比較好抓出形體的一個狀態，再描繪另外一個狀態也是個方法。

▼米高揚 - 格列維奇 Mig-23 戰鬥機（1967／俄羅斯）

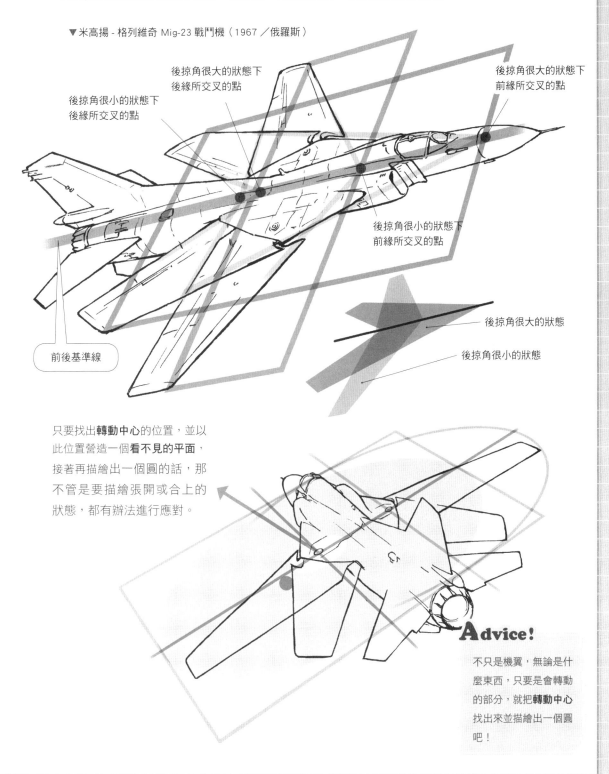

後掠角很大的狀態下
後緣所交叉的點

後掠角很小的狀態下
後緣所交叉的點

後掠角很大的狀態下
前緣所交叉的點

後掠角很小的狀態下
前緣所交叉的點

前後基準線

後掠角很大的狀態

後掠角很小的狀態

只要找出**轉動中心**的位置，並以此位置營造一個**看不見的平面**，接著再描繪出一個圓的話，那不管是要描繪張開或合上的狀態，都有辦法進行應對。

Advice!

不只是機翼，無論是什麼東西，只要是會轉動的部分，就把**轉動中心**找出來並描繪出一個圓吧！

⊕ 前掠翼＋前翼＋水平尾翼戰鬥機

也有一種戰鬥機充滿著浪漫，同時具備了前掠翼、前翼、水平尾翼總共 6 片機翼。機翼數量很多，相對的在**基準線**上相交的點也會變多，但這單純只是相交點很多而已，就一個一個將其確定出來吧！

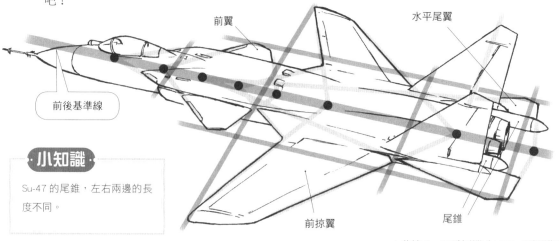

前翼

水平尾翼

前後基準線

·小知識·

Su-47 的尾錐，左右兩邊的長度不同。

前掠翼

尾錐

▲ 蘇愷 Su-47 戰鬥機（1997 ／俄羅斯）

⊕ 無人戰鬥航空載具

現在各國朝向實用化正在進行研究的，就是無人戰鬥航空載具了。原本是**基本要素**之一的駕駛艙，跟用來作為**上下基準線**的垂直尾翼都消失不見了，但整體形體**幾乎是以一個三角形**製作出來的，所以形狀很容易抓出來。

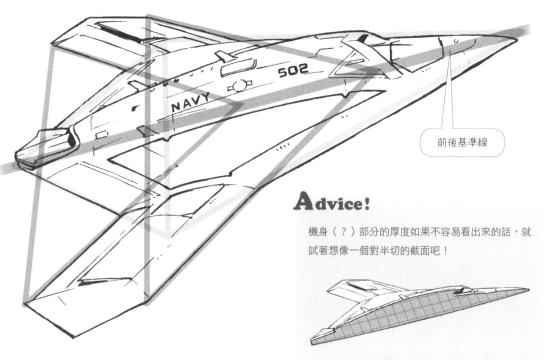

前後基準線

Advice!

機身（？）部分的厚度如果不容易看出來的話，就試著想像一個對半切的截面吧！

▲諾斯洛普・格魯曼公司　X-47B 鹹狗試驗機（2011 ／美國）

第 II 章

How To Draw Fighters

應用篇
繪圖作家的實踐技巧

01 讓戰鬥機「動起來」

在這個章節，請瀧澤聖峰老師，介紹其獨自的作畫方法「螺旋槳戰鬥機於漫畫中的描繪方法」。範例作品為三式戰鬥機「飛燕」。

草圖

首先先隨意抓出構圖線。這次也因為是描繪方法的講座，所以是採用可以看見機翼上面的構圖。

Advice!

描繪飛機時，要參考照片和三視圖。這是因為就算在照片裡有看不懂的地方，只要還有三視圖就能夠進行推測，當然反過來的情況也會有。此外，人類的記憶會有差錯，因此就算是一架已經畫得很習慣的機體，也務必要觀看參考資料。

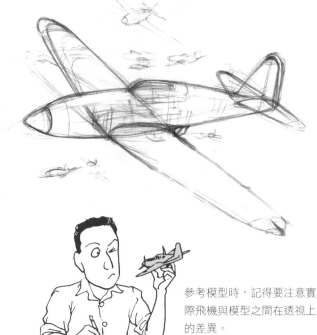

參考模型時，記得要注意實際飛機與模型之間在透視上的差異。

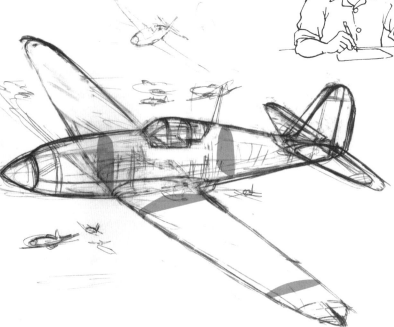

一面修改各個部位，一面將形體修整出來。這個時候，要意識到機身的截面跟機翼的膨脹感。雖然有時也會先將構造刻劃上後，再抓出協調感，但要是刻劃過頭，是會失去躍動感的。

《飛行時機翼會有變化！》

飛機在降落時跟飛行時，機翼的形狀會不一樣。會有一種根部不會有太大變化，但越往翼端，機翼就會越來越弓起的感覺。這項變化，在機翼越長的機體上就會越顯著，要用在表現飛機的機動感時，會非常有用。

在飛行時

在地上時

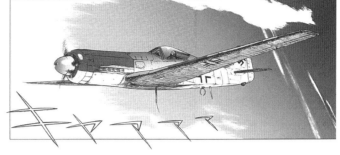

▲取自『BATTLE ILLUSION』

飛機的形體在飛行時會有變化。很容易看出來的就是主翼了。在降落時，翼端會下傾，但在飛行時因為會有升力在作用，所以機翼末端會上揚。但不會畫成像卡通那樣過度扭曲變形，不過在急轉彎這一類場景時，還是會稍微變形得誇大一點。

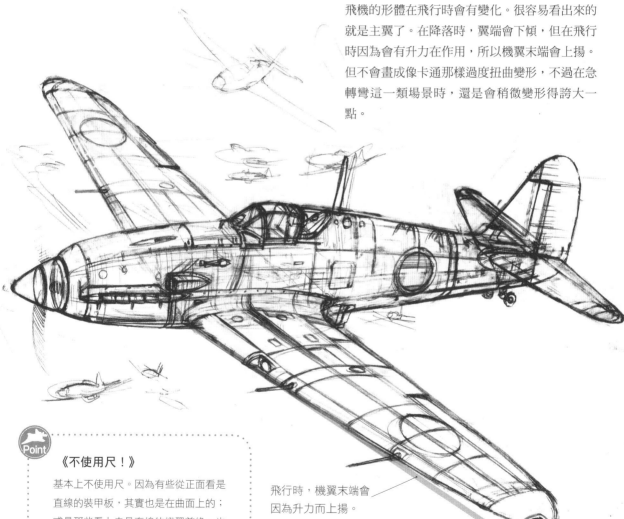

《不使用尺！》

基本上不使用尺。因為有些從正面看是直線的裝甲板，其實也是在曲面上的；或是那些看上去是直線的機翼前緣，也經常是處於變形狀態的。要是常常用尺作畫，就會失去飛機的躍動感跟飛翔感。

飛行時，機翼末端會因為升力而上揚。

另外，機體小且機翼變化不多的機體在這方面也是一樣。就算參考的是劇照，也是要根據飛行狀態跟視點進行扭曲變形。

上墨線

如果描繪的是黑白作畫的漫畫作品，會透過線稿和網點進行呈現墨線。因此，線條的強弱與筆觸就會成為很重要的因素。

◀草圖是用 0.4mm 和 0.5mm 的自動鉛筆，上墨線是用數種不同磨耗度的圓筆。

《副翼》

配合機體的姿勢，讓副翼動起來。副翼的動作會形成一個特色之處。

《加粗主線的話會變「慢」》

線的強弱在畫面的結構上，是一個很重要的因素。只要加粗主線，就能夠呈現出遠近感，或是讓對象物比背景還要吸睛（浮現在畫面上），但是這樣反而會使對象物變得很笨重，從而失去速度感。

▲加粗主線的話，會變得有點像卡通造型。

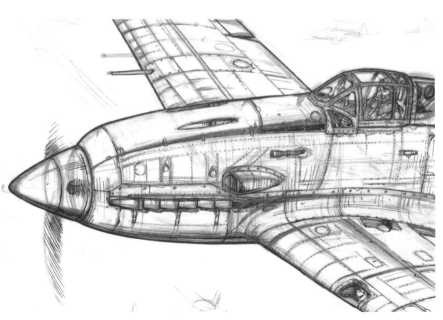

▲機首部分

加粗主線，會成為飛機卡通造型化的主要原因。可凝聚細線條畫成粗線條。如此一來就能夠在不失去輕盈感下，加強機體的存在感。

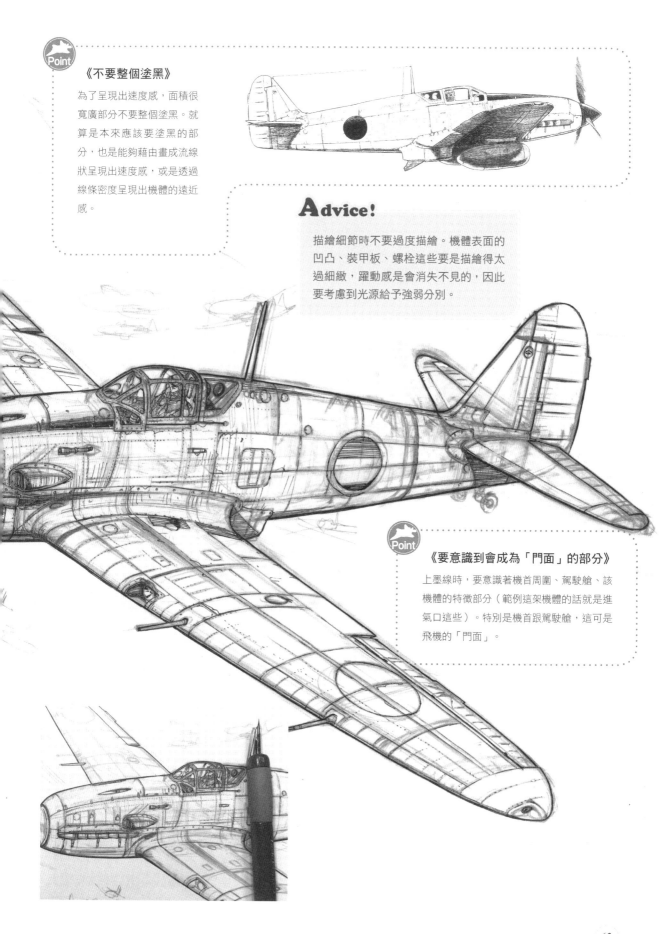

《不要整個塗黑》

為了呈現出速度感，面積很
寬廣部分不要整個塗黑。就
算是本來應該要塗黑的部
分，也是能夠藉由畫成流線
狀呈現出速度感，或是透過
線條密度呈現出機體的遠近
感。

Advice!

描繪細節時不要過度描繪。機體表面的
凹凸、裝甲板、螺栓這些要是描繪得太
過細緻，躍動感是會消失不見的，因此
要考慮到光源給予強弱分別。

Point

《要意識到會成為「門面」的部分》

上墨線時，要意識著機首周圍、駕駛艙、該
機體的特徵部分（範例這架機體的話就是進
氣口這些）。特別是機首跟駕駛艙，這可是
飛機的「門面」。

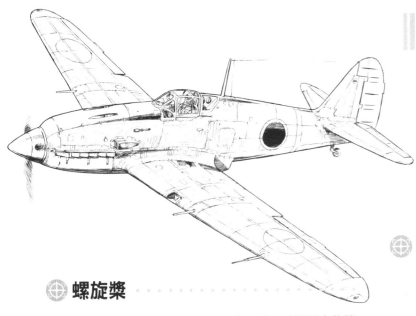

網點處理與效果

　　將用筆描繪完的圖掃成數位檔。如果在這個時間點有問題的話，就以數位軟體進行修改。數位作畫與傳統手繪，兩者線條的筆觸會不一樣，因此要特別注意，盡可能不要使兩者出現差異。

⊕ 雲

　　一張飛機的插圖裡，雲是一定會有的東西。因此可以透過雲的大小與形狀呈現出飛機的高度。此外，也能夠根據雲的不同形狀，表現出速度，或是透過飛機落在雲上面的影子，呈現出規模感跟飛翔感。

⊕ 螺旋槳

　　飛行中的螺旋槳有許多不同的表現法，不過這次的範例作品當中，只有描繪了機頭罩附近的螺旋槳。而且因為螺旋槳是有在轉動的，所以不會描繪得很細膩，但螺旋槳葉片數、形狀都會是機體的重要特徵。

▲將代表螺旋槳葉片末端的標示，描繪成一個圓的表現。

▲◀以上 3 張擷圖：取自『帝都邀擊隊』單行本未收錄擷圖／『川崎防空戰鬥機隊異聞』

✦ 作為背景的飛機──要注意角度

不管是僚機還是敵機，要描繪飛機在背景上時，記得都要注意飛行方向。編隊飛行、編隊解散、空戰這些機動目的的不同那是不用講了，若是與視點之間的距離所有不同，**角度**也是會跟著變化的。比方說從斜前方看一個朝著相同方向飛行的三機編隊時，從視點位置看會成為一個**扇形**。這時，就要用不同視角描繪各個機體了。

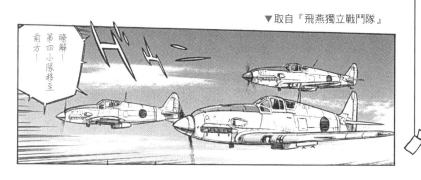

▼取自『飛燕獨立戰鬥隊』

瞭解！
第四小隊移至前方！

▲藉由正確描繪出各機體的角度、大小，產生空間感和魄力。試著用圖掌握各個機體的位置吧！

✦ 網點處理

用數位網點在背景上描繪出天空與大海。在這邊是構想成三式戰鬥機飛翔在南洋天空時的背景。

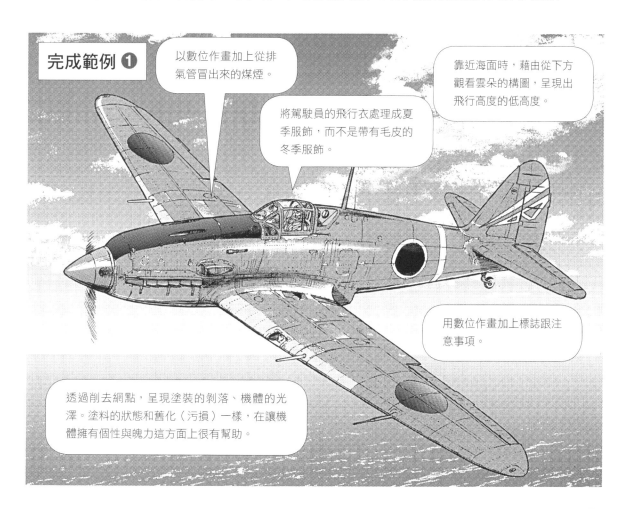

完成範例 ❶

以數位作畫加上從排氣管冒出來的煤煙。

將駕駛員的飛行衣處理成夏季服飾，而不是帶有毛皮的冬季服飾。

靠近海面時，藉由從下方觀看雲朵的構圖，呈現出飛行高度的低高度。

用數位作畫加上標誌跟注意事項。

透過削去網點，呈現塗裝的剝落、機體的光澤。塗料的狀態和舊化（污損）一樣，在讓機體擁有個性與魄力這方面上很有幫助。

機體下方與可動部位

機體下方那些可以看見腳架、襟翼這一類的可動部位，以及機翼內部機槍的空彈殼排出口、炸彈架這些機械化的部分：這些部分和流利的機體線條一樣，是描繪飛機的醍醐味。在前面幾頁當中，都是描繪成可以看到機體上面，所以這裡加上一架僚機，展現出機體下面。

🎯 決定各部位的協調感

比如說要描繪副翼的時候，就要以三視圖確認副翼占據了翼長的幾分之幾。接著再考量機體的傾斜跟角度（範例這種情況就是機翼的上反角），將細部描繪出來。直線很多的機翼底側，也一樣不會用尺作畫。但這是個人喜好就是了，覺得徒手作畫機體會比較有躍動感。

副翼

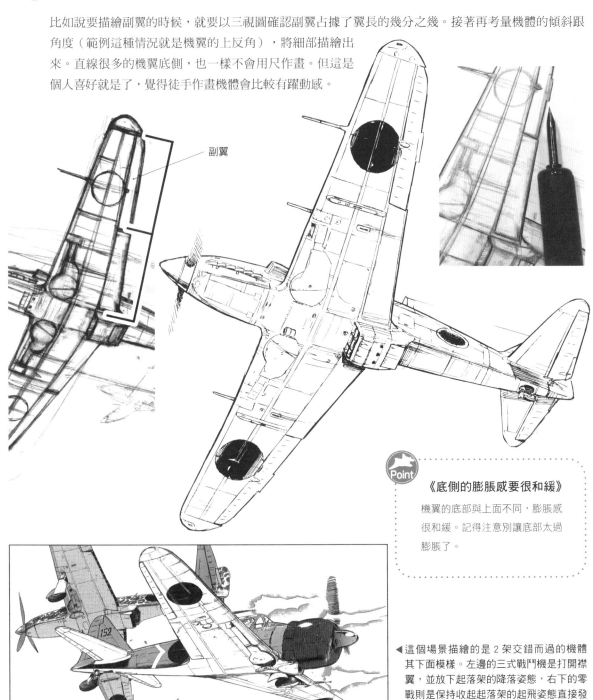

> **Point**
>
> 《底側的膨脹感要很和緩》
>
> 機翼的底部與上面不同，膨脹感很和緩。記得注意別讓底部太過膨脹了。

◀ 這個場景描繪的是 2 架交錯而過的機體其下面模樣。左邊的三式戰鬥機是打開襟翼，並放下起落架的降落姿態，右下的零戰則是保持收起起落架的起飛姿態直接發射砲彈。取自『飛燕獨立戰鬥隊』。

完成

　　飛行於高高度的三式戰鬥機。構圖是構想成，前方的飛機開始要下傾機首，而僚機則是要微微抬起機首並側轉至相反側。這裡一改前面幾頁，在機體下方描繪出了雲海，並在上面配置了沒有雲朵的平流層，呈現出高度。

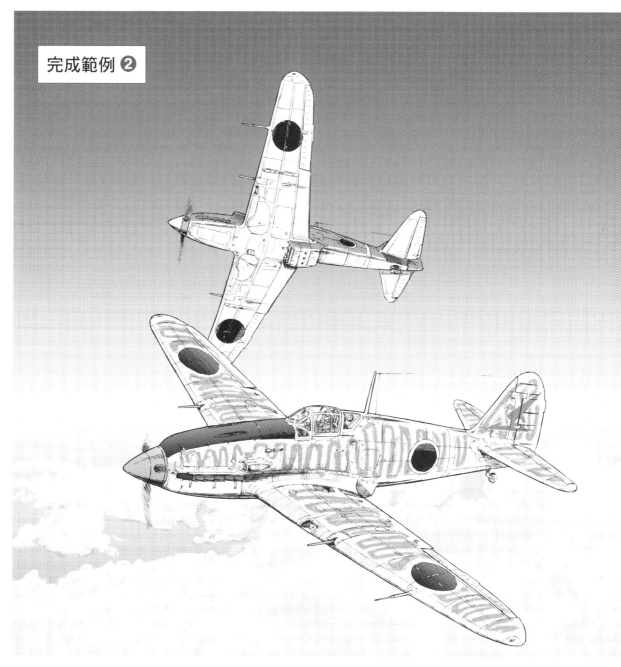

完成範例 ❷

　　戰鬥機雖然沒有表情，但還是有辦法透過起飛、降落、巡航飛行、戰鬥等各自不同的狀況，進行各式各樣的表現內容。當然戰鬥機本身也能夠透過塗裝、標誌的不同、機體新舊、有無中彈等，讓其本身擁有戲劇性。描繪戰鬥機時，若是有稍微思考一下關於背景設定的部分，相信內心對戰鬥機的興趣就會更加深遠，也能夠描繪得更加開心。

飛行員的裝備用具①

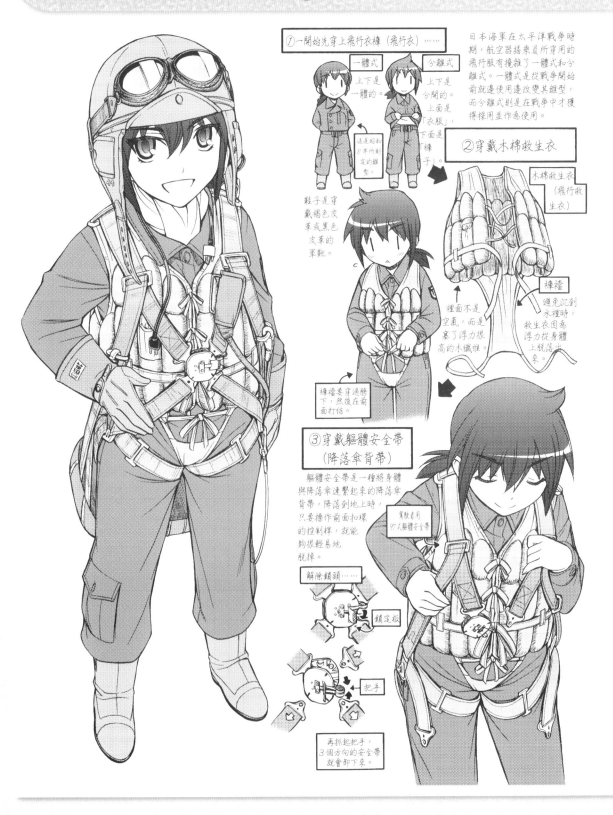

①一開始先穿上飛行衣褲（飛行衣）……

一體式
上下是一體的。

分離式
上下是分開的。上面是衣服，下面是褲子。

這是昭和8年所制定的離型。

日本海軍在太平洋戰爭時期，航空器搭乘員所穿用的飛行服有攙離了一體式和分離式。一體式是從戰爭開始前就邊使用邊改變其離型，而分離式則是在戰爭中才獲得採用並作為使用。

鞋子是穿戴褐色皮革或黑色皮革的軍靴。

②穿戴木棉救生衣

木棉救生衣
（飛行救生衣）

褲襠
避免沉到水裡時，救生衣因為浮力從身體上脫落下來。

裡面不是空氣，而是塞了浮力很高的木織維。

褲襠要穿過胯下，然後在前面打結。

③穿戴軀體安全帶
（降落傘背帶）

軀體安全帶是一種將身體與降落傘連繫起來的降落傘背帶，降落到地上時，只要操作前面扣環的控制桿，就能夠很輕易地脫掉。

駕駛者用97式軀體安全帶

解除鎖頭……

鎖定板

把手

再抓起把手，3個方向的安全帶就會卸下來。

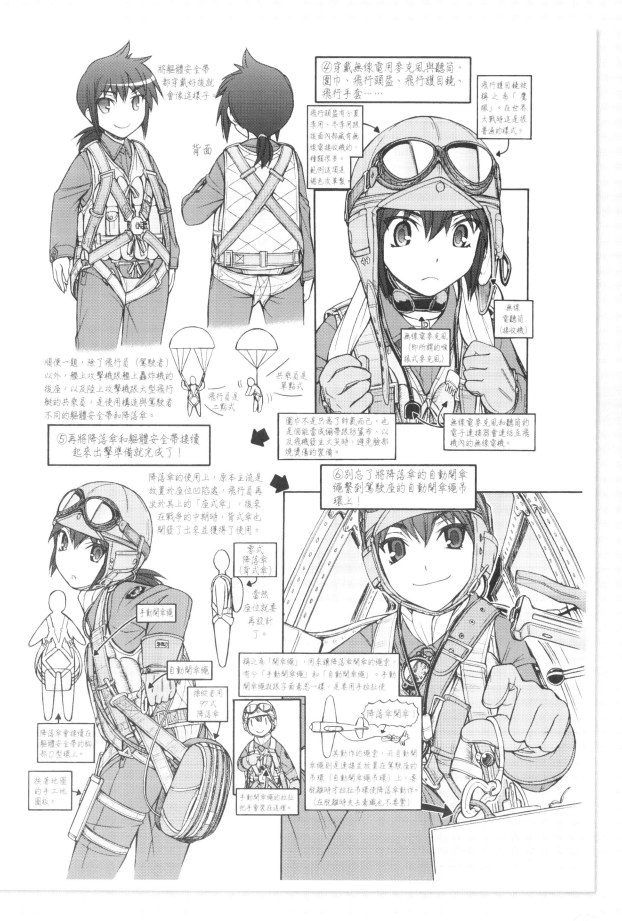

將軀體安全帶都穿戴好後就會像這樣子。

背面

④穿戴無線電用麥克風與聽筒、圍巾、飛行頭盔、飛行護目鏡、飛行手套……

飛行護目鏡被稱之為「鷹眼」。在世界大戰時這是很普遍的樣式。

飛行頭盔有分夏季用、冬季用跟後面內部藏有無線電接收機的，種類很多。範例這項是褐色皮革製

無線電聽筒（接收機）

無線電麥克風（即所謂的喉根式麥克風）

順便一題，除了飛行員（駕駛者）以外，體上攻擊機跟體上轟炸機的後座，以及陸上攻擊機跟大型飛行艇的共乘員，是使用構造與駕駛者不同的軀體安全帶和降落傘。

飛行員是二點式

共乘員是單點式

圍巾不是只為了帥氣而已，也是個能當成繃帶跟防護布，以及飛機發生火災時，避免臉部燒燙傷的裝備。

無線電麥克風和聽筒的電子連接器會連結至飛機內的無線電機。

⑤再將降落傘和軀體安全帶接續起來出擊準備就完成了！

降落傘的使用上，原本主流是放置於座位凹陷處，飛行員再坐於其上的「座式傘」，後來在戰爭的中期時，背式傘也開發了出來並獲得了使用。

⑥別忘了將降落傘的自動開傘繩繫到駕駛座的自動開傘繩吊環上！

零式降落傘（背式傘）

當然座位就要再設計了。

手動開傘繩

自動開傘繩

操縱者用97式降落傘

降落傘會接續在軀體安全帶的胸部D型環上。

挾著地圖的手工地圖板。

稱之為「開傘繩」，用來導降落傘開傘的繩索，有分「手動開傘繩」和「自動開傘繩」。手動開傘繩就跟字面意思一樣，是要用手拉拉使

降落傘開傘

其動作的繩索，而自動開傘繩則是連接並放置在駕駛座的吊環（自動開傘繩吊環）上，要脫離時才拉拉吊環使降落傘動作。（在脫離時失去意識也不要緊）

手動開傘繩的拉拉把手會裝在這裡。

…… 只要先處理好平面，戰鬥機就不會扭曲！／松田重工

以「平面」捕捉形體的描繪方法

野上武志老師的作品『紫電改的真紀』當中，負責飛機作畫的是松田重工老師。這裡
請松田重工老師運用作品中的「紫電改」戰鬥機，介紹描繪的訣竅。

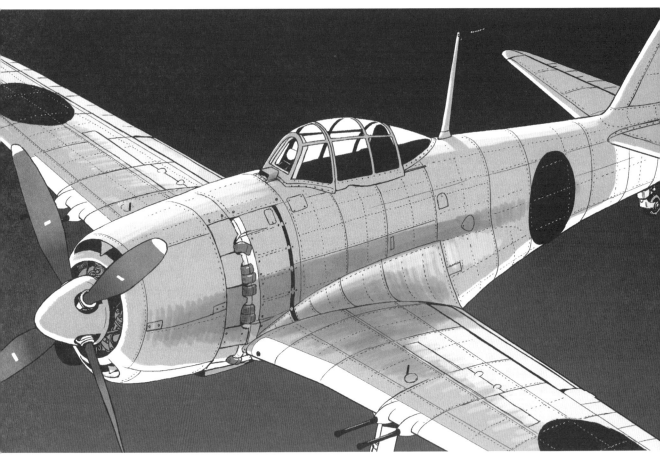

▲ 插圖：紫電（N1K1-J）二一型以後的機型就是「紫電改」

基本的描繪方法

⊕ 決定視角 …………

首先要決定想描繪的飛機視角。若
是有塑膠模型，會比較容易抓到感
覺。

修整整體的外形輪廓

如右圖般，有意識到底面的「形狀」，修整整體外形輪廓的話，會比較容易捕捉出整體構造。

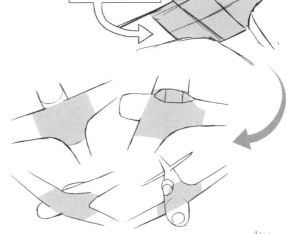

這個形狀

Point

《透過三角形掌握立體感》

一面意識到如下圖的三角形空間，一面進行描繪的話，就抓得到立體感。

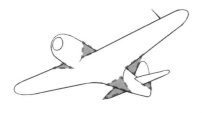

描繪草圖

構想圖確定後，就試著描繪一個差不多大的草圖。草圖描繪完畢後，就從駕駛艙前面的玻璃開始描繪出其他部位。

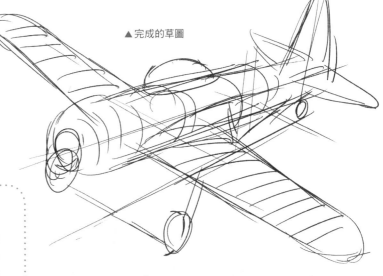

▲完成的草圖

Point

《從平面部位描繪起》

作畫時很容易就會從機頭罩跟整流罩這類曲面部位開始描繪起，但這個作畫方法會很容易失敗。曲面部位雖然可以進行一定程度的蒙混，但平面部位卻會很清晰地看出其立體構造，因此若是後來才描繪平面部位的話，有時整體構造會變得支離破碎。試著從座艙罩前面的玻璃開始描繪起吧！

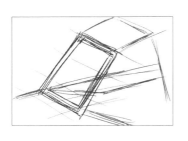

透過主翼與座艙罩的位置，可以呈現出機種的特徵。

Point

決定座艙罩前面的形狀。雖然後面會再進行修改，但這部分一開始就先確定下來的話，後面會變得很輕鬆。

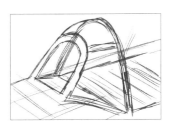

以步驟 02.的側面垂直面為基準，階段性地將立體形狀，以及細部的形狀決定出來。此外，關於水平面與垂直面的思考方式，會在後面再做更詳細的解說。

《機體要以「面」進行思考》

描繪圓筒形的機體（機身部）時，以面思考會比用線思考，來得容易描繪出立體狀。

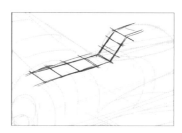

01. 將機體上面的線條決定出來吧！

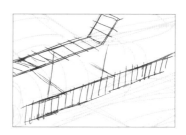

02. 描繪完上面（水平面）之後，側面的垂直面也刻劃成帶狀。

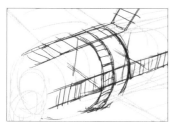

03. 決定整流片 * 的位置。

＊所謂的整流片，是指引擎罩（整流罩）的開關機構。用於氣冷引擎的機體，目的為提高冷卻效率。

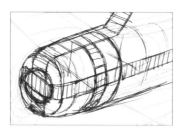

04. 以整流片的位置為基準，修整整流罩整體的長度與大小，並決定引擎開口部的場所。

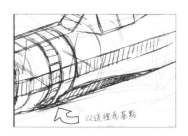

05. 如上圖所示，要慎重地決定主翼根部的位置。

以這裡為基點

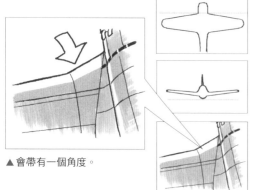

▲會帶有一個角度。

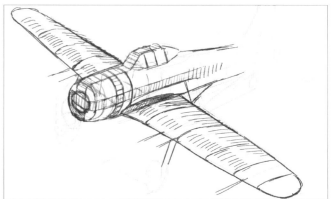

06. 一面留意機翼的截面（厚度）跟角度，一面刻劃上主翼。如果是紫電改，前緣會微微後退一點點，並微微帶有一個上反角 *。機翼根部附近則是會稍微有一個角度。

＊所謂的上反角，是指越往翼端，機翼角度會越朝上的一種角度。

⊕ 草稿完成～完稿處理

描繪出剩下的主翼跟尾翼部分，並修整整體機體的協調感，完成草稿的作畫。

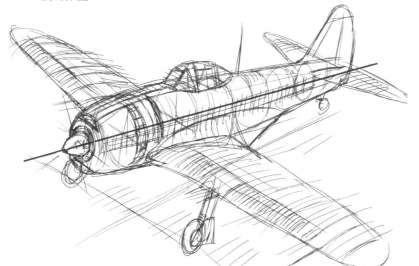

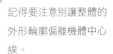

記得要注意別讓整體的外形輪廓偏離機體中心線。

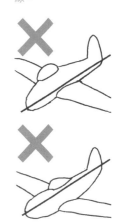

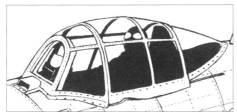

座艙罩的內部，用人臉來講的話，就是眼眸部分，因此就算只是外形輪廓也沒關係，記得一定要描繪進去。接著，參考照片跟塑膠模型，一面加入細部細節，一面畫上墨線。最後再著色，作畫就完成了。

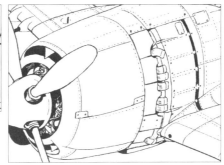

▲ 將細部的細節加上去。

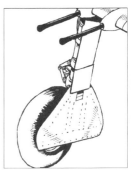

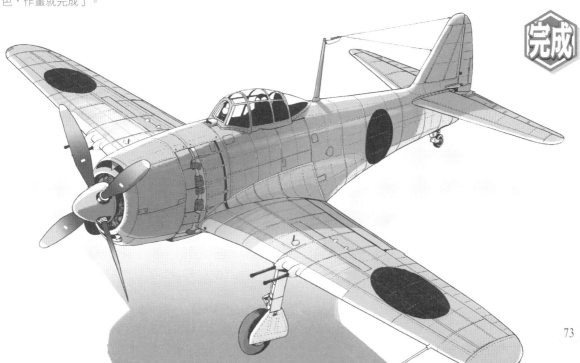

完成

描繪戰鬥機的「訣竅」

✦ 機身立體感的呈現方法

再更詳細地看一下在基本的描繪方法介紹過的，關於垂直面與水平面的思考方式吧！首先，決定機體整體的「縱軸」「水平軸」「垂直軸」。

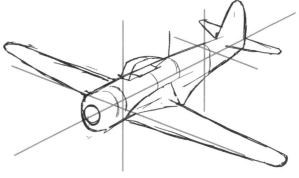

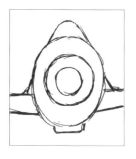

01. 紫電改的機身截面，在引擎部分大略是像這樣子的橢圓形。

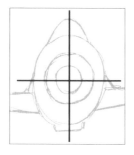

02. 垂直軸與水平軸的交點大概會是在機身中央。

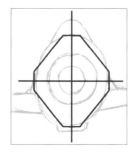

03. 在垂直軸與水平軸碰觸到機身外形的部分，加上短短的垂直線條與水平線條，並將截面畫成像上圖那樣的八角形。

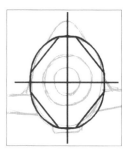

04. 用一種感覺很自然的曲線將斜向的部分連成一體。

透過以上的思考方式，描繪機體看看吧！藉由八角形的截面抓出機體的形體，接著用一種很自然的感覺將水平與垂直的「帶狀線條」連接起來，並將八角形修整成圓形。

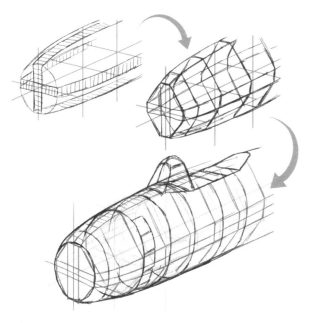

Advice!

線條記得要描繪成平行，不要很散亂。

Point

若是這個視角，從正面轉進後面那一側的**水平帶狀線條**會看不見，因此需要特別注意。

座艙罩是「門面」

座艙罩是飛機中最為醒目的部分。其他部分就算稍微有些扭曲也無所謂，但這裡一定要花上時間好好描繪。

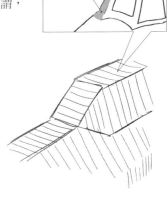

看不見的部分

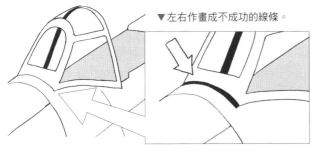

▼左右作畫成不成功的線條。

座艙罩的這條線條是掌握作畫成不成功的關鍵。在自己可以接受之前，要不斷地重畫這條線。

 + 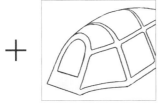 =

這是讓平面又或是曲面的構造物合體在筒狀立體物上面的示意圖。這不只可以應用在紫電改，也可以應用在所有機體，所以要確實學會並掌握。

整體外形輪廓的重視程度會高於個別部位

紫電改當中最困難的，應該就是整流罩前面的作畫了吧！不要侷限在各部位的形體，要重視的是整體外形輪廓並修飾得帥氣點。若是從機體前端開始描繪起，機身部分常常會變得沒有調整空間。因此訣竅就在於「機身部分要從根部打草稿圖」。

Point

前端的橢圓，以及之後的機體厚度描繪成了扁平狀。

×

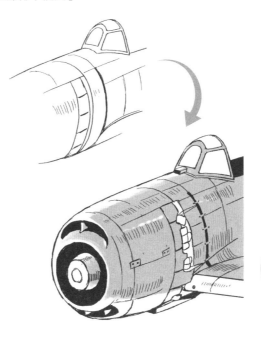

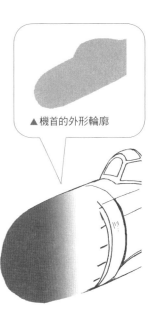

▲機首的外形輪廓

⊕ 螺旋槳位置的決定方法

紫電改的螺旋槳共有4片葉片，因此用90度當間隔會比較好畫。

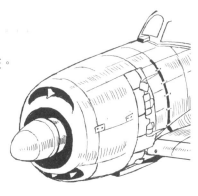

01. 在機頭罩內部簡單描繪出螺旋槳軸心的構造。

02. 延長軸線，接著描繪出螺旋槳的構圖線。

訣竅在於描繪時要讓螺旋槳的位置比整流罩稍微前面一點。

截面

轉動方向

03. 參考塑膠模型一類的資料修整螺旋槳的形體。

⊕ 日本國旗要留意機翼的圓潤感

機翼跟機身因為會有一個圓潤感，因此描繪日本國旗時，記得不要使用橢圓模板。

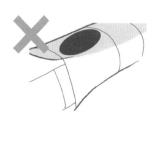

使用模板的話，會無法呈現出圓潤感。

這裡看不到

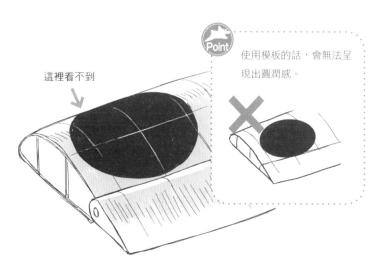

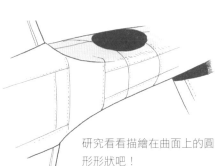

研究看看描繪在曲面上的圓形形狀吧！

✷ 機翼是斜斜裝上去的

主翼裝上去時，相對於機體縱軸是有一個角度的。這裡雖然有點複雜，但若是搞定了，看上去就會很帥氣。

主翼

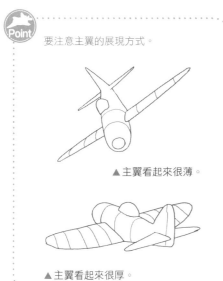

Point 要注意主翼的展現方式。

▲ 主翼看起來很薄。

▲ 主翼看起來很厚。

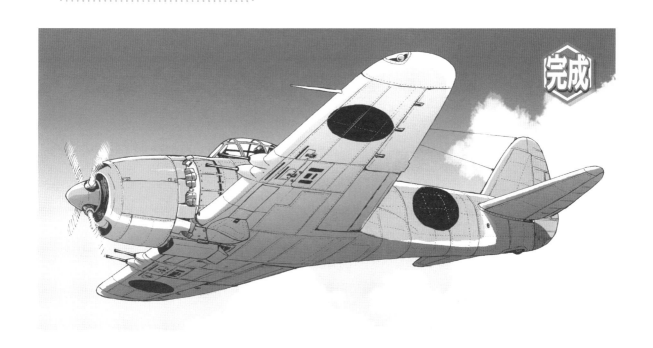

完成

從模型描繪戰鬥機

要描繪一架戰鬥機，會有許許多多的方法，如看實際物品、照片，或是從設計圖臨摹。然而，如果是現今早已不存在的古老機體，或資料很少的戰鬥機，可以看見實際物品跟照片的機會就會變得非常低。這時「塑膠模型」就很方便了。在這幾頁，透過塑膠模型，將 Ju 87（通稱斯圖卡）描繪出來吧！

▼組裝塑膠模型，然後攝影。

從模型著手的作用、優勢

⊕ 做模型可以學會一些事！

透過模型進行描繪，可以很容易就理解到形狀、大小、細節跟各部位的名稱等。而且如果是自己製作模型，還會湧出一股對機體的感情，會更加開心。當然市售的完成品模型也是 OK 的。

⊕ 模型可以當成立體物來看！

「先看再畫」是提升繪畫能力的基本手段。戰鬥機這一類的人工物，常常會有一些地方是照片看不出來的，因此雖然只是個模型，但手邊有個立體物，除了可以讓自己比較容易把圖描繪出來外，同時也是最適合用來理解「立體上的構造」資料了。

模型可以看到細節！

照片幾乎都是黑白的，解析度也不能夠說很好，會很難看到細微部分。如果是模型的話，就可以馬上看到細節。而且，想要知道規格，也有說明書，很方便。

運用模型與取景框描繪斯圖卡

運用模型打草稿

「看著物品作畫」（臨摹）對一名插畫家而言，是一種讓繪畫技巧變好的手段。在這裡，將要運用模型和取景框將斯圖卡描繪出來。

小知識

所謂的取景框，是一種讓自己畫圖時，方便確認所需構圖跟協調感的道具。

▲取景框

取景框要放在自己視線與對象物之間使用。這個時候要對好，讓對象物（斯圖卡）都容納在取景框內，再進行描繪。而且因為手臂會很累，所以不要經常拿著取景框對著模型描繪，偶爾拿起來對一對看一看應該就可以了。

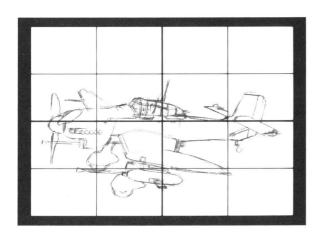

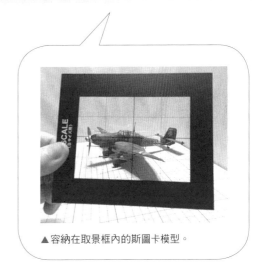

▲容納在取景框內的斯圖卡模型。

◀別忘了留意取景框內的線條跟間隔。

記得也要注意各部位零件的大小。若是有一個零件出錯，其他地方也會跟著出錯的！

描繪得更加細緻

將打完草稿的鉛筆稿處理成線稿，並將細部刻畫出來。若是仔細一看，會發現機體表面是各種不同的細部零件所構成的。將這些零件跟機體縫合線這一些細部都細心地描繪出來吧！這股意識，在描繪戰鬥機方面那是不用講了，要細膩描繪機械圖跟身邊事物的時候，也是會很重要的。特別是武器這一類的，有時細部會因為型式的不同而有所變化，因此在描繪主體為武器的插畫時，切記要留意。

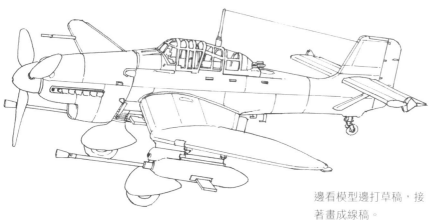

邊看模型邊打草稿，接著畫成線稿。

迷彩與標誌

在戰鬥機上塗上幾乎可以說是必備事物的迷彩與標誌。這架斯圖卡是以綠色與深綠色這2種顏色的折線迷彩。如果有模型，就會很容易知道是什麼顏色，也能夠掌握各種角度的顏色，相信塗裝起來就會很容易吧！

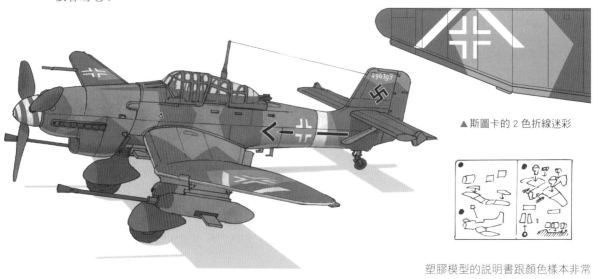

▲ 斯圖卡的2色折線迷彩

塑膠模型的說明書跟顏色樣本非常容易懂，非常推薦！

斯圖卡逆鷗翼的描繪方法

何謂逆鷗翼

這是斯圖卡的一項特徵。中間有凹折的機翼就稱之為逆鷗翼。據說這是為了加強炸彈裝卸的整備方便性與腳架的強度，以及強化從駕駛艙看向地上目標的目視確認性。逆鷗翼飛機除了斯圖卡以外，還有美軍在南北韓戰爭中所使用的 F4U 海盜式戰鬥機等。這裡，將介紹這個逆鷗翼（以下皆稱為逆鷗）的描繪方法。

▲ 觀察逆鷗的模型。

抓出構圖

斯圖卡因為有著很複雜的形狀，所以在描繪出線條之前，要確實抓出構圖。記得注意逆鷗的內凹部分與腳架（車輪的根部）位置。

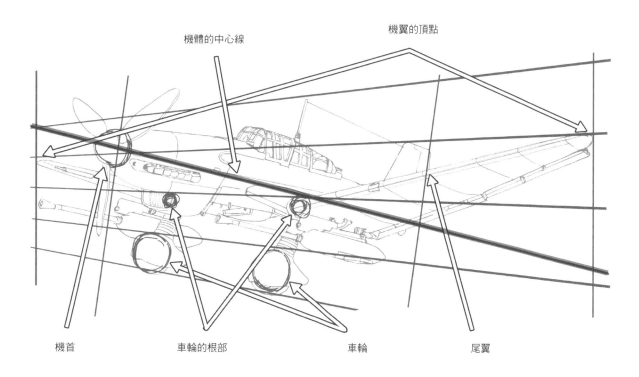

機體的中心線　　　機翼的頂點

機首　　　車輪的根部　　　車輪　　　尾翼

✪ 將草稿刻畫出來

抓出大略的構圖後，將草圖刻畫出來。機翼下方的機關砲，也可以從這個階段開始刻劃進去。

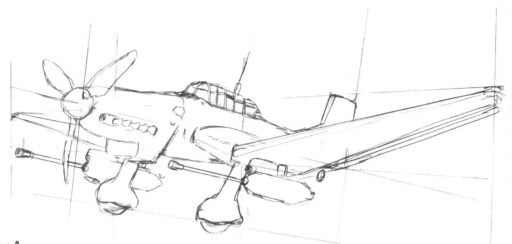

Advice!

記得也要注意機體另一側的機翼形狀、機翼角度！

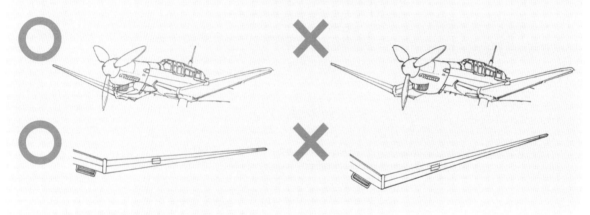

✪ 上色～完成

機體顏色本身的上色要領，與先前所解說過的「迷彩與標誌」一樣，但要記得留意機翼與地面的陰影要上得比普通的機體還要離得更遠。這項處理，會令逆鷗的感覺變得更容易呈現出來。

透過陰影呈現出機體與地面的距離感，會使逆鷗的印象更強烈。

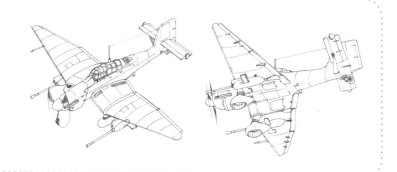

範例作品當中，是用很一般的視角描繪出斯圖卡，但若是角度一有變化，整個印象就會大轉變。記得利用模型從各種不同的角度進行觀察，並理解飛機形狀。

與複數機體搭配組合進行描繪

戰鬥機描寫所不可或缺的編隊飛行。在這裡，就試著運用一架模型與照片，描繪出斯圖卡的編隊飛行吧！

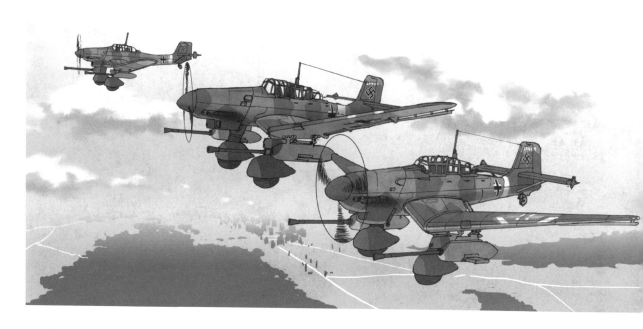

◈ 拍攝模型的照片

以位於後方的機體、中央的機體、前方的機體這 3 種模式拍攝模型的照片，並將這 3 張照片搭配組合起來。這個時候，記得要一面留意大小，一面對齊各自的位置。

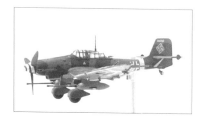

▲ 後方機體的照片。

▲ 中央機體的照片。

▲ 前方機體的照片。

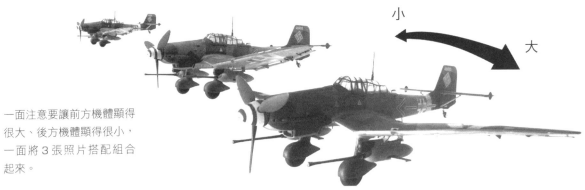

小

大

一面注意要讓前方機體顯得
很大、後方機體顯得很小，
一面將 3 張照片搭配組合
起來。

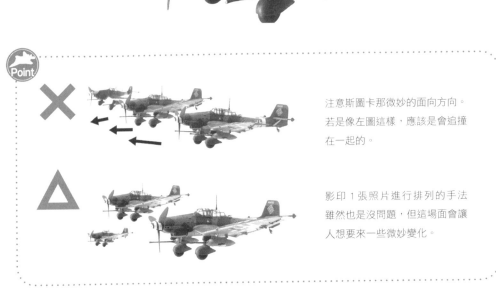

Point

✕

注意斯圖卡那微妙的面向方向。
若是像左圖這樣，應該是會追撞
在一起的。

△

影印 1 張照片進行排列的手法
雖然也是沒問題，但這場面會讓
人想要來一些微妙變化。

▲ 憑著搭配組合，也能夠打造出各種具有魄力的
場景，因此務必嘗試看看！

與戰車進行搭配組合

　　斯圖卡是一架以對地攻擊為目的的戰鬥機，因此有時會要跟戰車這一類陸上兵器進行搭配組合。在這裡，就運用模型與照片，將斯圖卡與戰車搭配起來並描繪出來吧！

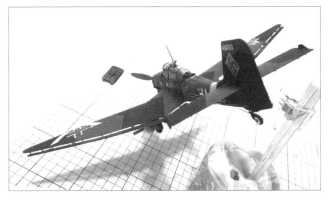

▲1/144 的 T-34 中戰車。視角上是從天空觀看戰車的，因此將戰車描繪得比斯圖卡的模型小一點會比較好。

將斯圖卡的模型固定在空中，並將戰車配置在深處。

Point

戰車跟人物都是「位在陸地上的事物」，因此比較物會比天空中還多。

要加入到同一個畫面時，記得要注意彼此的對比！

飛行員的裝備用具②

①首先穿上飛行衣。
CWU-27/P

鞋子是穿「Damner」這些牌子的空軍用物品(顏色為灰綠色)。

②穿上抗 G 衣……
最新產品是 CSU-23/P

抗 G 衣可以在高 G 力(重力)施加在身體上時,將空氣送往服裝裡面壓迫身體,避免血液流向單一側。這次的範例是穿戴下側(長褲)。
也有夾克式的。

要穿上時,要先順雙腳的拉鍊拉開,再像穿褲子一樣穿上……

拉上拉鍊,使其緊貼著身體。

③穿戴求生背心
(Snap Track)

前後皆裝有許多塑膠製的固定裝置

可以掛上各種袋子。

可以掛上槍套、麥克筆收納袋、救援用無線電等。

槍套

救援用無線電
AN/PRQ-7/A

④穿戴降落傘軀體安全帶
PCU-15/P 與 LPU-9/P

PCU-15/P
降落傘軀體安全帶

LPU-9/P救生具就是救生衣。

要事前連結到 PCU-15/R 上面。

穿戴完軀體安全
帶後……

背後

將胸前以及雙
腳的勾環接起
來。

將無線電用耳機
戴在耳朵上……

⑤穿戴上飛行頭盔、飛行手
套與氧氣面罩就完成了！

要搭乘來機體
以前，飛行
頭盔都要繫上
眼罩裝上保
護裝置並放進
收納袋隨身
攜帶。

抗G衣
無論在
什麼時代、
地圖
都是
很重要
的！

飛行頭盔
收納袋

JHMCS
（聯合頭盔
顯示系統）

是飛行頭盔的眼罩
上擁有HUD功能的
一種優秀產品。

抗G加壓用的軟
管是按接面拉出
來的。
（會接續在機體上）

將耳機接續
在面罩上。

氧氣面罩（內
部藏有麥克風）
MBU-20

抵達
座位上後，
就將軀體
安全帶與
降落傘連接
起來，並把氧
氣面罩及抗G
衣等部位與機
體側位接續起來。

04 黑白插畫的完稿處理

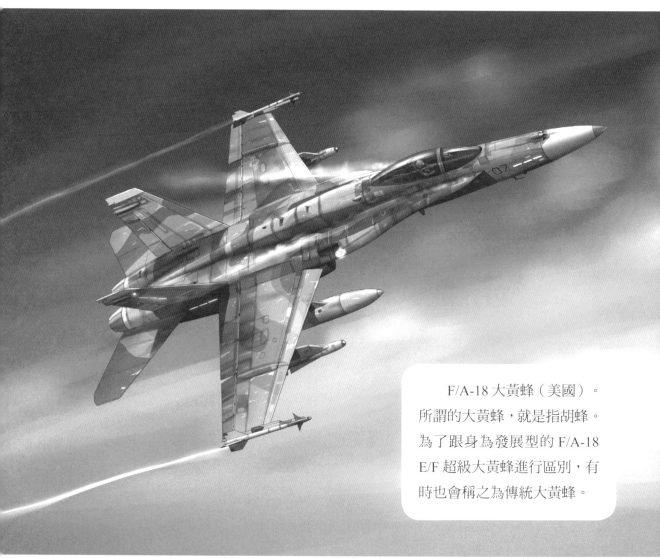

F/A-18 大黃蜂（美國）。
所謂的大黃蜂，就是指胡蜂。
為了跟身為發展型的 F/A-18
E/F 超級大黃蜂進行區別，有
時也會稱之為傳統大黃蜂。

▲向外擴展開來的垂直尾翼與如迴力鏢般的
水平尾翼。

▲流線型且俐落的機首部分。會感覺到有
一股速度感。

▲主翼是接近於直線機翼那種後退角很
小的翼型。

草圖、草稿、線稿

🌐 草圖～草稿

一面注意主翼、尾翼跟座艙罩這些作為機體外形基本部位之間的位置關係，一面描繪出草圖。在此階段不需在意線條的扭曲以及細部的細節。此外，先描繪好透視線條的話，在後續發現透視效果錯亂時，可以省下修改的麻煩。

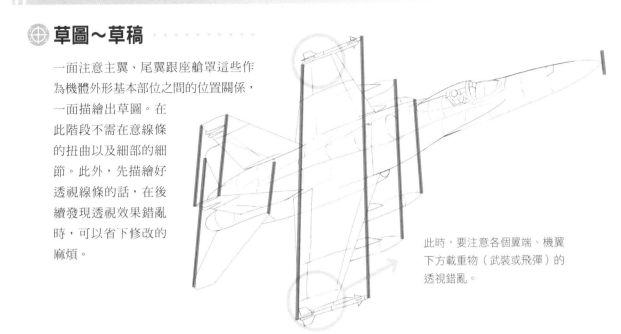

此時，要注意各個翼端、機翼下方載重物（武裝或飛彈）的透視錯亂。

🌐 線稿

以草圖為基本骨架，用另一層圖層描繪出線稿。需要描繪出來的東西，最少也要有機體的輪廓線，與飛行操縱裝置這一類可動部位的接合線。除了這些部分，其他的裝甲板線條想要只描繪最少的部分，或是細到連鉚釘都畫出來皆可。只不過，如果有裝甲板線條在機體上是呈現**環狀切割**的，這些裝甲板線條就可以作為透視法的參考基準，因此將之描繪出來會比較好。

要畫裝甲板線條時，飛行操縱裝置這一類動作比較頻繁的部位建議可以描繪得略粗一點。

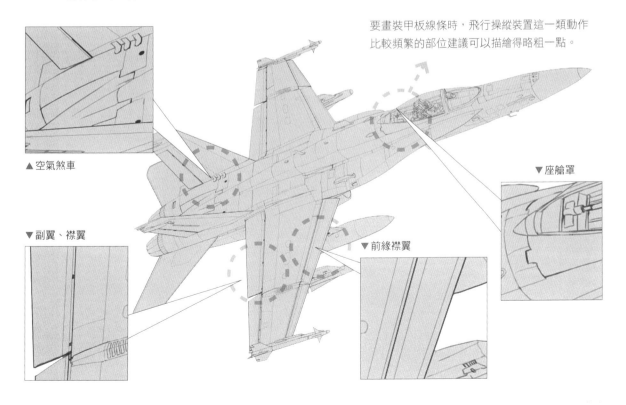

▲空氣煞車

▼副翼、襟翼

▼前緣襟翼

▼座艙罩

著色

塗裝、標誌

首先，以要當成底色的顏色，統一塗滿整體機體。接著再因應塗裝種類，如標誌跟迷彩塗裝等，大略區分出數層圖層，再描繪上顏色。區分開來描繪，要修改時比較容易，就結果而言會使作業速度變快。

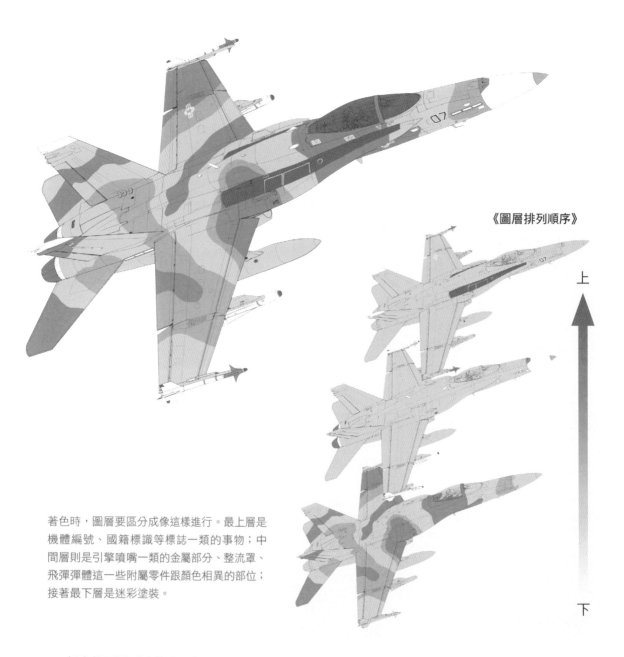

《圖層排列順序》

上

下

著色時，圖層要區分成像這樣進行。最上層是機體編號、國籍標識等標誌一類的事物；中間層則是引擎噴嘴一類的金屬部分、整流罩、飛彈彈體這些附屬零件跟顏色相異的部位；接著最下層是迷彩塗裝。

個人的圖層區分基準，大致分成 3 項。一、如果假設是要製作該機種的塑膠模型，其塗裝部分是否為「有可能會變成只是成型色不同的另一個部分」（整流罩跟引擎噴嘴等）？二、如果塗裝的是塑膠模型，是否要「另外塗裝一個與底色不同的顏色」（迷彩等）？三、是否要使用「印花貼紙」（部隊標誌、注意事項等）？機體型號這些文字類的，則建議可以事前先做好範本。

✦ 舊化處理

在描繪完戰鬥機的塗裝後，就將舊化處理，也就是所謂的「污損效果」塗上去。所謂的舊化處理，就是指仿效受過風吹雨淋的實際物品外觀，施以污損、風化這一些表現手法的技法。這次將介紹「**整體**」「**氣流**」「**斑駁**」「**強調接合線**」這 4 種種類。

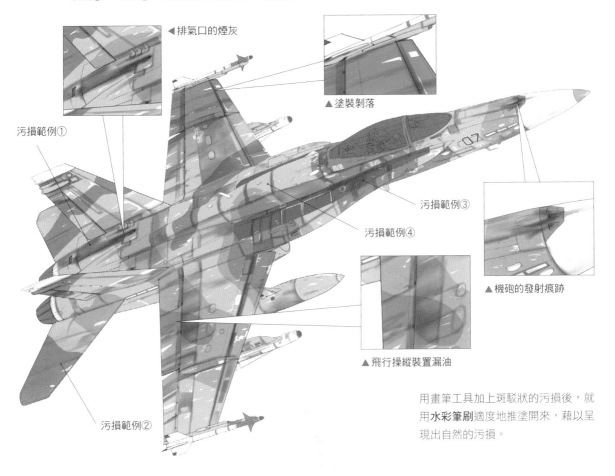

◀ 排氣口的煙灰

▲ 塗裝剝落

污損範例①

污損範例③

污損範例④

▲ 機砲的發射痕跡

▲ 飛行操縱裝置漏油

污損範例②

用畫筆工具加上斑駁狀的污損後，就用**水彩筆刷**適度地推塗開來，藉以呈現出自然的污損。

《污損範例①整體》

該片裝甲板和其他裝甲板相較之下，整體上比較髒污的案例。除了後述的「氣流」污損這種遍及整片裝甲板的案例外，也有那種因為裝甲板的個體差異，導致塗裝顏色和周圍有若干差異的案例。

《污損範例②氣流》

熱交換器的排氣跟漏油，順著機體周遭的氣流流向後方的痕跡。

《污損範例③斑駁》

主要是維修人員在飛機上移動，以及飛行員要進行搭乘時，附著在機體上的鞋印所積蓄起來的污損。駕駛艙附近會很多。

《污損範例④強調接合線》

接合部上會集中有很多鉚釘，而這就是將那些鉚釘部分的污損很簡易地呈現出來的範例。

如何分配污損程度，是看該機體的新舊程度跟情境，但大多數機種都有共通的部分，有飛行操縱裝置部分、機體下面引擎周邊裝甲板線條上的油污。APU（輔助動力系統）這類各種排氣口，雖然也會是污損的重點所在，但污損位置跟污損程度會因機種而有所差異，因此如果要很講究這部分的話，就要參考照片等資料了。

⊕ 陰影

因應自己設想的日光照射方向，將光線照射不到的部分描繪得陰暗一點。基本上是要運用色彩增值圖層，把灰色蓋在前面圖層的上面。接著將陰影加在施行過舊化處理的機體上。陰影因為有「陰（Shade）」和「影（Shadow）」這 2 種種類，因此要區分成不同圖層進行管理。

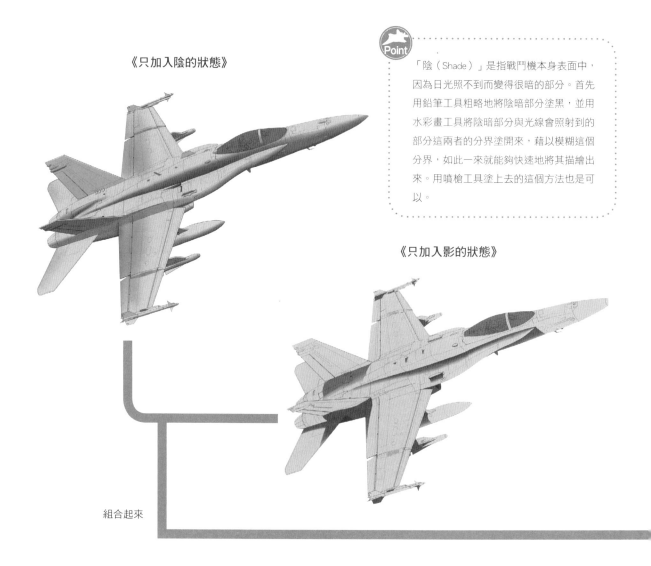

《只加入陰的狀態》

Point

「陰（Shade）」是指戰鬥機本身表面中，因為日光照不到而變得很暗的部分。首先用鉛筆工具粗略地將陰暗部分塗黑，並用水彩畫工具將陰暗部分與光線會照射到的部分這兩者的分界塗開來，藉以模糊這個分界，如此一來就能夠快速地將其描繪出來。用噴槍工具塗上去的這個方法也是可以。

《只加入影的狀態》

組合起來

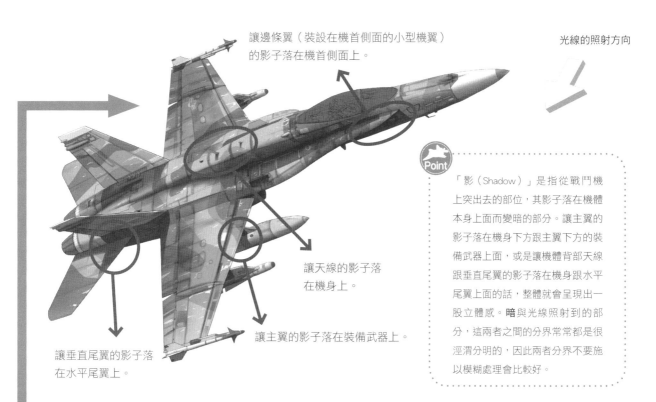

讓邊條翼（裝設在機首側面的小型機翼）的影子落在機首側面上。

光線的照射方向

讓垂直尾翼的影子落在水平尾翼上。

讓天線的影子落在機身上。

讓主翼的影子落在裝備武器上。

Point

「影（Shadow）」是指從戰鬥機上突出去的部位，其影子落在機體本身上面而變暗的部分。讓主翼的影子落在機身下方跟主翼下方的裝備武器上面，或是讓機體背部天線跟垂直尾翼的影子落在機身跟水平尾翼上面的話，整體就會呈現出一股立體感。**暗**與光線照射到的部分，這兩者之間的分界常常都是很涇渭分明的，因此兩者分界不要施以模糊處理會比較好。

🌐 光澤

上完陰影後，接著就是光澤了。將日光很明確從正面照射到的部分處理得明亮一點。建議可以使用「光澤」又或是「濾色」圖層。近年的機種，多數塗裝上光澤的很少，因此若是這類機種，光澤就修飾得稍微淡薄一點。

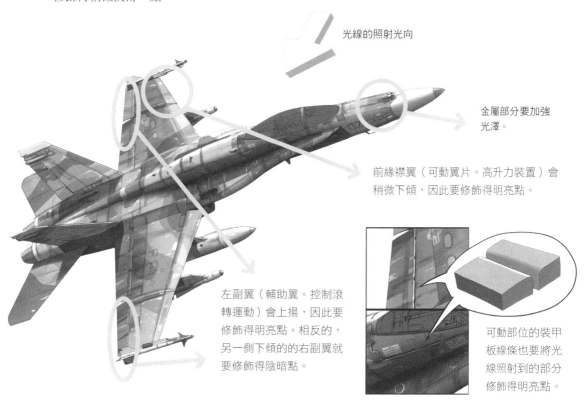

光線的照射光向

金屬部分要加強光澤。

前緣襟翼（可動翼片。高升力裝置）會稍微下傾，因此要修飾得明亮點。

左副翼（輔助翼。控制滾轉運動）會上揚，因此要修飾得明亮點。相反的，另一側下傾的的右副翼就要修飾得陰暗點。

可動部位的裝甲板線條也要將光線照射到的部分修飾得明亮點。

🞊 駕駛艙

將飛行員、彈射座椅跟儀表盤這些駕駛艙的內部描繪進去。和機體一樣也要留意陰影。但是在最後，因為也會有很多部分會在座艙罩的反射下被擋住，所以如果不是高解析度的圖時，那用草圖水準的作畫將就一下也可以。

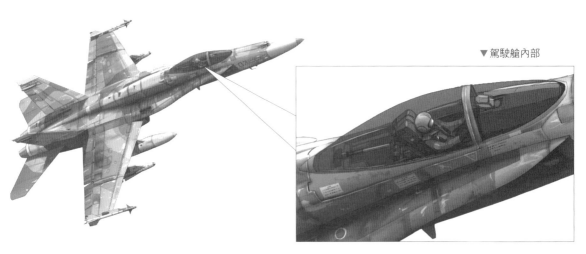

▼駕駛艙內部

🞊 背景、最後修飾

增加座艙罩的反射跟航行燈這一類事物，進行最後修飾，最後再描繪出背景，作畫就完成了。背景只要準備一個上面很濃黑、下面很淡白的漸層背景，至少看起來會像一個「天空」。接著如果再以水彩畫、噴槍工具追加雲朵一類的事物，就會更像天空了。

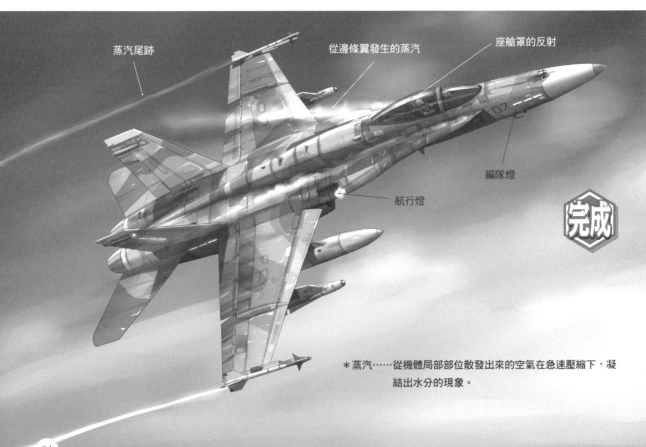

蒸汽尾跡

從邊條翼發生的蒸汽

座艙罩的反射

編隊燈

航行燈

完成

＊蒸汽……從機體局部部位散發出來的空氣在急速壓縮下，凝結出水分的現象。

05 用漫畫來瞭解！ 戰鬥機的 e.t.c.

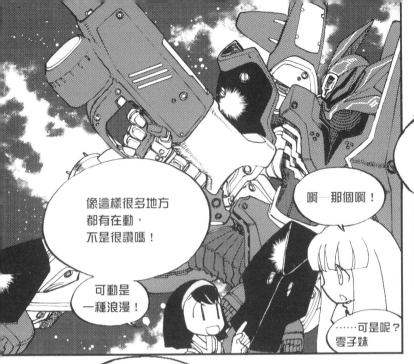

飛機正在飛行時，
其實並沒有動得
那麼劇烈唷！

唉！

像這樣很多地方
都有在動，
不是很讚嗎！

啊一那個啊！

可動是
一種浪漫！

……可是呢？
零子妹

妳看，這是作者
拍的照片
看起來像是有在動嗎？

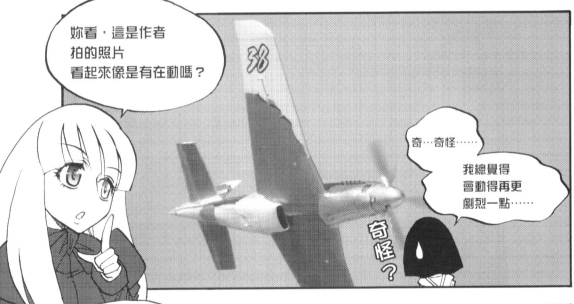

奇…奇怪……

我總覺得
會動得再更
劇烈一點……

奇怪？

因為會變成空氣阻力
沒有突出物之類的
會比較好對吧？

仔細看的話
是有精微在動
就是了

只要精微有
動一下下
就十分有用了

那……是不是
飛機沒辦法
畫出可動部位啊
……

嘎嘎嘎

沒那種事哦！

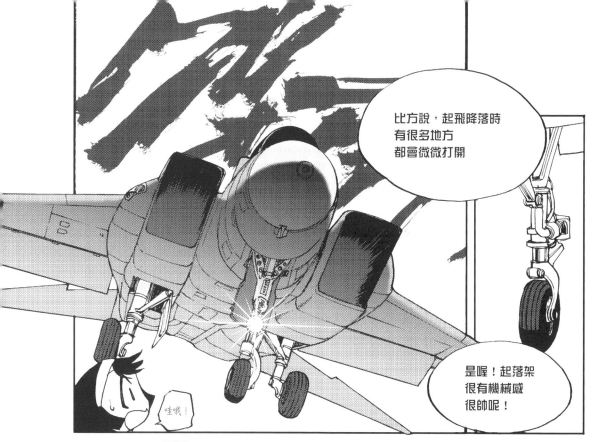

比方說，起飛降落時有很多地方都會微微打開

哇哦！

是喔！起落架很有機械感很帥呢！

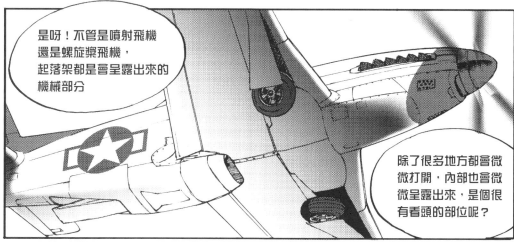

是呀！不管是噴射飛機還是螺旋槳飛機，起落架都是會呈露出來的機械部分

除了很多地方都會微微打開，內部也會微微呈露出來，是個很有看頭的部位呢？

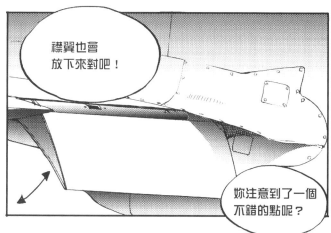

襟翼也會放下來對吧！

妳注意到了一個不錯的點呢？

那麼，我會在下一頁說明關於飛機的「可動部分與其理由」

太好了——！

【F-15J 鷹式戰鬥機的可動部分】

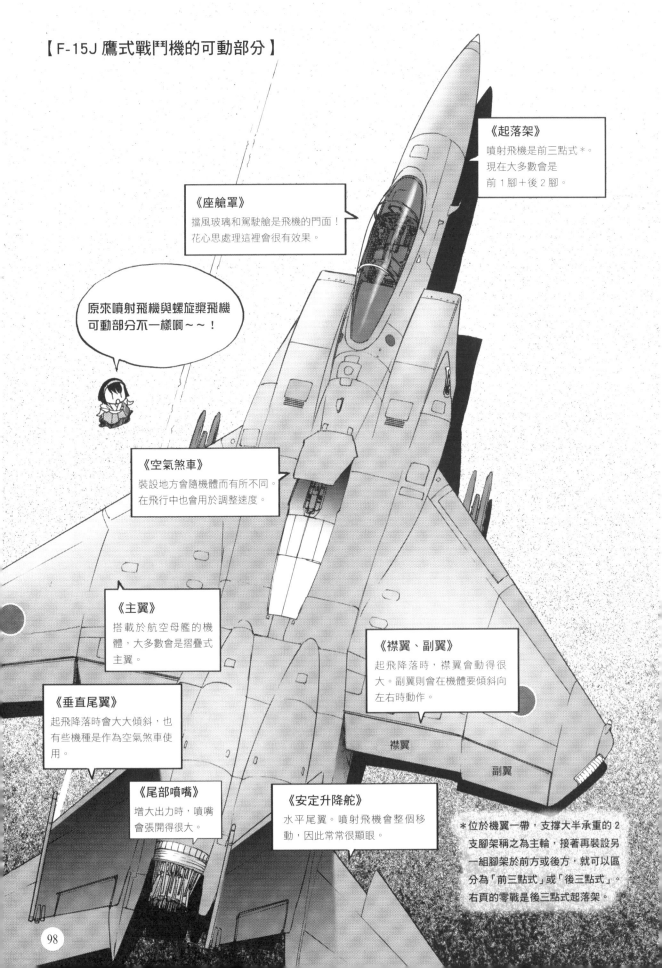

《座艙罩》
擋風玻璃和駕駛艙是飛機的門面！
花心思處理這裡會很有效果。

《起落架》
噴射飛機是前三點式＊。
現在大多數會是
前1腳＋後2腳。

原來噴射飛機與螺旋槳飛機
可動部分不一樣啊～～！

《空氣煞車》
裝設地方會隨機體而有所不同。
在飛行中也會用於調整速度。

《主翼》
搭載於航空母艦的機
體，大多數會是摺疊式
主翼。

《襟翼、副翼》
起飛降落時，襟翼會動得很
大。副翼則會在機體要傾斜向
左右時動作。

襟翼

副翼

《垂直尾翼》
起飛降落時會大大傾斜，也
有些機種是作為空氣煞車使
用。

《尾部噴嘴》
增大出力時，噴嘴
會張開得很大。

《安定升降舵》
水平尾翼。噴射飛機會整個移
動，因此常常很顯眼。

＊位於機翼一帶，支撐大半承重的2
支腳架稱之為主輪，接著再裝設另
一組腳架於前方或後方，就可以區
分為「前三點式」或「後三點式」。
右頁的零戰是後三點式起落架。

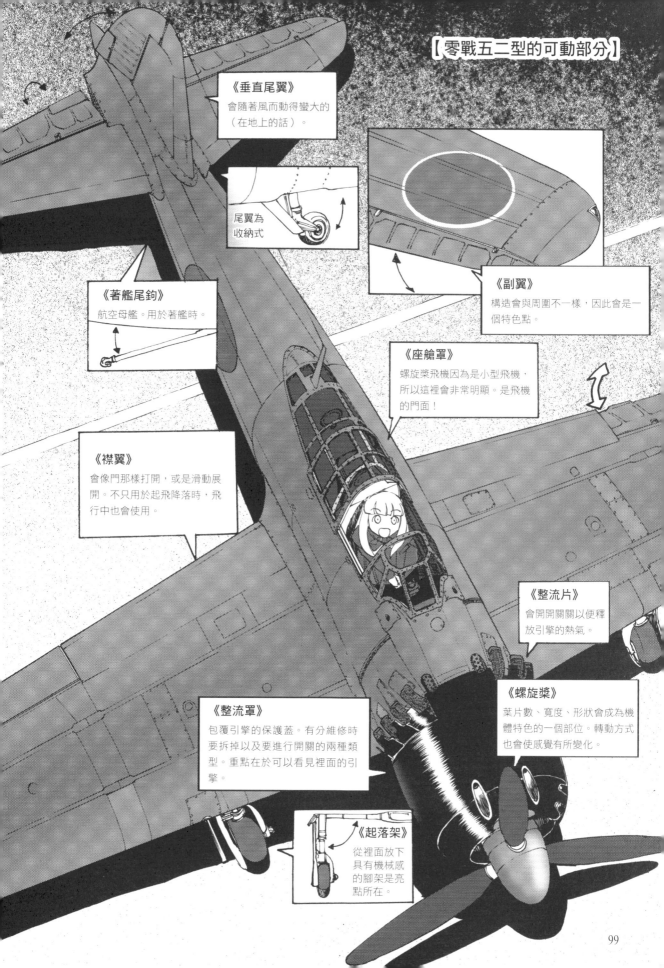

《垂直尾翼》
會隨著風而動得蠻大的（在地上的話）。

尾翼為收納式

《著艦尾鉤》
航空母艦。用於著艦時。

《副翼》
構造會與周圍不一樣，因此會是一個特色點。

《座艙罩》
螺旋槳飛機因為是小型飛機，所以這裡會非常明顯。是飛機的門面！

《襟翼》
會像門那樣打開，或是滑動展開。不只用於起飛降落時，飛行中也會使用。

《整流片》
會開開關關以便釋放引擎的熱氣。

《整流罩》
包覆引擎的保護蓋。有分維修時要拆掉以及要進行開關的兩種類型。重點在於可以看見裡面的引擎。

《螺旋槳》
葉片數、寬度、形狀會成為機體特色的一個部位。轉動方式也會使感覺有所變化。

《起落架》
從裡面放下具有機械感的腳架是亮點所在。

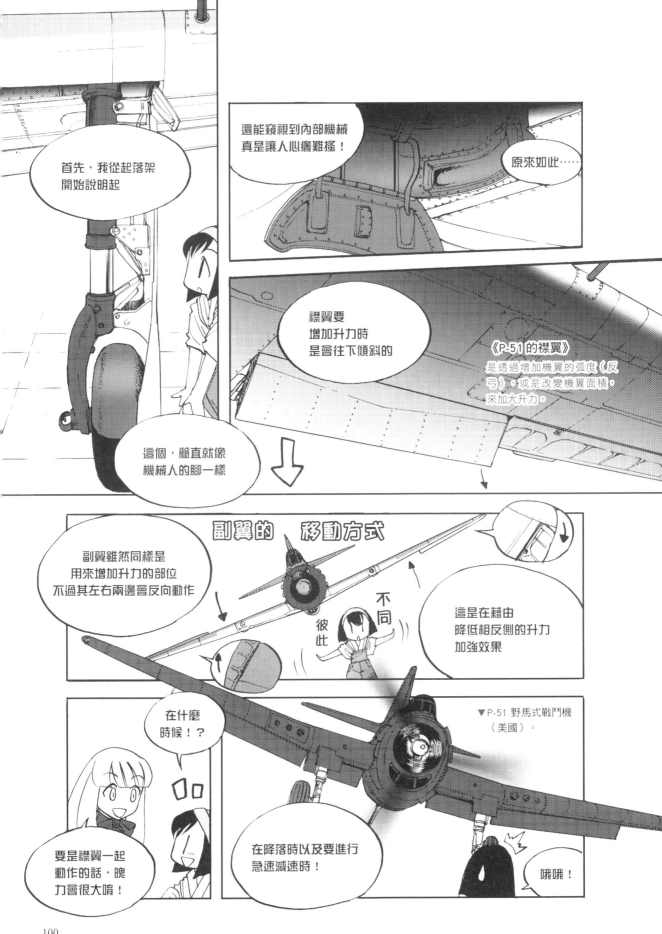

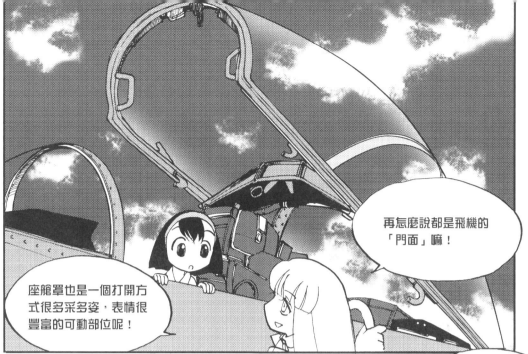

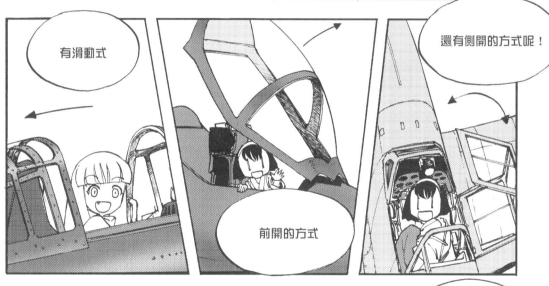

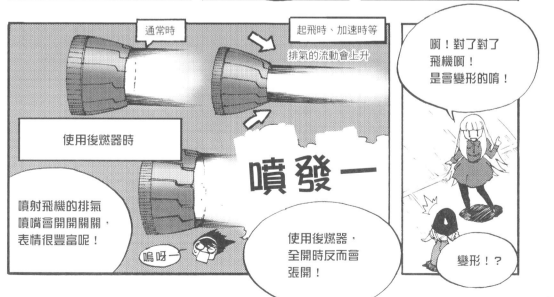

可動是一種浪漫啊啊啊啊啊啊啊啊啊啊啊⋯⋯⋯⋯⋯⋯⋯⋯⋯⋯⋯⋯！！

透過 3DCG 描繪①

▲插畫構想：飛行於富士山上空的日本航空自衛隊國產戰鬥機 F-2A。

◈ 建立一個與機體同樣尺寸的 BOX

首先，在 3DCG 軟體（Shade3D）的圖形視窗上建立一個尺寸跟 F-2A 一樣的 L×W×H（全長 × 全寬 × 全高）BOX。

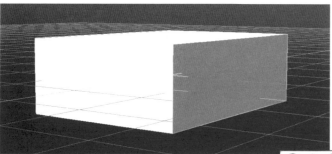

建立一個 11130×4960×15520mm 的 BOX。

▲ 輸入 F-2A 的尺寸。

一面目視確認 BOX，一面用「#～」這個特殊符號，將 BOX 從算繪跟滑鼠操作的對象上移除，這個處置是為了不造成作業上的妨礙。

「#~」的特殊記號

◈ 用 3DCG 軟體將圖面讀取進去

以範本設定將各個圖面分別讀進到圖形視窗的上視圖、正視圖、右視圖，並將圖面調整成 BOX 的尺寸。這個時候要將引擎噴嘴的中心線對準圖面。

＊圖面出處『AIR POWER GRAPHICS 航空自衛隊 1994』（伊卡洛斯出版）

▲讀取進去後的 F-2A 的圖面與 BOX　　　　　BOX

製作 F-2A 的形體

從圖面將形狀描出來

在右視圖，用開放線條形狀的貝茲曲線（以 Adobe Illustrator 來說的話，就是開放路徑）將機體上面部分的大略輪廓描出來。

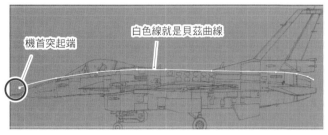

機首突起端

白色線就是貝茲曲線

機首突起端雖然是位在噴嘴中心線還要下側的地方，但還是要一面構思機體大小，一面以朝中心線位移的感覺畫出貝茲曲線。

將這條開放線條形狀，變換成一個以中心線為軸心的旋轉體。

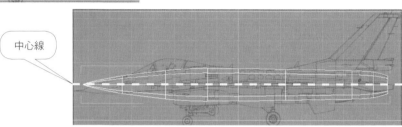

中心線

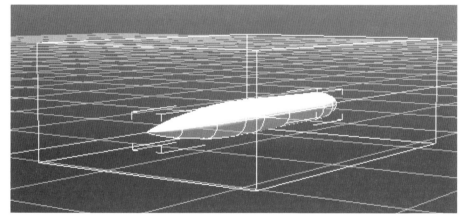

將粗細這一些地方進行微調整，接著變換成自由曲面（無法用球跟圓柱這一類單純的數學式表示的曲面。要以 3D 繪圖運算曲面）。

將此部分重新編輯成機體左半側的自由曲面。也就是說，要把左側的部分描出來，並修整出形體。

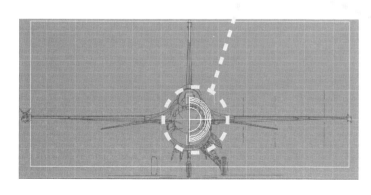

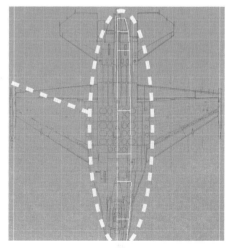

建立對稱形狀

幾乎所有的航空器，都有著左右對稱的對稱形狀。運用 Shade3D 的連結功能，有效率地建立對稱形狀吧！

HINT　有效率的對稱形狀其建立方法

在瀏覽器上建立一個新部位的資料夾。建議可以先取好「L 部位」「左部位」這一類簡單易懂的資料夾名稱。將編輯成左半側的自由曲面放進這個資料夾裡，並當作是機身部 A。而這個自由曲面就會是機首、機體上面部分。

接著，複製一份這個自由曲面，並作為是機身部 B。這一個自由曲面就會是進氣口、機體下面和噴嘴。

然後建立一個「L 部位」的連結形狀，並在左右的中心使其反轉的話，在「L 部位」內所製作出來的形狀，就會被複製到對稱位置上，並自動形成左右對稱形狀。

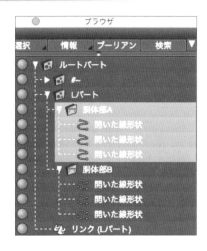

編輯機首、機身上面部分

編輯**機身部 A**（機首部分）。在**機身部 A** 的自由曲面裡，將線條形狀的選擇狀態從縱向切換成橫向。這個舉動是為了不時從縱向方向或橫向方向編輯立體形狀。如此一來，構成**機身部 A** 的開放線條形狀，數量就從 3 條變成了 9 條。

Advice!

建議以瀏覽器的按鈕選項將**機身部 B** 設為隱藏，並自算繪對象中移除掉，以方便作業。

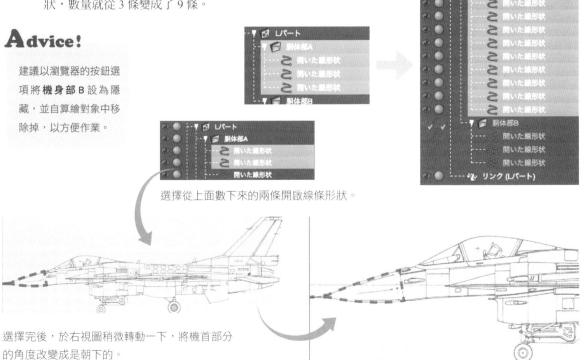

選擇從上面數下來的兩條開啟線條形狀。

選擇完後，於右視圖稍微轉動一下，將機首部分的角度改變成是朝下的。

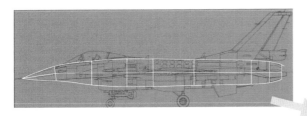

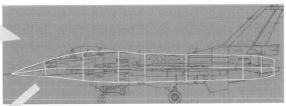

在自由曲面裡，將線條形狀的選擇狀態從橫向改回縱向。接著，一面增加開放線條形狀，一面配合圖面將形狀調整出來。

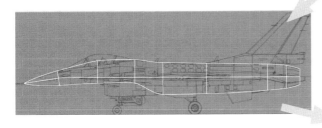

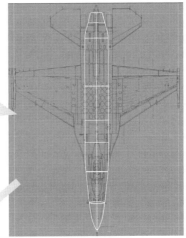

機首、機身上面部分的大略形狀完成了。

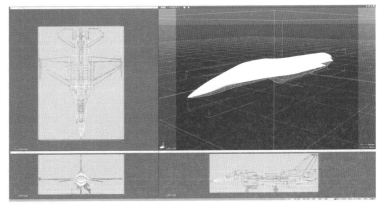

⊕ 編輯機身下面、機翼這些部分

接下來，將機身部 B 設為顯示，並加回算繪對象中。然後在機身部 B 的自由曲面裡，將線條形狀的選擇狀態，從縱向切換成橫向，並刪除從上面數下來的兩個線條形狀（機首部分）。然後在右視圖，將剩下來最上面那一條開放線條形狀，對齊進氣口（吸氣口）的位置。

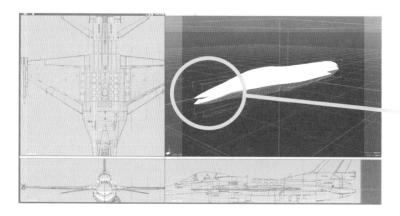

刪除上面的機首部分。

右視圖

一面增加進氣口部分到噴嘴這一段形狀的開放線條形狀，
一面配合圖面進行調整。

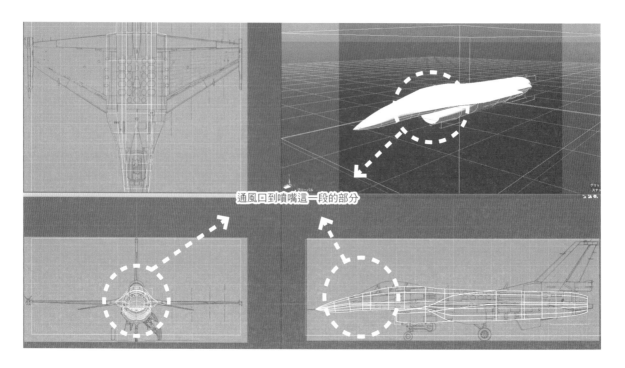

通風口到噴嘴這一段的部分

刪除 2 條**機身部 A** 噴嘴側的開放線
條形狀（橫向）。

接下來製作駕駛艙部分。在 L 部
位裡建立一個新的自由曲面資料
夾，並用開放線條形狀，將右視
圖的駕駛艙輪廓描出來。

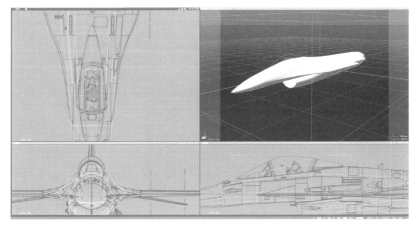

複製該條線條形狀，並一面對齊機身部 A 和圖面，一
面進行調整，將駕駛艙的形狀建立起來。

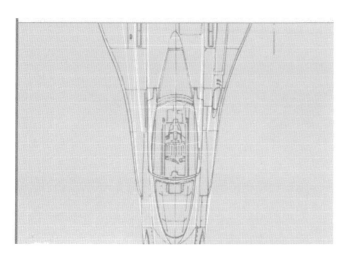

經過複製的線條形狀

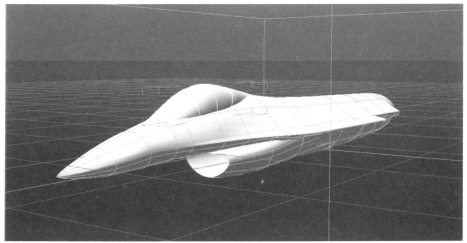

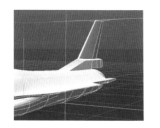

接著製作垂直尾翼、主翼、水平尾翼。

▲水平尾翼

▲垂直尾翼

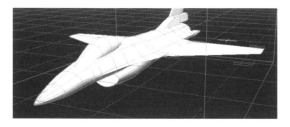

▲主翼

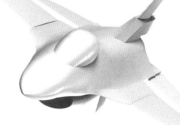

到這裡 F-2A 的大略外形就完成了。

最後修飾

一面參考照片資料，一面在 F-2A 上進行著色，並將背景製作出來。

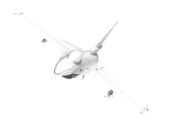

01. 參考照片資料，一面修改外形，一面細心營造細節。

02. 設定表面材質。在這裡為了節省時間，標誌一類的幾乎全部都是使用可以讓質感融入到多面體當中的布林運算。

03. 以圖像編輯軟體（Photoshop）製作迷彩的貼圖，接著加進表面材質。

04. 決定一個機體會很亮眼的視角和照明效果。

05. 用另一套景觀 3DCG 軟體（Terragen）製作背景。這次是以雲海富士山為構想。＊富士山的模型是使用國土地理院的數值地形模型（DEM）製作出來的。

小知識

Terragen 是 Planetside Software 公司開發的景觀 3DCG 軟體。

06. 將富士山的圖片讀進到透視圖的背景裡，並調整視角與照明效果。僚機也以連結形狀功能加上去。

07. 最終算繪。

08. 將背景的富士山和最終算繪的 F-2A 的圖片讀進到圖像編輯軟體（Photoshop）裡。

09. 用另一層圖層進行潤飾。然後細節刻劃進去。舊化處理也加上去。接著，再加上幾個濾鏡效果，並整合圖片。

完成

07 透過 3DCG 描繪②

▲插畫構想：測試性能中的先進技術驗證機 ATD-X。

製作 3D 模型的前置準備

製作一個與機體同尺寸的 BOX

ATD-X 這架機體是日本的先進技術驗證機,來介紹如何從照片製作 3D 模型的方法吧!首先,使用 3DCG 軟體(Shade3D)進行前置準備。和 P.104 的「圖面篇」一樣,製作出一個尺寸跟 ATD-X 一樣的 L×W×H(全長 × 全寬 × 全高)BOX 吧!

建立一個 9099×4514×14174mm 的 BOX

▲ 輸入 ATD-X 的尺寸。

用 3DCG 軟體將照片讀取進去

以範本設定將照片讀進到圖形視窗的透視圖裡。如果是一張透視圖,讀取進去後的圖片,會受到圖像視窗其比例的影響。直接不改使用的話,照片會是扭曲的,因此要開啟圖像視窗,並讓圖像的解析度吻合資料照片的長寬比例。

＊照片出處『Wikimedia Commons ATD-X model 2』

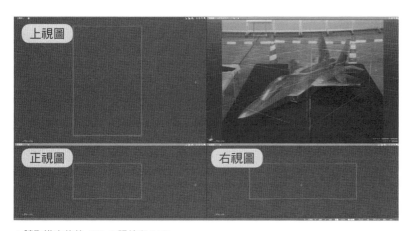

▲ 讀取進去後的 ATD-X 照片和 BOX。

▲ 圖像視窗

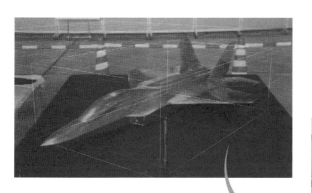

這張照片好像是以 33mm 的鏡頭所拍攝的,因此就將相機功能的焦點距離對到 33mm。

焦點距離 33mm

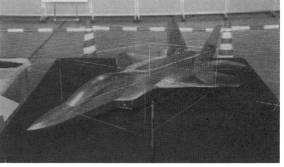

尋找可以讓照片的機體模型容納在 BOX
裡的相機視角。

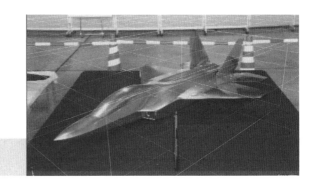

製作 ATD-X 的形體

⊕ 建立對稱形狀

和 P.106 的「圖面篇」一樣，運
用 Shade3D 的連結功能，有效
率地建立起對稱形狀。

工具箱的移動、複製

以工具箱的移動、複製製作連結形狀，並在左
右的中心讓這個連結形狀反轉。如此一來，在
「L 部位」裡製作出來的形狀就會被複製到對
稱位置，並自動形成左右對稱的形狀。

⊕ 建立 ATD-X 的外形

在上視圖、右視圖，任意製作出機體外形的大略平面。
＊這次為了方便理解，有將色調反轉，並單獨抽出線條。

上視圖

建議可以從機翼這類較容易
看出來的部分開始製作。左
右對稱的部位要加入到「L
部位」。

右視圖

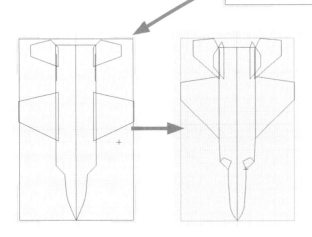

調整機翼的平面位置跟控制點。也反覆微調整相
機功能，將形狀調成接近照片的模樣。

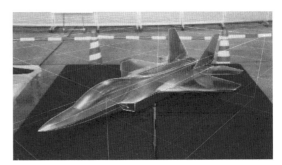

製作 3D 模型

如右圖所示，因為已經掌握到 ATD-X 的大略外型了，就以此外形為基礎製作 3D 模型。透過和「圖面篇」同樣的步驟製作模型。

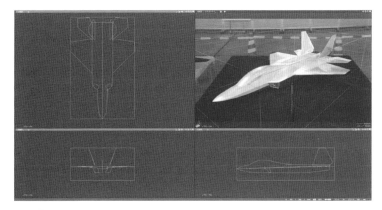

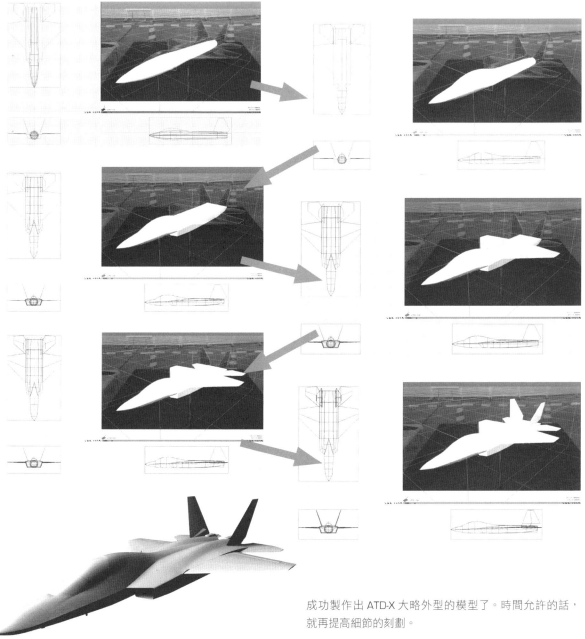

成功製作出 ATD-X 大略外型的模型了。時間允許的話，就再提高細節的刻劃。

最後修飾

提高細節刻劃。相對於在「圖面篇」是自由曲面，這裡是透過布林運算和簡單的迷彩紋理進行表面處理。

01. 設定簡單的表面材質。

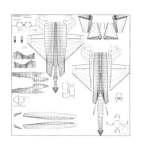

02. 將自由曲面變換成多邊形網格，而連結形狀也在實體化後，再建立 UV 貼圖（將平面的圖片貼在不規則形狀模型上的方法）。

03. 配合這個 UV 貼圖，將透過圖像編輯軟體貼上的紋理，詳細地刻劃進去。

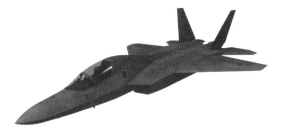

04. 將經過刻劃的紋理貼到 ATD-X 上面。然後，在表面材質的圖層，重疊幾層舊化處理。表面處理要在模型階段就處理完畢，以便也能夠應用在動畫上。

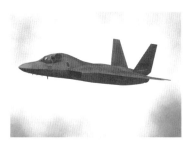

05. 摸索一個機體會很亮眼的視角和照明效果。

06. 這次決定採用這個視角和照明效果。

小知識

Terragen 是 Planetside Software 公司所開發的景觀 3DCG 軟體。

07. 用另一套景觀 3DCG 軟體（Terragen）製作背景。

HINT　也能夠從一張照片製作出 3D 模型

一架航空器，幾乎都有著左右對稱的對稱形狀。因此如果是張可以看出兩邊機翼狀態的照片，那要從 1 張照片製作出一個 3D 模型也是有可能的。因為看不見的部分，是有辦法靠想像來彌補一定程度的，如果不懂得怎麼去想像，那也可以透過不會呈露那些地方的視角跟照明效果來營造畫面。如果有另外 1 張視角完全相反的照片，或是有 L×W×H（全長 × 全寬 × 全高）尺寸的資訊，那要製作出相當接近實際機體的模型也是有辦法的。

08. 將飛機圖片讀進到透視圖的背景裡，並決定視角和照明效果。僚機也以連結形狀功能加上去。

09. 最終算繪。

10. 將背景和最終算繪的 ATD-X 圖片讀進到圖像編輯軟體裡，並加上幾個濾鏡效果，整合圖片。

完成

有戰鬥機的風景①

　　軍用機的航空基地上，會有各種不同的設施。這裡介紹其中一部分。平常雖然沒辦法進去，但在航空基地展這一類活動時，會對一般人開放，在附近的人就去看一看吧！

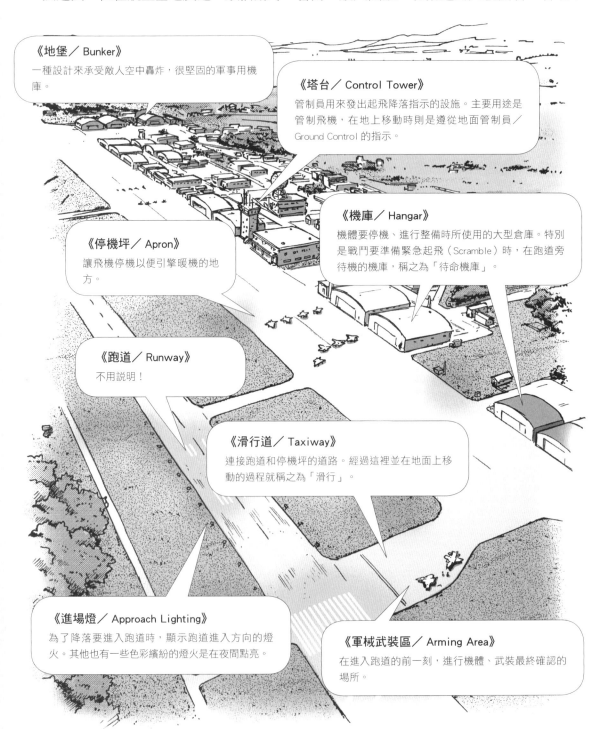

《地堡／Bunker》
一種設計來承受敵人空中轟炸，很堅固的軍事用機庫。

《塔台／Control Tower》
管制員用來發出起飛降落指示的設施。主要用途是管制飛機，在地上移動時則是遵從地面管制員／Ground Control 的指示。

《機庫／Hangar》
機體要停機、進行整備時所使用的大型倉庫。特別是戰鬥要準備緊急起飛（Scramble）時，在跑道旁待機的機庫，稱之為「待命機庫」。

《停機坪／Apron》
讓飛機停機以便引擎暖機的地方。

《跑道／Runway》
不用說明！

《滑行道／Taxiway》
連接跑道和停機坪的道路。經過這裡並在地面上移動的過程就稱之為「滑行」。

《進場燈／Approach Lighting》
為了降落要進入跑道時，顯示跑道進入方向的燈火。其他也有一些色彩繽紛的燈火是在夜間點亮。

《軍械武裝區／Arming Area》
在進入跑道的前一刻，進行機體、武裝最終確認的場所。

卷尾附錄

How To Draw Fighters

認識戰鬥機

01 認識標誌的含意

標誌的含意

包含戰鬥機在內的軍用機，上面都有四處加入各式各樣的符號、型號跟圖案。這裡就以位在青森縣三澤機場的美國太平洋空軍第 5 航空軍第 35 戰鬥機聯隊第 14 戰鬥機中隊所屬的 F16 戰鬥機為例，看一看這些標誌有什麼含意吧！

「DANGER EJECTION SEAT」＝運用了火箭馬達的緊急脫逃用彈射座椅，其使用注意事項。像這樣子的注意事項統稱為**警告標誌**。

寫在座艙罩側邊的英文字是**人名（維護負責人的階級與名字）**。也有一些飛機是什麼都沒寫的。

「RESCUE」＝為了在緊急時能夠從飛機外面救助飛行員，用來將座艙罩彈飛的座艙罩手動開啟門把，其位置的標誌。

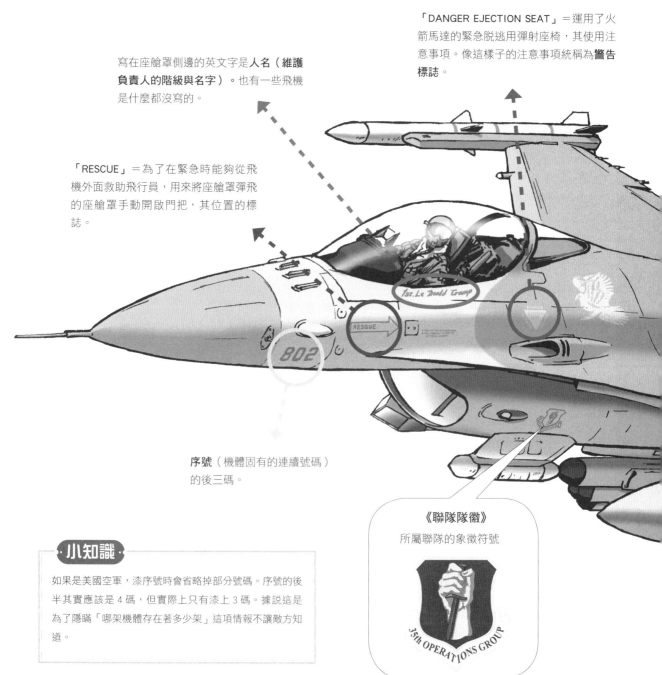

序號（機體固有的連續號碼）的後三碼。

《聯隊隊徽》
所屬聯隊的象徵符號

小知識

如果是美國空軍，漆序號時會省略掉部分號碼。序號的後半其實應該是 4 碼，但實際上只有漆上 3 碼。據說這是為了隱瞞「哪架機體存在著多少架」這項情報不讓敵方知道。

沖繩・嘉手納基地第 18 聯隊所屬戰機的尾翼代號，是代表著陸地盡頭（遠東）意思的「ZZ」。以韓國群山為基地的第 8 戰鬥機聯隊，其部隊綽號「群狼（Wolf Pack）」的縮寫為「WP」。如果是橫田基地，就會是地名的縮寫「YT」……

尾翼帶＝部隊識別顏色。第 13 戰鬥機中隊「黑豹部隊」是紅色線。第 14 戰鬥機中隊「武士部隊」是黃色線，其下面的「持刀武士」，是第 14 戰鬥機中隊的吉祥符號。

《所屬軍隊徽章》
美國太平洋空軍的象徵符號

尾翼代號（Tail codes／Tail Letter）＝表示所屬聯隊的字母。第 35 戰鬥機聯隊的「WW」，意思是任務為對敵防空壓制的「野鼬（Wild Weasel）」。尾翼代號有上白影，則是代表這是聯隊司令官所搭乘的指定機。

給空中加油機用的指標。

序號＝機體固有的連續號碼。「90」就代表是 1990 年購置的機體。3 碼的數字會跟機首一樣。「AF」則是空軍（AIR FORCE）的意思。

圓標＝基本上是圓形的國籍符號。英法是紅白藍的「三色旗」。俄羅斯是「紅星」。如果是日本，當然就是「紅太陽」。

戰鬥機塗裝的變遷

◉ 第一次世界大戰～越南戰爭前後為止的標誌 · · · · · · · · · · · · · ·

這裡要介紹的標誌有別於先前所介紹的標誌，有的為了嚇阻敵人，有的是為了鼓舞自軍，目的是各式各樣，不過當時都是漆上了一些具有特徵的圖案，以及飛行員個人的必用圖案來主張其個性，又或是漆上因應自己擊墜數的**擊墜標誌**。

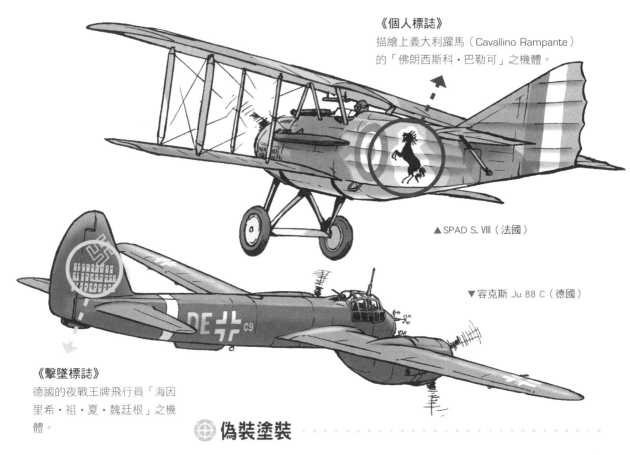

《個人標誌》
描繪上義大利躍馬（Cavallino Rampante）的「佛朗西斯科·巴勒可」之機體。

▲SPAD S. VIII（法國）

▼容克斯 Ju 88 C（德國）

《擊墜標誌》
德國的夜戰王牌飛行員「海因里希·祖·夏·魏廷根」之機體。

◉ 偽裝塗裝 · · · · · · · · · · · · · ·

在實際的戰地，基本上會發展起來的，就是用來**令敵方更不容易發現我方**的**偽裝（迷彩）塗裝**。為了使敵方從地上抬頭往上看時不容易看見我方，機身跟機翼下面會塗裝上可以溶入天空，顏色略為明亮的灰色跟淡藍色；而上面則會塗裝上可以溶入地上風景的暗綠色跟深藍色。都是搭配要運用的地區，來選擇顏色區別塗裝。

▲Ki-61 三式戰鬥機「飛燕」（日本）

⊕ 機頭藝術

偽裝塗裝雖然發展了起來，但愛現的
人不管在哪裡都會有，因此一直到 90
年代左右為止的美軍飛機，常常都會
漆有**鯊魚嘴**。這一類的塗裝被稱之為
機頭藝術。

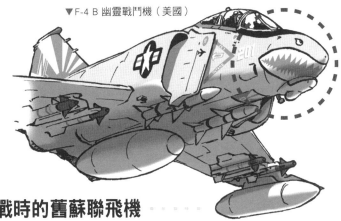

▼F-4 B 幽靈戰鬥機（美國）

⊕ 俄國革命～第二次世界大戰時的舊蘇聯飛機

俄國革命～第二次世
界大戰時的舊蘇聯飛
機，可以看見上面會
漆有共產黨標語，跟
對黨有貢獻之人的名
字這一類標誌。

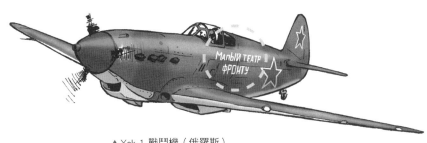

▲Yak-1 戰鬥機（俄羅斯）

⊕ 進攻條紋

從第二次世界大戰的諾曼地登陸作戰到南北韓戰爭前後為止，美國空軍為了避免我方對空武器在前線
的誤射，對飛機施以了**進攻條紋**這種黑白相間或黑黃相間，外表很氣派的條紋塗裝。不過，隨著 IF（敵
友識別系統）的進步，這樣子的塗裝已經變得可有可無了。

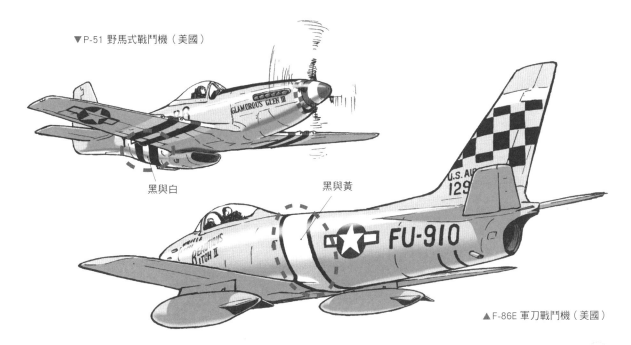

▼P-51 野馬式戰鬥機（美國）

黑與白　　　　　黑與黃

▲F-86E 軍刀戰鬥機（美國）

⊕ 低能見度塗裝

在現代的軍用機，降低可被視性（容易看見的程度）的**低視度塗裝**成了常態，而不太看得到很氣派的著色了，不過在各國還是有其獨自的偽裝塗裝。那就是會出現國籍標誌的地方。或許不久後，就會在光學迷彩的進步下，誕生不只不會反映在雷達上，甚至**連肉眼都看不見的戰鬥機**。

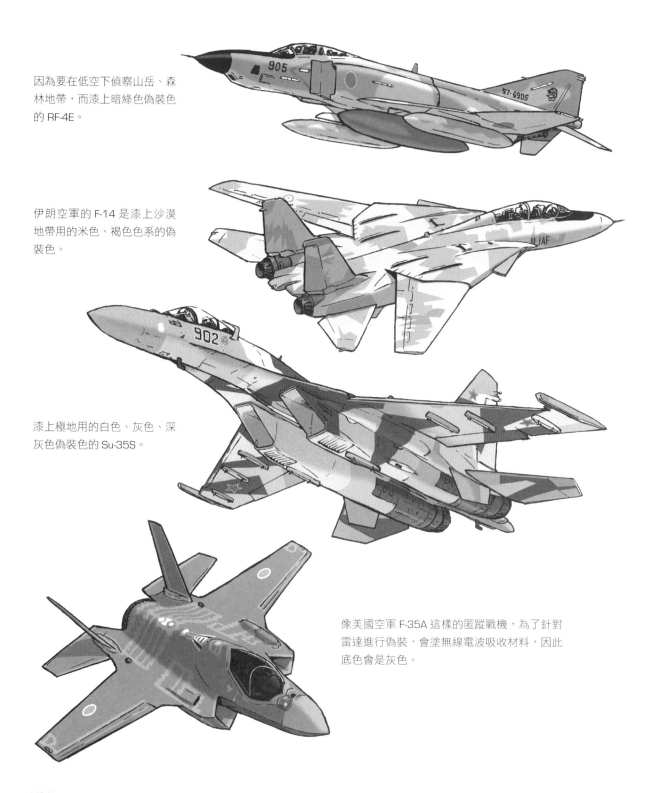

因為要在低空下偵察山岳、森林地帶，而漆上暗綠色偽裝色的 RF-4E。

伊朗空軍的 F-14 是漆上沙漠地帶用的米色、褐色色系的偽裝色。

漆上極地用的白色、灰色、深灰色偽裝色的 Su-35S。

像美國空軍 F-35A 這樣的匿蹤戰機，為了針對雷達進行偽裝，會塗無線電波吸收材料，因此底色會是灰色。

有戰鬥機的風景②

從現代航空母艦上起飛的方法有「彈射式」與「滑跳式」，而在這邊是以在橫須賀市這一類地方，就能夠目睹到的美國海軍航空母艦為範例。

▼滑跳式

前面部位有斜坡的，就是滑跳式。

《攔截繩／降落制動裝置》
飛機要降落時，用來勾住機體上的攔截鉤並停止飛機的繩索。

雷達與天線

《飛行管制中心》
管理飛機在機庫與甲板上的移動、配置。

《艦島》
具有操縱戰艦跟 CIC（戰情中心）功能的艦橋。

《飛行甲板／Flight Deck》
用來執行航空器的起飛降落。在航海中也會當成停機坪。

《升降梯》
用來將飛機上下移動至位於甲板下層的機庫與飛行甲板的升降機。

《噴流擋板》
用來保護後面的飛機跟周圍的作業員，不會被準備要起飛的飛機其後方噴發氣流干擾的隔板。只有要彈射時才會豎起來。

《彈射器》
幫飛機加速用以起飛的裝置。

《對空防禦用兵器》
近距離用的機關砲跟飛彈。

02 戰鬥機發展史

現代的戰爭不管是陸戰還是海戰，不掌控制空權的話，就不會有勝算。因此，就得戰勝敵方的飛行部隊才行；而投資了該時代所能擁有的科學實力與巨額財富，並賭上國家威信所開發出來的航空器，就正是戰鬥機。這裡要來回顧一下其發展史。

第一次世界大戰

🌐 萊特兄弟的雙翼機

1903 年 12 月，在萊特兄弟成功進行了人類首次動力飛行的 5 年後，美國陸軍在這架萊特雙翼機上裝備了機關槍，並實施了世界首次的空中射擊。就這樣，飛機踏出了作為**軍用武器**的第一步。

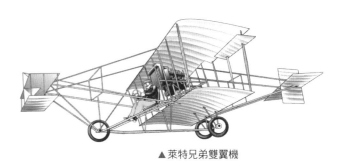

▲ 萊特兄弟雙翼機

🌐 世界首架戰鬥機誕生 ·············

1914 年，第一次世界大戰一爆發，飛機就被即刻投入到了戰場。原本主要任務為落彈觀測、偵察、輕轟炸等，但這些任務也會獲得利於作戰進行的有效情報。所以為了阻止這些情報洩露，**戰鬥機**的開發就開始了。

·小知識·

當初的主流是 2 人座，前座是駕駛員，而後座是射擊手，但要在空中進行射擊是很困難且命中率極低的一件事。

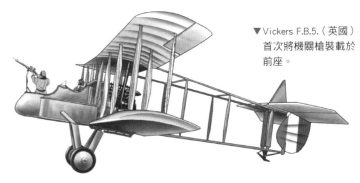

▼ Vickers F.B.5.（英國）首次將機關槍裝載於前座。

🌐 螺旋槳射擊協調器 ·········

後來終於在荷蘭的安東尼・福克其發明「**螺旋槳射擊協調器**」之下，戰鬥機引發了一場革命。這是一種讓螺旋槳的轉動與機關槍的撞針動作進行協調，令子彈穿過螺旋槳的空隙並發射出去的結構，如此一來就算在機首裝備了機關槍，也能夠在不射穿螺旋槳的情況下發射出子彈。

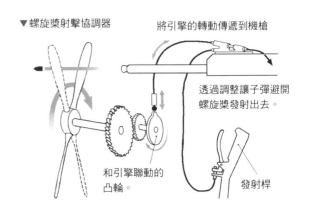

▼螺旋槳射擊協調器

將引擎的轉動傳遞到機槍

透過調整讓子彈避開螺旋槳發射出去。

和引擎聯動的凸輪。

發射桿

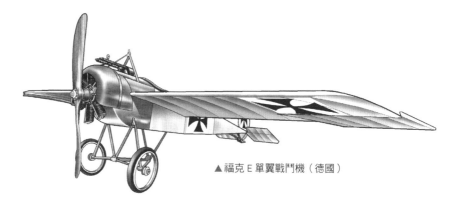

德國空軍率先導入了裝備有這項協調器的**福克 E 單翼戰鬥機**，而凌駕了聯軍。

▲福克 E 單翼戰鬥機（德國）

福克 E 單翼戰鬥機的影響

這個協調器也普及到聯軍裡，並誕生了法國的 **SPAD**、**紐波特**這一些戰鬥機中的傑作，進而開始了對德軍的反擊，緊接著美國也參戰了。要對抗此戰況的德軍，則將**信天翁**、**福克 Dr.I** 這一些更加高性能的戰鬥機投入到了前線。特別是**福克 Dr.I** 發揮了 3 組主翼的特性，使得其**無視航空力學的運動性**受到了讚譽。

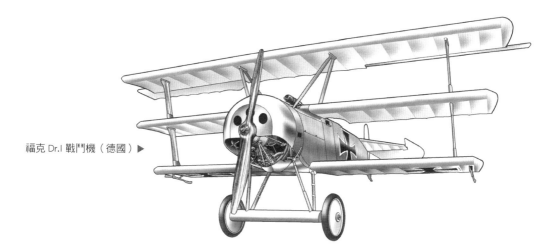

福克 Dr.I 戰鬥機（德國）▶

▼信天翁 D. III（德國）

▲SPAD S. VIII（法國）

轉子引擎

1908～1918 年時的戰鬥機引擎，主流是將引擎的轉動軸（Shaft）固定在機體上，讓引擎本體進行轉動，並將螺旋槳裝在引擎本體上，藉此獲得推進力的「氣缸轉動式氣冷引擎」，又或是被稱之為「轉子引擎」的星型引擎。

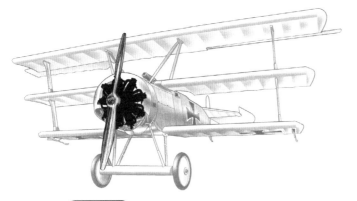

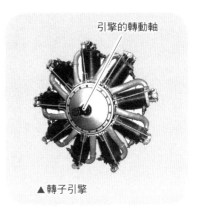

引擎的轉動軸

▲ 轉子引擎

⊕ 機關槍

這個時候的武裝，主流原本是將開發用來陸戰的水冷式重機關槍改為氣冷式減輕重量，而且並列成 2 管，再將這種改造成航空用的機關槍裝載於機首。多數是採用彈鏈式供彈，口徑 7.7mm，射速 300 ～ 450 發／分，初速 900m ／秒的**馬克沁 MG08 重機槍**。

▲ 裝載於機首的機槍

▼MG08 ／ 15 重機槍（德國）
（照片：Janmad）

⊕ Sopwit Camel 雙翼戰鬥機

正當歐洲西部戰線天空不斷展開華麗的空中戰之時，裝載了 130 匹馬力引擎的英國傑作戰鬥機 Sopwit Camel 雙翼戰鬥機登場亮相，並分配到了協約國聯軍全部隊裡。

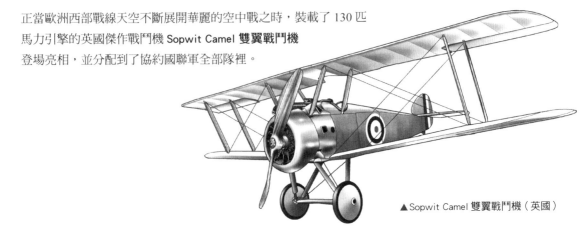

▲Sopwit Camel 雙翼戰鬥機（英國）

福克 D- VII 戰鬥機

為了對抗實力變強的聯軍，德軍雖然也開發了裝載戴姆勒・賓士 160 匹馬力引擎的**福克 D-VII 戰鬥機**，並投入到了前線，但德軍卻以「索姆河戰役」為轉折點，走向了戰敗。

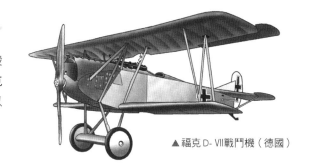

▲福克 D- VII戰鬥機（德國）

中島式一型一號雙翼戰鬥機

此時的日本，在中島飛機製作所（中島飛機的前身）研發下，試作了陸軍用的戰鬥機**中島式一型一號雙翼戰鬥機**，但試飛不斷失敗，在製作到 4 號機後就放棄了製作。在關於戰鬥機開發這方面，日本仍然遠遠落後於歐美國家。

▲中島式一型一號雙翼戰鬥機（日本）

兩次大戰之間（往復式引擎戰鬥機的成熟期）

P-36 鷹式戰鬥機

第一次世界大戰結束。德國戰敗，並被戰勝國禁止廢棄與開發軍用機。沒有戰爭的時代，戰鬥機的開發陷入了停滯。不過，到了 1930 年代，美國的柯蒂斯・萊特公司開發出了 **P-36 鷹式戰鬥機**，並以一系列的**老鷹家族**，發展成美國陸軍飛行隊的主力戰鬥機。

▲P-36 鷹式戰鬥機（美國）

格拉曼公司的戰鬥機

新興的格拉曼公司也開發出了美軍最後一架雙翼機 **F3F**，並被美國海軍採用為艦上戰鬥機。格拉曼公司並在不久後就開始支援起美國海軍航空兵。

▲F3F 戰鬥機（美國）

💠 水冷引擎

1930 年代，在國際水上飛機速度競賽（史奈德盃）上，透過以**超級馬林 S5** 為首的水上飛機，獲得了 3 次冠軍的英國，採用水冷引擎取代了原本戰鬥機主流引擎的星型引擎。結果，英國變得很執著於勞斯萊斯公司製造的水冷引擎，還成了孕育出之後的名機**噴火戰鬥機**的由來。

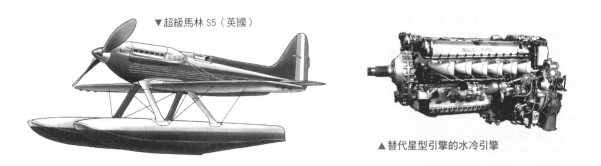

▼超級馬林 S5（英國）

▲替代星型引擎的水冷引擎

💠 九一式戰鬥機

在日本，則有中島飛機的**九一式戰鬥機**被採用為陸軍首架的制式戰鬥機。而海軍也採用了三菱航空機的**九六式艦載戰鬥機**作為制式戰鬥機，技術方面終於也追上了世界水準。

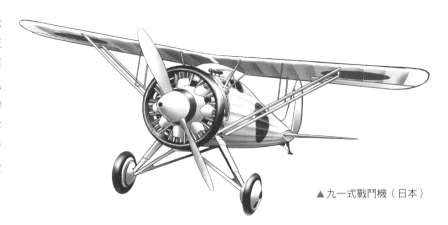

▲九一式戰鬥機（日本）

第二次世界大戰前期

💠 梅塞施密特 Bf109

1939 年 9 月，在大戰爆發的時候，德國無視上次大戰的盟約，早已擴大了軍備，並擁有了多達 2000 架戰鬥機的強大空軍實力。其中 300 多架是以**梅塞施密特 Bf109** 為主力的戰鬥機，無論質量都是世界第一，轉眼間就壓制了歐洲天空。

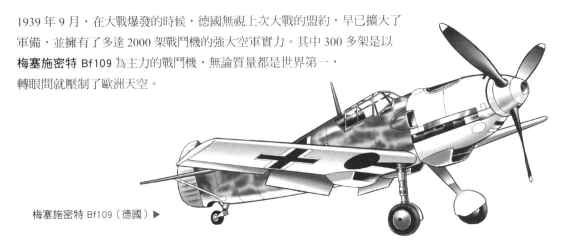

梅塞施密特 Bf109（德國）▶

🎯 九七式戰鬥機、九六式艦上戰鬥機

日本在第二次中日戰爭戰火正酣時，於諾門罕事件當中，面對蘇聯（現在的俄羅斯）的**玻利卡爾波夫 I-16 戰鬥機**這名對手，以陸軍首架低翼單翼戰鬥機且運動性優秀的**九七式戰鬥機**進行應戰。此外，海軍首架低翼單翼戰鬥機**九六式艦上戰鬥機**也同樣登場了。並成為了分配在航空母艦上的主力戰鬥機。

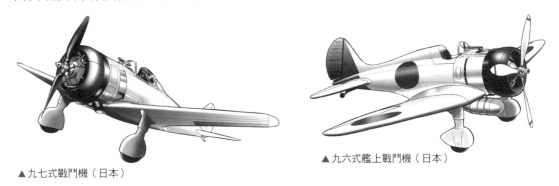

▲九七式戰鬥機（日本）　　　　　　　　　　▲九六式艦上戰鬥機（日本）

🎯 寇帝斯 P-40 戰鬥機、一式戰鬥機 隼

1940 年代，美國義勇軍所裝備的新機種**寇帝斯 P-40 戰鬥機**，參戰了中國戰線。相對於此的日本，在九七式戰鬥機所面臨的苦戰當中，投入了**一式戰鬥機 隼**。並再次扭轉戰局劣勢。

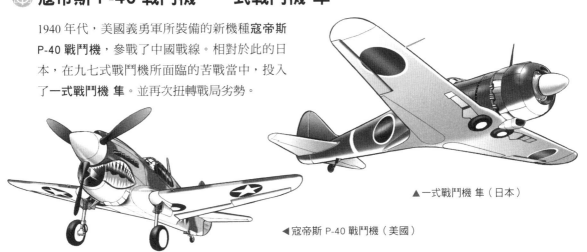

▲一式戰鬥機 隼（日本）

◀寇帝斯 P-40 戰鬥機（美國）

🎯 三菱十二試艦上戰鬥機

然後緊接著，令世界驚愕不已的**三菱十二試艦上戰鬥機**，俗稱零戰的戰鬥機出現在中國戰線。

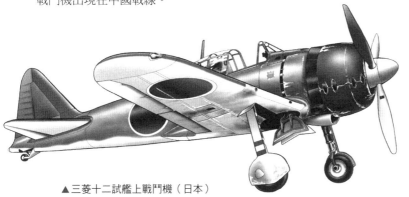

▲三菱十二試艦上戰鬥機（日本）

·小知識·

擁有超群的運動性能與長遠的航程距離，以及 20mm 機關砲強大火力的這架戰鬥機，作為一架代表日本的戰鬥機，一直到戰爭結束為止，在所有空戰中都是極其活躍的。

⊕ 西歐的戰鬥機

在西歐，面臨德國空軍轟炸機的連夜轟炸下，英國為了保護祖國，投入了**噴火戰鬥機、霍克颶風戰鬥機**。

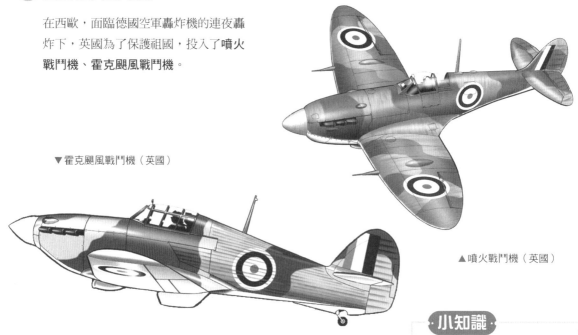

▼霍克颶風戰鬥機（英國）

▲噴火戰鬥機（英國）

⊕ 戰鬥機用引擎的性能

時代一來到第二次世界大戰，戰鬥機用引擎的性能一口氣提升了起來。不只氣缸（Cylinder）數量增加了，連出力都加強到了 1000 匹馬力左右，並在氣缸的形式與冷卻方法的區別下，大致分成了**氣冷星型與氣冷直列型**。

『 小知識 』

氣冷星型引擎與水冷引擎

氣冷星型引擎多數是使用奇數的 7、9 缸氣缸，後來改為二重設計加強性能後的雙重星型 14、18 缸氣缸引擎，才成了主流引擎。因其形狀，前面阻力會很大，導致機體越高速，性能面就越不利，但因為能夠製作得很輕又很堅固，在世界上是作為主流引擎使用。

▲中島 HA-35「榮」（日本）

▲氣冷星型引擎

水冷引擎因為能夠縮小機首，機體會變得很修長，而且前面阻力也很小，因此在高速飛行上極其有利，再加上因為散熱效果很好，能夠製作高出力的引擎，但缺點是除了引擎本體外，還得另外裝載散熱裝置才行，會導致重量變重。

▲勞斯萊斯「隼式」（英國）

▲水冷引擎

布魯斯特 F2A 水牛、貝爾 P-39 空中眼鏡蛇

當初投入到亞洲戰線的聯軍
美國製**布魯斯特 F2A 水牛**
跟**貝爾 P-39 空中眼鏡蛇**，
在性能上是劣於日本的隼跟
零戰的，只看空戰的話是日
本佔優勢，但聯軍後來針對
散布在於中國大陸各地的日
本軍基地開始進行了轟炸。

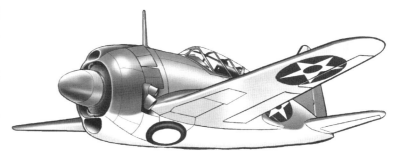

▲ 布魯斯特 F2A 水牛（美國）

▼ 貝爾 P-39 空中眼鏡蛇（美國）

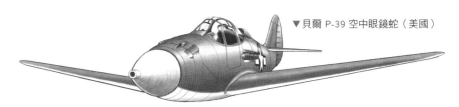

二式戰鬥機 鍾馗

為了對抗聯軍的轟炸，日本一改以往重視的運動性，投
入了重視速度與打帶跑性能的陸軍戰鬥機
二式戰鬥機 鍾馗，與聯軍
的轟炸機進行交戰。

▲ 二式戰鬥機 鍾馗（日本）

第二次世界大戰中期

美國的高性能戰機

大戰也來到了中期，終於美國**共和飛機公司 P-47 雷
霆式戰鬥機**跟**洛克希德 P-38 閃電式戰鬥機**這些高性
能戰鬥機，從非洲戰線投入到了亞洲戰線，並與日本
戰鬥機展開了分庭抗禮的戰鬥。

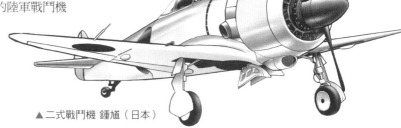

▲ 共和飛機公司 P-47 雷霆式戰鬥機（美國）

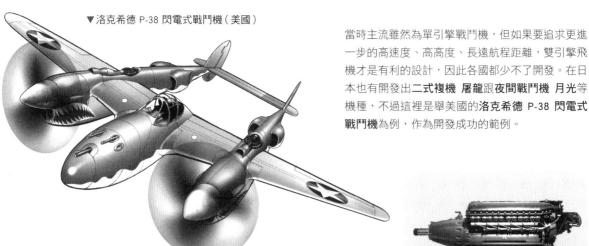

▼洛克希德 P-38 閃電式戰鬥機（美國）

當時主流雖然為單引擎戰鬥機，但如果要追求更進一步的高速度、高高度、長遠航程距離，雙引擎飛機才是有利的設計，因此各國都少不了開發。在日本也有開發出**二式複機 屠龍**跟**夜間戰鬥機 月光**等機種，不過這裡是舉美國的**洛克希德 P-38 閃電式戰鬥機**為例，作為開發成功的範例。

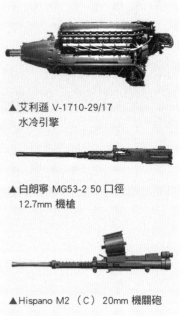

▲艾利遜 V-1710-29/17
水冷引擎

▲白朗寧 MG53-2 50 口徑
12.7mm 機槍

▲Hispano M2（C）20mm 機關砲

小知識

2 座 1600 匹馬力的水冷引擎，使最高速度達到了 670km／hr，而增壓機帶來的高高度性能，使得在 1400 公尺高空下的作戰化為了可能。然後最大的好處是將火器集中在了機首，並在 1 門 20mm 的機關砲周圍裝設了 4 門 12.7mm 的機關槍。其破壞力不只發揮在了空戰，對於艦艇攻擊跟對戰車攻擊也發揮出了絕大的威力。可是因為其運動性能低劣，因此運用時都是避開空戰，而活躍於強行偵察跟強行轟炸。

🔘 中島 Ki-84 四式戰鬥機 疾風

對於陷入拉鋸戰的中國戰線，日本投入的新型戰鬥機，正是**中島 Ki-84 四式戰鬥機 疾風**。這架被採用為陸軍四式戰鬥機的戰鬥機，結合了**隼**和**鍾馗**的優點，擁有高機動力、2 門 12.7mm 機槍（機關槍的簡稱）、2 門 20mm 機關砲的強大火力，而且堅固的防彈結構，同時還是一架以時速超過 600km 高速為傲的萬能戰鬥機。

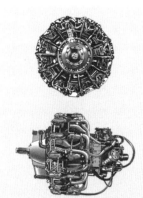

裝載的引擎是中島飛機製作的「Ha-45 譽」。輕量、小直徑卻有 2000 匹馬力的強大出力，作為一座戰鬥機用引擎，真正是達到了極致的性能。

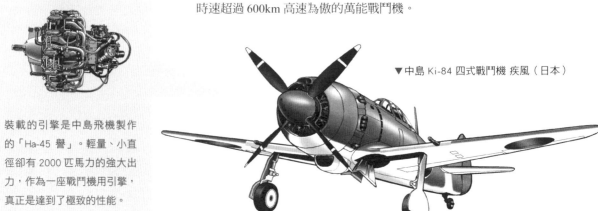

▼中島 Ki-84 四式戰鬥機 疾風（日本）

⊕ 川崎 Ki-61 三式戰鬥機 飛燕

同一時間,川崎飛機公司也誕生了在日本戰鬥機當中,唯一裝載水冷航空引擎,具革新性的新型戰鬥機川崎 Ki-61 三式戰鬥機飛燕。

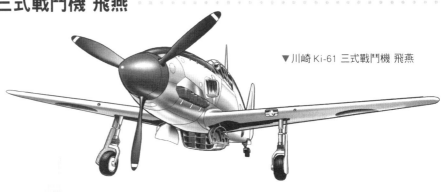

▼ 川崎 Ki-61 三式戰鬥機 飛燕

簽定授權契約,將德國 Bf109 戰鬥機所裝載的**戴姆勒·賓士 DB601** 國產化的「Ha-45」水冷引擎。使用了這座引擎且設計嶄新的新型戰鬥機,發揮了預期以上的高速度與機動力。

·小知識·

裝載於戰鬥機上的槍械——散射大量子彈的機關槍與一擊必殺的機關砲

▼ 九七式 7.7mm 機關槍

▼ 九九式 2 號 20mm 機砲

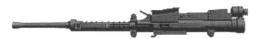

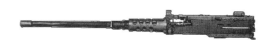

▲ 白朗寧 12.7mm 機關槍

對於以空戰為主要任務的戰鬥機而言,**火器**是很重要的。這些各式各樣的槍砲,從小口徑的機關槍到大口徑的機關砲都有,而將這些槍砲裝載於戰鬥機上的方法也是種類繁多。就機關槍和機關砲的區別來說,一般而言是將彈頭口徑 7.7mm ~ 12.7mm 的槍砲稱之為**機關槍**,而在彈頭裡裝藏有炸藥,會隨著子彈命中炸裂開來,口徑 20mm 以上的槍砲則稱之為**機關砲**。這裡是舉零戰和 P-51 **野馬式戰鬥機**為例,作為一種標準的裝載方法。

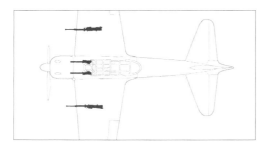

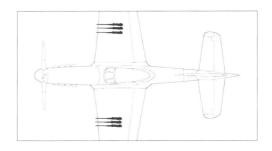

零戰是在機首裝載 2 座 7.7mm 機關槍,並在兩邊機翼裝載各 1 座 20mm 機關砲。這是以前日本戰鬥機的標準火器裝載方法。

P-51 **野馬式戰鬥機**跟 F6F **地獄貓戰鬥機**一樣,是在兩邊機翼裝載了 6 座 12.7mm 機關槍。美國是用機關槍大量散射子彈的戰法,而日本則是用機關砲追求一擊必殺的戰法,這方面也有著雙方在看法上的不同。

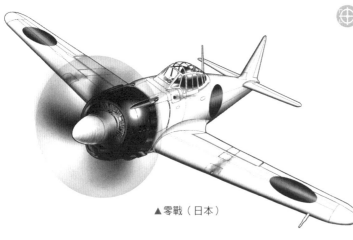

▲零戰（日本）

零戰勢如破竹

1941 年 12 月凌晨，因珍珠港攻擊事件，太平洋戰爭的戰火掀開了序幕。於中國戰線出場亮相的**零戰**成為了作戰主力，日軍勢如破竹不斷，但最終因補給線拉得太長，同時遭受到聯軍更進一步投入壓倒性的物資數量，並轉守勢為大反攻，壓回了日本攻勢，導致彼此雙方的艦載戰鬥機展開了一場很熾熱的海上空戰。

F4F 野貓戰鬥機

美國投入了格拉曼公司的 **F4F 野貓戰鬥機**。可是不敵零戰，士氣低迷不起。

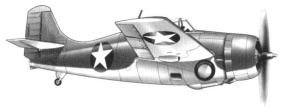

▲F4F 野貓戰鬥機（美國）

F6F 地獄貓戰鬥機

為了挽回士氣，美國運來了 **F6F 地獄貓戰鬥機**。這是一架裝載了 2000 匹馬力級引擎的堅強戰鬥機，而且還大量生產並投入壓倒性的戰機數量，進而將零戰逼上了絕境。

▼F6F 地獄貓戰鬥機（美國）

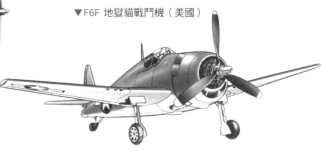

零戰五二型

對於此日本的三菱航空機公司，強化了**零戰二一型**，進而開發了經過火器強化的**零戰五二型**進行對抗，但改良、改造是有限度的，因此與美國的新機型開發能力之間的差距是歷歷可見。

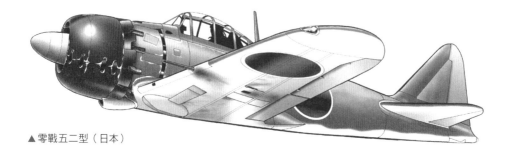

▲零戰五二型（日本）

⊕ F4U 海盜式戰鬥機

到了錢斯·沃特公司的 **F4U 海盜式戰鬥機**出現的時候，相對於美國，日本不管是在質還是量都被壓倒超越了。轉為守勢的日本在各個戰場節節敗退，而後美國終於開始以 **B29 轟炸機**進行日本本土轟炸。

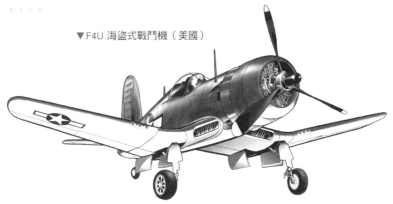

▼F4U 海盜式戰鬥機（美國）

其他日本戰鬥機

⊕ 紫電一一型、紫電二一型（紫電改）

水上飛機製造商老字號的川西航空機公司，藉由裝載在潛水艦上的**強風**，開發出了用來作為陸上戰鬥機的**紫電一一型**，並進一步改良，從而誕生了**紫電二一型**，俗稱「**紫電改**」。**紫電改**具有 4 門 20mm 機關砲的重武裝與 2000 匹馬力級引擎，其高速度、高機動，凌駕了美國的單引擎單人戰鬥機 **P-51 野馬式戰鬥機**，就一架高性能局地戰鬥機而言，可是大大活躍了一番。

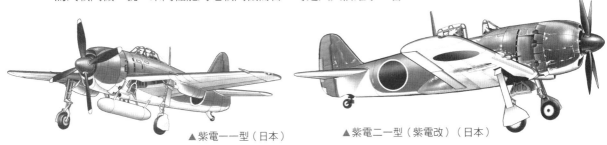

▲紫電一一型（日本）　　　　▲紫電二一型（紫電改）（日本）

⊕ 三菱 J2M 局地戰鬥機 雷電

三菱 J2M 局地戰鬥機 雷電，一改零戰所重視的機動性，進而追求速度和上升力。是一架擅長打帶跑戰法，專門用於攔截的局地戰鬥機，而其重武裝和衝刺性能，正是為了收拾轟炸機而存在。

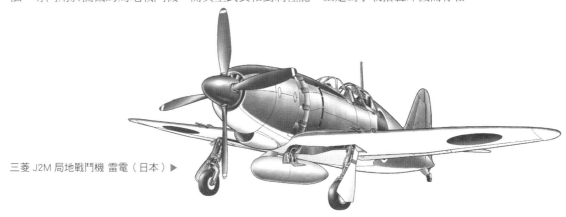

三菱 J2M 局地戰鬥機 雷電（日本）▶

中島 J1N 月光一一型

準備用於夜間轟炸作戰的日本海軍夜間戰鬥機「中島 J1N 月光一一型」。這是一架從陸上偵察機發展而來的雙引擎雙人座大型戰鬥機，裝備著 2 座 20mm「斜置槍」，而這架戰機趁著黑夜混亂時，穿梭過敵機下腹，並朝上射擊的獨特戰法，能夠有效對 B29 進行夜間攻擊。

▲斜置槍

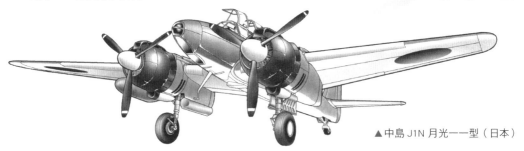

▲中島 J1N 月光一一型（日本）

Ki-100 五式戰鬥機

陸軍將飛燕那座狀況很差，令人頭痛的水冷引擎改裝成了「Ha-112 氣冷引擎」，並開發出 Ki-100 五式戰鬥機。身為陸軍最後的制式戰鬥機，其超乎陸軍預期的高性能，使其在戰場上順利旗開得勝。

Ki-100 五式戰鬥機（日本）▶

二式雙人座戰鬥機 屠龍

陸軍的二式雙人座戰鬥機 屠龍是一架雙引擎、雙座位的重戰鬥機，在最後則是裝載著 37mm 砲，迎戰美國的 B29。

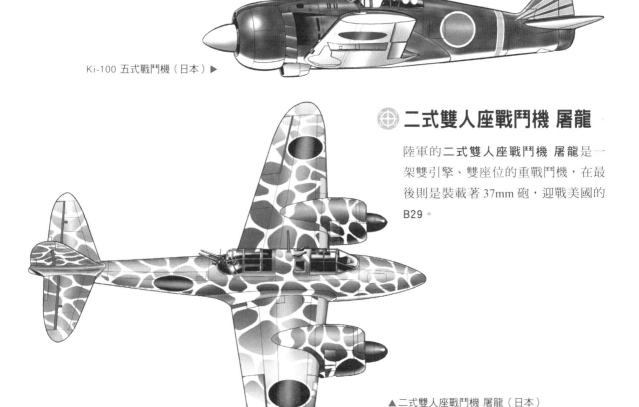

▲二式雙人座戰鬥機 屠龍（日本）

第二次世界大戰：蘇德戰爭

🌐 蘇聯的戰鬥機

放棄占領英國的德軍，開始攻占蘇聯。迎戰德軍的蘇聯，其代表的參戰戰鬥機有已達世界水準的戰鬥機 MiG 戰鬥機系列、Yak 戰鬥機，以及拉沃奇金設計局的 LaGG-3、La-7 等。雖然因為性能稍劣於德國空軍主力戰鬥機**梅塞施密特** Bf109，在 1 對 1 的戰鬥會很不利，但在物量上佔優勢的蘇聯，卻讓戰場發展成了對自己有利的局面。

▲LaGG-3（俄羅斯）

▲La-7（俄羅斯）

🌐 福克沃爾夫 Fw190 戰鬥機

在這其間，德國將高性能戰鬥機「**福克沃爾夫 Fw190**」投入到了戰場。在當時主流為水冷引擎的時代，這是一架裝載了星型氣冷引擎，並成功實現同時擁有強大馬力、強大火力的特例大型戰鬥機，其低空下的空戰性能很優秀，對地上戰車的攻擊，也能夠發揮其威力。

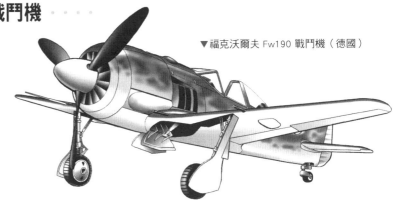

▼福克沃爾夫 Fw190 戰鬥機（德國）

🌐 雅克列夫 Yak3 戰鬥機

蘇聯空軍也將可以說是截止當時為止，集大成的高性能戰鬥機「**雅克列夫 Yak3**」投入到了戰場。這是一架將主翼小型化，並經過輕量化的低高度用戰鬥機。因其低高度下的上升跟加速很優秀，操縱也很簡單，是一架新兵飛行員也能夠駕馭的機體，也因此贏得了戰果，守護了蘇聯上空的制空權，抵禦了德國的侵略。

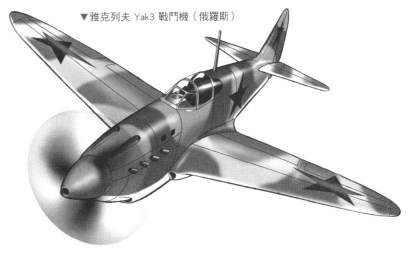

▼雅克列夫 Yak3 戰鬥機（俄羅斯）

Moteur Canon（引擎炮）──只要將機首移過去就能夠瞄準，一種很理想的槍砲

從螺旋槳軸心的中心發射出子彈的「Moteur Canon（引擎炮）」於第二次世界大戰時，在德國與蘇聯的航空工程師的努力下，首度實用化了。這是一種將機關炮插入至中空設計的螺旋槳軸心裡，並以齒輪將轉動軸與轉動軸之間連結起來，傳遞轉動出力的方式，這很要求各個零件的高精密程度，但航空工程師卻克服了這項困難。實現了能夠不受限制地裝載大口徑的機關炮，而且還**只要將機首移**

過去就能夠瞄準的這種理想火器裝載方法。**梅塞施密特 Bf109-F** 戰鬥機裝備了 20mm 砲、**雅克列夫 Yak9** 裝備了 30mm 機關炮，對於戰鬥機、大型機是贏得了很大的戰果。可是，引擎和火器合而為一的複雜構造極其危險，整備上也很困難，導致即使是小小的故障也會形成致命故障，而且也很怕被子彈擊中。

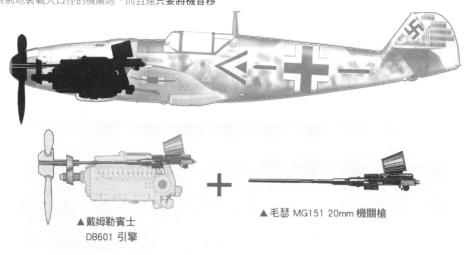

▲戴姆勒賓士
DB601 引擎

▲毛瑟 MG151 20mm 機關槍

第二次世界大戰後期

◈ P-51 野馬式戰鬥機

在西歐戰線，同盟國也開始了反擊，但德國的迎擊很犀利，使同盟國不斷陷入了苦戰。在這時候，劃時代的護衛戰鬥機登場亮相了。北美航空公司 P-51 **野馬式戰鬥機**，活用其長遠的航程距離性能，使護衛被迫需要進行長距離作戰飛行的轟炸機這件事化為了可能，而且在其優秀的空戰性能下，德國的攔截機根本難越雷池一步。融合了美國的設計與英國的梅林引擎，被譽為**第二次世界大戰戰鬥機最高傑作**的這架戰鬥機，引領了同盟國邁向了勝利。

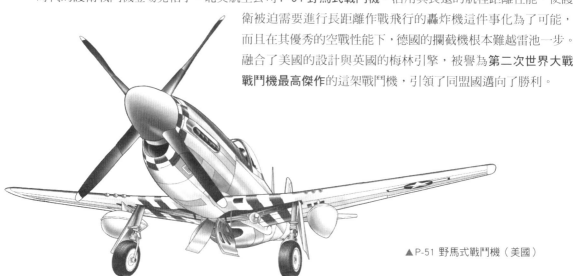

▲P-51 野馬式戰鬥機（美國）

亨克爾 He178 戰鬥機

德國的科學家們，從以前就在反覆研究航空器用的**噴流式引擎**，最後**亨克爾 He178** 成功完成了首次的飛行。是為近代噴射飛機之祖。

▲ 亨克爾 He178 戰鬥機（德國）

梅塞施密特 Me262 戰鬥機

進一步反覆進行研究的德國，誕生了世界首架噴射戰鬥機「**梅塞施密特 Me262**」。裝載了世界首次投入實戰的渦輪噴射引擎「容克斯 Jumo 004」，同時是瀕臨滅亡的德國空軍尋求起死回生之機的這架飛機，其性能著實驚人。

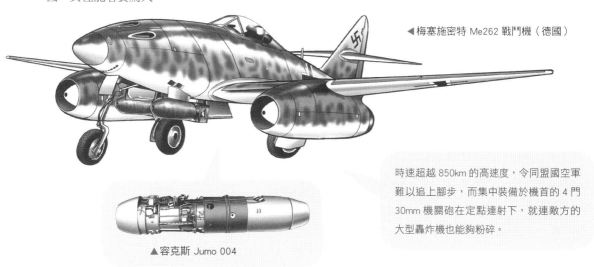

◀梅塞施密特 Me262 戰鬥機（德國）

▲ 容克斯 Jumo 004

時速超越 850km 的高速度，令同盟國空軍難以追上腳步，而集中裝備於機首的 4 門 30mm 機關砲在定點連射下，就連敵方的大型轟炸機也能夠粉碎。

梅塞施密特 Me163 戰鬥機

德國的科學力並不止步於此。接下來就出現了超高速戰鬥機「**梅塞施密特 Me163**」這架火箭戰鬥機。其火箭引擎應用了使用高濃度過氧化氫的瓦爾特引擎，同時融合了小型飛翼機設計，帶來升高到高度 1 萬公尺不用 8 分鐘的上升力，以及水平飛行速度實際上超過時速 900km 的超高性能，讓同盟軍驚愕不已，但因為欠缺柔軟性，除了有各種不同的弱點，還有滯空時間不足 10 分鐘這項決定性的弱點，使得這架戰鬥機在燃料耗盡，處於滑行狀態中，成了敵方戰鬥機的槍靶。

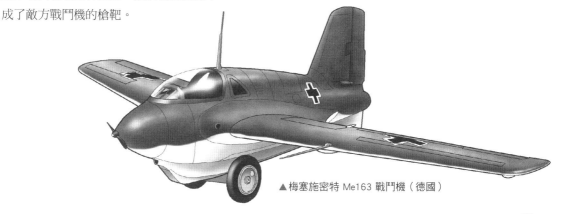

▲梅塞施密特 Me163 戰鬥機（德國）

He162 國民戰鬥機

簡易的噴射戰鬥機「He162 國民戰鬥機」，是於大戰
末期急於生產開發，在未成熟的狀況下完成的
一架戰機。最後在德國、日本
的戰敗下，大戰結束了。這同
時也是螺旋槳飛機時代的終
結，但也看見了次世代噴射戰
鬥機的萌芽。

▲He162 國民戰鬥機（德國）

第一世代噴射引擎戰鬥機

貝爾 P-59 空中彗星

1942 年 10 月 1 日，太平洋戰爭戰火正酣，這時美國首架噴射戰鬥機「貝爾 P-59 空中彗星」成功進行
了首次飛行。可是，性能卻不及當時的螺旋槳戰鬥機。

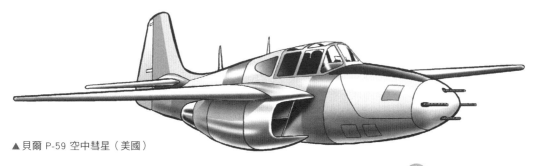

▲貝爾 P-59 空中彗星（美國）

MiG-9

其 4 年後，在蘇聯也成功進行
了首架噴射戰鬥機「MiG-9」
的飛行。並在空軍採用下分配
到了實戰當中。

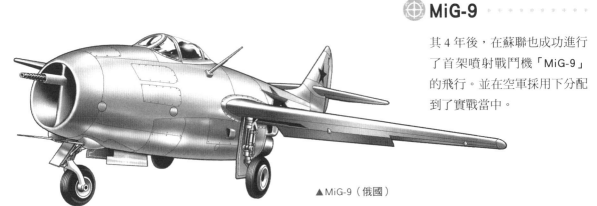

▲MiG-9（俄國）

MiG-15 和 F-86 軍刀戰鬥機

第二次世界大戰結束後的 1947 年，蘇聯獲得了英國的「勞斯萊斯・尼恩」引擎與德國後掠翼的研究內
容，完成了噴射戰鬥機傑作機「MiG-15」，並投入到了韓戰。其性能遠遠高出當時美國產的噴射飛機
如 P-80 等機種。美國也不服輸，在北美航空公司開發下，投入了 F-86 軍刀戰鬥機。最後於朝鮮半島
上，展開了航空器史上第一次噴射戰鬥機之間的空戰。

機首下部裝備了 1 門 37mm 機關砲，並在其左右裝備了 2 門 23mm 機關砲。

在左右各裝備了 3 座 12.7mm 機關槍，合計 6 座。

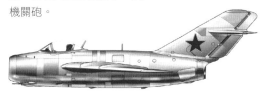

▲MiG-15（俄國）

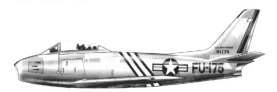

▲F-86 軍刀戰鬥機（美國）

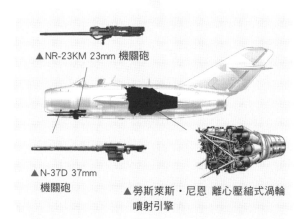

▲NR-23KM 23mm 機關砲

▲N-37D 37mm
機關砲

▲勞斯萊斯・尼恩 離心壓縮式渦輪
噴射引擎

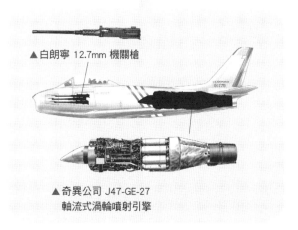

▲白朗寧 12.7mm 機關槍

▲奇異公司 J47-GE-27
軸流式渦輪噴射引擎

第二世代噴射引擎戰鬥機

⊕ 超音速戰鬥機

在 1947 年，人類跨越了音速的障壁，「超音速戰鬥機」的開發一口氣加速了起來。世界首架實用超音速戰鬥機，是北美航空公司的 F-100 **超級軍刀戰鬥機**，第二架為舊蘇聯的 MiG-19。其後也陸續登場了不少超音速戰鬥機。在下一頁，將來介紹跟日本也很有緣的**洛克希德 F-104 星式戰鬥機**。

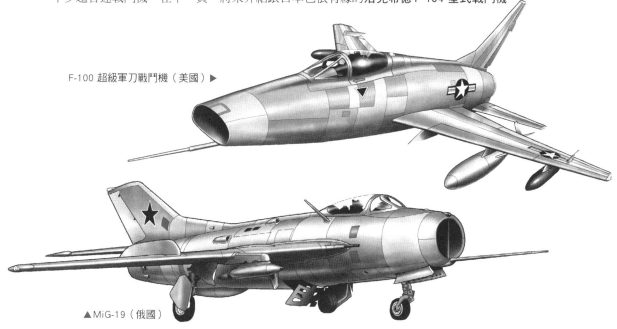

F-100 超級軍刀戰鬥機（美國）▶

▲MiG-19（俄國）

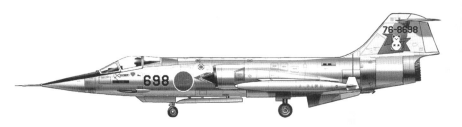

▲F-104 星式戰鬥機（美國）

最快速度達到了 2.2 馬赫，並擁有 3 萬 1500 公尺的高度記錄。西方幾乎所有國家都採用作為防空攔截機的一架傑作戰機。

第三世代噴射引擎戰鬥機

⊕ F-4 幽靈戰鬥機 ‥‥‥‥‥

來到超音速後，美國航空界從 F-100 **超級軍刀戰鬥機**開始，將「世紀系列」以後所開發的戰鬥機稱之為第三世代。為追求提升性能和安全性，多數是開發成將 2 座引擎橫排並列的雙引擎飛機。此外，在航空電子（航空器裝載的電子機器）技術的發達下，也導入了高度的火器管制系統。這裡將以擁有世界最高銷量，並風靡一世的**麥克唐納・道格拉斯 F-4 幽靈戰鬥機**作為代表範例進行說明。

▼M-61 20mm 火神砲
發射速度：6000 發／分

▲奇異公司
J79GE-7 渦輪引擎
最大推力：7,170kgf（使用後燃器時）

▲F-4 幽靈戰鬥機（美國）

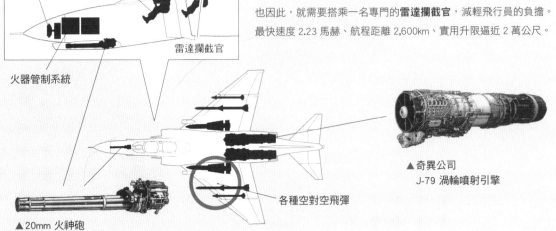

APQ-72 雷達　　飛行員

火器管制系統

雷達攔截官

▲20mm 火神砲

各種空對空飛彈

▲奇異公司
J-79 渦輪噴射引擎

F-4 幽靈戰鬥機是作為一架運用於航空母艦上的超音速艦上戰鬥機而開發出來的。超音速戰機之間的空戰，空對空飛彈會比機關炮來得有效，因此透過雷達火器管制系統的電子戰，會成為空戰的主體。也因此，就需要搭乘一名專門的**雷達攔截官**，減輕飛行員的負擔。最快速度 2.23 馬赫、航程距離 2,600km、實用升限逼近 2 萬公尺。

第四世代噴射引擎戰鬥機

⊕ F-15 鷹式戰鬥機 ·

在世界各地，如越南戰爭這類的區域紛爭當中，紛紛展開了噴射戰機之間的空戰，並漸漸瞭解到原本的機關砲戰法，會比飛彈的電子戰來得適合戰鬥機。這時，雖是超音速戰機，但空中格鬥也很強，而且還能夠進行攻擊跟轟炸的「多用途戰機」（萬能型）逐漸被開發出來了。這裡將以 F-15 **鷹式戰鬥機** 這架這個世代的代表為例，進行說明。

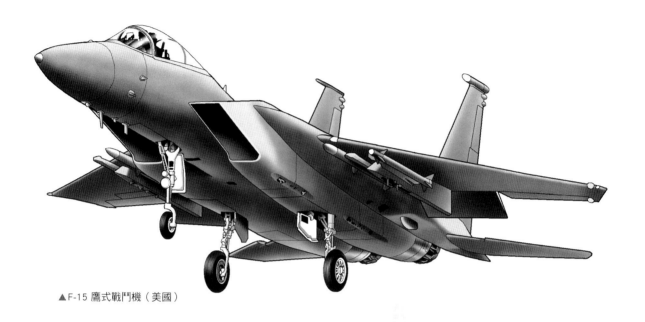

▲F-15 鷹式戰鬥機（美國）

麥克唐納・道格拉斯公司製作的大型空優戰鬥機。因其世界頂級的性能，就算是在初次飛行後，已經經過了 40 年以上的現代，世界各國仍然是將其作為現役機種在運用。當時是經過 100 種以上的風洞模型測試，並運用大型電腦來徹底實施的模擬實驗後，這個樸實又洗練的外形才終於完成。

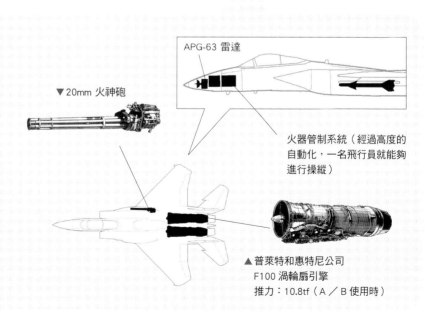

APG-63 雷達

▼20mm 火神砲

火器管制系統（經過高度的自動化，一名飛行員就能夠進行操縱）

▲普萊特和惠特尼公司
F100 渦輪扇引擎
推力：10.8tf（Ａ／Ｂ使用時）

第五世代噴射引擎戰鬥機～直到現代

⊕ F-35 閃電戰鬥機 ∙∙∙

具有不會被敵方雷達捕抓的匿蹤形狀與多用途功能，並且還擁有超音速與垂直升降，一架機種就能夠勝任這些用途，這架戰鬥機正是**洛克希德・馬丁 F-35 閃電戰鬥機**。在現今此時此刻，並不存在能夠勝過 F-35 閃電戰鬥機的機體，而且就算今後再繼續追求更高性能，也已經是人類飛行員所無法處理的性能，因此這架戰鬥機號稱是最後一架的載人戰鬥機。下一個時代將成為裝載 AI（人工智慧）的戰鬥機。

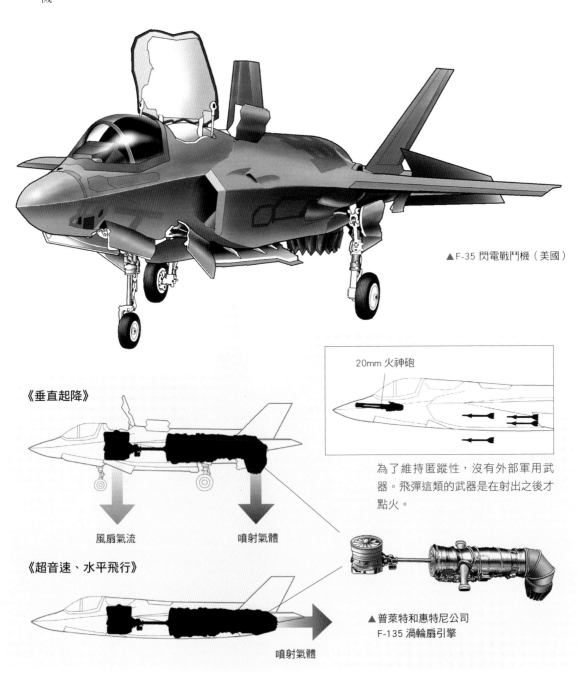

▲ F-35 閃電戰鬥機（美國）

《垂直起降》

風扇氣流　　　　噴射氣體

《超音速、水平飛行》

噴射氣體

20mm 火神砲

為了維持匿蹤性，沒有外部軍用武器。飛彈這類的武器是在射出之後才點火。

▲ 普萊特和惠特尼公司
F-135 渦輪扇引擎

作者介紹

橫山 AKIRA

漫畫家、插畫家、作家。出身於埼玉縣。從大學時代經歷過自由漫畫家助手後，於「週刊少年Champion」正式出道。擅長汽車、機車，多投稿於「RIDERS CLUB（枻出版）」、「Tipo（NEKO PUBLISHING）」、「ENTHU CAR GUIDE（STRUT／ENTHU CAR GUIDE）」等等汽車雜誌跟雜誌書。代表作有以 WRC 拉力錦標賽為題材的『RISING』（GT CAR MAGAZINE）、描繪本田摩托車競速黎明期的『制霸！世界最高峰競速』（宙出版）等等。

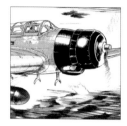

瀧澤聖峰

從漫畫家出道，作品一直以來都在畫飛機，不過在作畫上會意識到的事情經常都是同一件事。那就是要如何讓飛機「飛起來」。戰鬥機的話就要很快，轟炸機的話就要很重，雙翼機的話就要很優雅，時而精實強悍，時而搖搖欲墜。不過這股「飛翔感」跟「女孩子的可愛感」很像，要如何獲得仍然是一個謎。因為那是一種「感覺」，無法用單純的技法進行說明。因此至今仍在持續追求屬於自己的「美人機」。『瑪利亞・曼特加札』第 4 集續刊中（小學館）同時發售中。

野上武志

漫畫家、插畫家。代表作為『蒼海世紀』（同人誌）、『萌！戰車學校』（伊卡洛斯出版、I 型、VIII 型，續刊中）、『月之海的公主』（少年畫報社、全 4 集）、『水手服與重戰車』（秋田書店、全 9 集）、『海陸健兒 弓』（星海社、全 7 集）、『紫電改的真紀』（秋田書店，1～10 集，續刊中）、『少女與戰車 緞帶武者』（KADOKAWA Media Factory，1～8 集、續刊中）、動畫『少女與戰車』人物角色原案輔佐。日本漫畫家協會會員。

安田忠幸

插畫家。出身於北海道。負責小說、文庫的封面圖。主要作品為荒卷義雄著作「艦隊」系列（德間書店、幻冬舍、中央公論新社）、大石英司著作「SILENT CORE」系列（中央公論新社）等等。單行本有『新旭日艦隊 FINAL- 安田忠幸畫集』、『SILENT CORE GUIDEBOOK』（中央公論新社）。

田仲哲雄

出身於北海道。從日本航空自衛隊離職後，經歷過聯結車駕駛等工作後，於任職小型機民間航空公司時，開始拿起筆畫畫，並入選第 4 回小學館新人漫畫，出道成為一位漫畫家。描繪作品主要是以少年漫畫為中心，如代表作的『飛吧！航空零件』『無敵四輪驅動』等。最近主要活動則是透過網路平台播放航空漫畫。

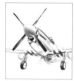

松田未來

陸海空所有機械皆無限深愛的漫畫家。代表作有『UNLIMITED WINGS』等作品。這次客串演出的金髮切平瀏海的女孩子就是『UNLIMITED WINGS』的女主角。每年遠渡美國，參觀第二次世界大戰戰鬥機競速是生活意義所在。和貓咪雷諾弟弟過著兩人生活。

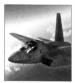

松田重工

出身於山口縣。戰記漫畫家，有『全員撤退』、『零式水偵物語』等作品。負責野上武志老師的『紫電改的真紀』的航空器作畫。

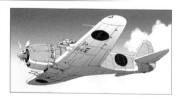

AIRA 戰車

插畫家。出身於東京都。透過社群遊戲出道成為一名插畫家。其後，執筆「戰車世界」跟「MILITARY CLASSICS」的專欄，也參與 Rekishimon Games 的卡片遊戲「BATTLESHIP CARNIVAL」。

Zephyr

航空宇宙系同人社團「銀翼航空工廠」代表。主要是在 Twitter、Pixiv、Comic Market 等同人誌販售會上進行活動，並以現代戰鬥機插畫和戰鬥機擬人化為主要題材。喜歡的機體是 F-22 猛禽戰鬥機。

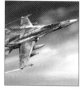

中島零

現住於東京。漫畫家。喜歡汽車、飛機，執筆軍武系的解說漫畫。喜歡烏龍麵、蕎麥麵、拉麵。最近則是在「月刊 MAGAZINE」這本雜誌上，執筆宇宙航站宇宙食物的漫畫。

■作者

橫山 AKIRA

瀧澤聖峰

野上武志

安田忠幸

田仲哲雄

松田未來

松田重工

AIRA 戰車

Zephyr

中島零

■工作人員／ Staff

● 封面設計

小野瑞香　[Universal Publishing]

● 編輯

Universal Publishing 株式會社

● 企劃

綾部剛之　[Hobby Japan]

國家圖書館出版品預行編目（CIP）資料

戰鬥機描繪攻略：機翼與機體－以十字結構描繪戰鬥
機的技巧 / 橫山AKIRA等作；林廷健翻譯. -- 新北
市：北星圖書, 2019.4
　　面；　公分

ISBN 978-986-6399-98-5（平裝）

1.插畫　2.繪畫技法

947.45　　　　　　　　　　　　　　107014952

戰鬥機描繪攻略

機翼與機體—以十字結構描繪戰鬥機的技巧

作　　者	橫山 AKIRA 等
翻　　譯	林廷健
發 行 人	陳偉祥
出　　版	北星圖書事業股份有限公司
地　　址	234 新北市永和區中正路 458 號 B1
電　　話	886-2-29229000
傳　　真	886-2-29229041
網　　址	www.nsbooks.com.tw
E-MAIL	nsbook@nsbooks.com.tw
劃撥帳戶	北星文化事業有限公司
劃撥帳號	50042987
製版印刷	森達製版有限公司
出 版 日	2019 年 4 月
I S B N	978-986-6399-98-5
定　　價	380 元

如有缺頁或裝訂錯誤，請寄回更換。

戦闘機の描き方　翼と機体─十字から描く戦闘機テクニック
橫山アキラ / 滝沢聖峰 / 野上武志 / 松田未来 / 松田重工 / たなか てつお /
安田忠幸 / エアラ戦車 /Zephyr/ 中島零
© HOBBY JAPAN

03 彩色描繪 P-47

　　銀色迷彩從第二次世界大戰中期到冷戰時代，一直都是一種受到廣泛使用的航空器迷彩。銀色迷彩當時被視為一種可以融入天空跟背景的迷彩，並塗裝在戰鬥機上。然而除了融入背景以外，卻也有著會因角度不同而反射出光線，導致看上去很明顯的缺點在，因此幾乎已經不會用在現在的軍用機上，只能在航空展上才能目睹了。

銀色迷彩的彩色插圖繪製過程

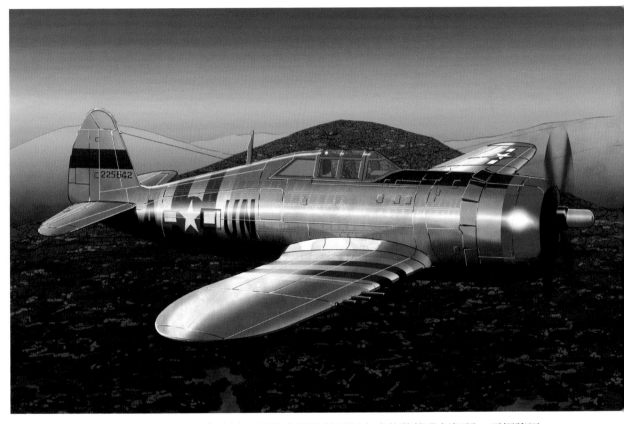

　　在這個項目，主要內容是上色方法，因此會從線稿已經完成的狀態進行解說。這裡將用 Adobe 公司的圖像軟體「Photoshop」著色。

模　式：RGB*
解析度：350pixel／inch
高　　：3100px
寬　　：5000px

＊若是要交稿給印刷媒體，就在完成後
　變換成 CMYK（4 色）模式。

⊕ 背景、環境的設定 ·

銀色迷彩就如同先前所述，背景會受到非常大的影響。因此首先考量有關背景的情境（時間、天候、光線照射到的方向、是飛行在怎樣子的場所）吧！這次是選擇晴朗的白天、光線從畫面左上方照射下來、飛行在森林地帶的上空，這種能夠簡單明瞭地說明銀色迷彩上色方法的情境。在這個時間點雖然不刻劃背景也沒關係，但還是先決定好最少的色調吧！

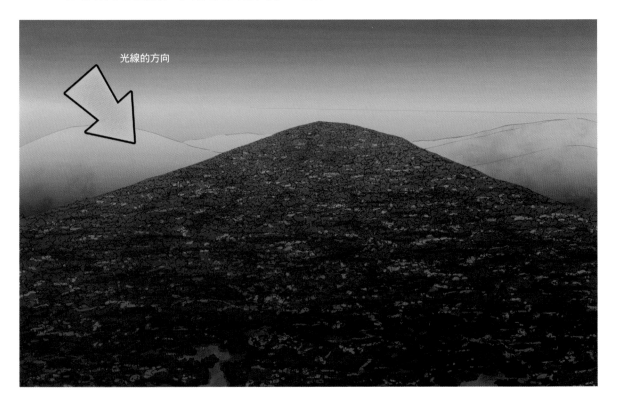

光線的方向

⊕ 本體底色、標誌上色 ·

機體要以很淡的灰色為底色，並將標誌描繪上。

描繪標誌時，要意識到機體的形狀、圓潤感進行作畫！

小知識

銀色迷彩，在美國有 P-47 雷霆式戰鬥機、P-51 野馬式戰鬥機、B-17 跟 B-29 使用過。在蘇聯則有 MiG-17 跟 MiG-21 使用過，就連日本，陸軍戰鬥機的飛燕跟鍾馗這些戰機也都有使用過。

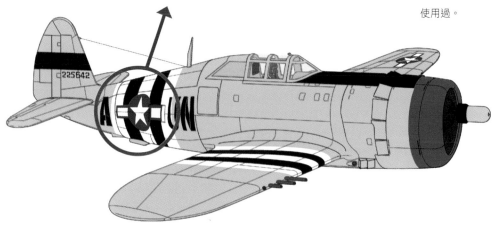

把機體與背景合在一起

把機體與背景合在一起，描繪上機體。接著注意光線方向（從左上方照射下來）與反射，搭配上顏色。

如果是範例這張圖，機體機身上部要塗上天空顏色，機體機身下部則要塗上地面（樹木）顏色。

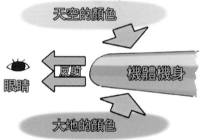

拿身邊的物品，如鋁箔紙之類的來進行重現的話，就可以非常容易地看出光線方向與反射。試看看吧！

雖然也要看機體的角度，不過用紅色框起來的主翼、尾翼部分，基本上會受到天空顏色的影響。反射的顏色不照原色塗上，而是要先調淡或降低透明度，這也是訣竅之一。

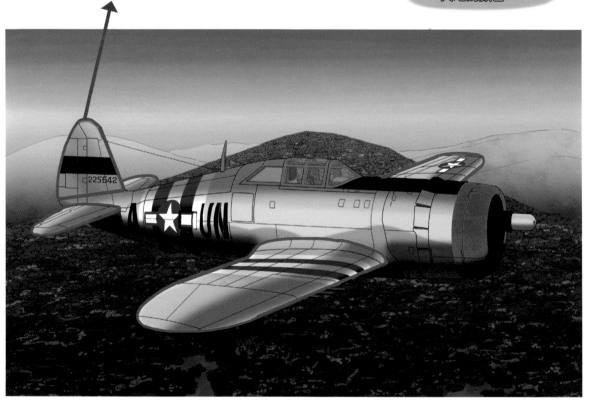

⊕ 更細部的細節、完稿處理

保持原貌的話，會變成一個很一般的鋁箔紙，所以再來要把機體各部分跟質感描繪上。

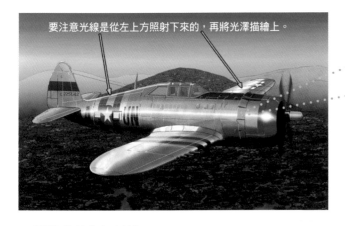

要注意光線是從左上方照射下來的，再將光澤描繪上。

將鉚釘、接合線之類的細節描繪進去。陰暗部分用黑色塗上顏色，光線會照射到的部分就用白色塗上顏色。

《螺旋槳的上色方法》

01. 描繪一個圓。

02. 用橡皮擦擦掉。

03. 將其變形並配置在機首。

04. 擦掉會消失看不見的部分。（螺旋槳的影子蓋在機頭罩上的地方）

怎麼會這樣

ザーン…

如果看戰爭中的照片，會發現幾乎都不會有如一張畫般閃閃發亮的機體，反而是表面很混濁的機體比較多。

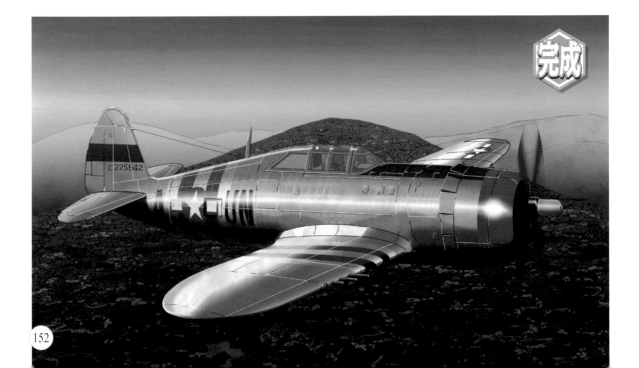

完成

讓戰鬥機看起來很帥氣
空氣、雲與光 ｜ 野上武志
Takeshi Nogami

大家好
我是漫畫家
野上武志

我是主持人
真理子

輕飄飄——　輕飄飄

上次
風評似乎
不錯的樣子，
真是太好了！

畢竟
吐露了很多
事情嘛——

那麼
這次也馬上來
……呃。

最近你的漫畫
跟飛機有關的
幾乎都是松田重工
老師的作畫嘛──

嗯！

*松田重工老師的技法解說刊載於P.70！

說起來──
上次的戰車也幾乎
都是我就是了

超棒的
對吧？

日本軍武
漫畫界的至寶
松田重工老師的
圖耶！？
我好幸福！

這傢伙
居然給我
態度大轉

總之讓我們
向本書的
前面部分──

啪啪──

重工老師一
直承蒙您的
關照！！

另外，完稿處理
跟彩圖工作，
現在是我自行
處理。

「現在」
……？

有沒有人
願意來
幫我啊～～

那麼。

畢竟畫得比你好嘛

吵死了—！

不過—按照慣例飛機本體的描繪方法應該是各位神繪師負責的！

我們就來談談如何將畫完的飛機圖修飾得很帥氣的方法吧！

就命名為「空氣、雲與光」！！

……那麼真理子

轉身

雲冰冰涼涼的好舒服

飛機要畫成一幅畫時會比戰車難的部分妳覺得是什麼？

我哪知

就是天空呀——
比較對象物
很少啊。

起身

言下之意？

戰車相對之下
可以透過

人跟背景來看出
大小跟動作

磅一！

音速波

看著那架 F-35
妳覺得如何？

啊～
突破音速了

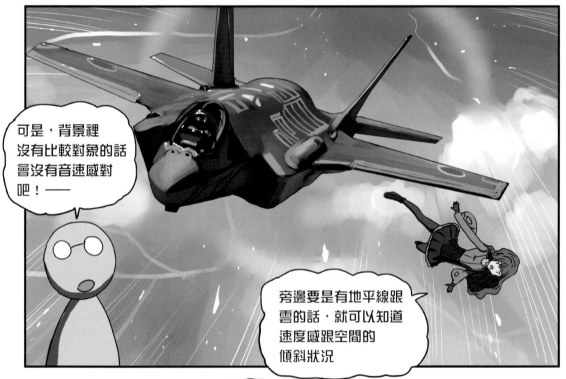

可是，背景裡
沒有比較對象的話
會沒有音速感對
吧！——

旁邊要是有地平線跟
雲的話，就可以知道
速度感跟空間的
傾斜狀況

嚓嚓

可是
描繪雲
很麻煩耶

用已經有的
照片行嗎？

老實說……
直接把照片
貼上去

我完全
不推薦

咦～～

因為
那可是構圖上的
重要要素啊

構圖？

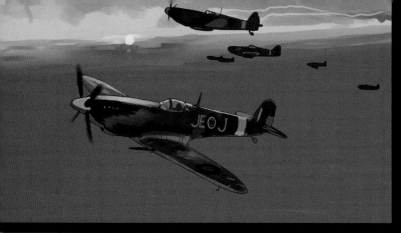

看著旁邊的畫
妳覺得如何？

嗯——
有點空蕩呢！

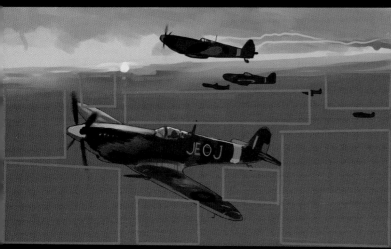

理由很簡單
妳看有一些用四角形框出來
空無一物的空間對吧！
這就是造成空蕩
構圖很差的原因

三角形？

把這些空間
用一些輪廓線來
切成三角形空間

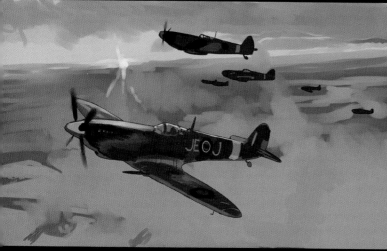

咻！

雲、光線、
地面、空氣
、影子

——將這些
四角空間
切割成三角形
進行配置

好帥
哦！—

哇！全部
都三角形！！

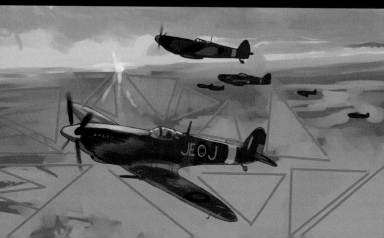

這張圖是參考
英國的航空畫家
羅伯特・泰勒老師的畫作
『冬日黎明』

Source:
"MIDWINTER DAWN"
by
Robert Tailor

157

這個三角空間檢查法也能夠應用在其他題材的插畫上喔！

對構圖很頭痛的人試試看吧！

天空的顏色——

妳知道嗎？天空可不只是只有藍色呢！

……你這死胖子是在說什麼鬼話？

現在這個是 10 月東京下午 3 點東邊的天空妳看……

……是米色的

陰天

黎明

晚霞

天空顏色不是藍色的還比較多！

不過，藍天顏色會很鮮艷就一張圖來說會比較亮眼

而且藍天根據時間跟地點不同

完完全全是不同顏色哦！

帛琉的天空

日本的冬天天空

波蘭的天空

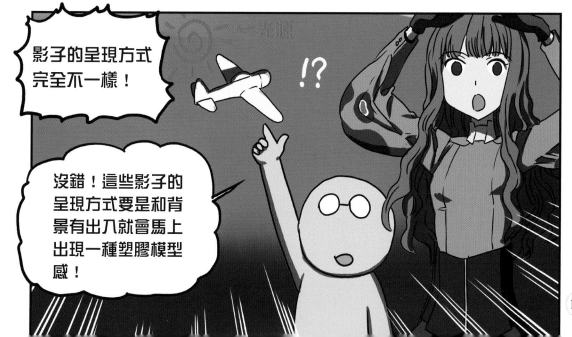

所以，參考照片雖然是一個不錯的方法

但要直接用的話反而會很難用

畢竟會變得很平淡嘛……

好深奧啊～～那…訣竅是？

而且雲也會因為正光、逆光、側光使得模樣都不一樣……

來吧！各位抬起你們的頭！！去仰望天空跟雲吧！！

描繪時不要瞎猜要去參考實際物品跟照片！從照片抽出顏色作畫時會更輕鬆！

我好像看見一些東西了

要是偶然在空曠的地方看到有一個抬頭往上看一直轉圈圈的危險人物

請各位放著他不要理會他